70^年

郵票看中國

安東———編著

開明書店

目錄

三　郵票裏的中國科學與宗教

一

郵票裏的中國民生經濟

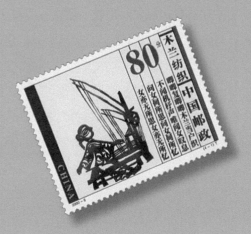

農業：稻花香裏説豐年

　　河姆渡先民從事平原沼澤型的水稻農業，遺址較大範圍內發現了秈稻和粳稻，它們的堆積層，厚度達 40 至 50 厘米。出土時，稻穀色澤金黃，穀芒挺直，葉脈清晰，稻穀遺存數量之多、保存之完好，在世界史前遺址中也屬罕見。

　　代表性的農具是骨耜，出土達一百七十多件，採用鹿、水牛等大型哺乳動物的肩胛骨製成。此外，還有很少的木耜、雙孔石刀以及作為脫殼工具的舂米木桿等。

　　中國原始農業主要以北方的粟和南方的水稻為主。太古時代開始的農業生產，改變了採獵經濟時期「飢則求食，飽則棄餘」的狀態，使定居和剩餘產品的出現成為可能，從而為文化的積累、社會的分工以及文明時代的誕生奠定基礎。

　　黃河和長江流域是中國上古農業文化的兩大發源中心。上古時

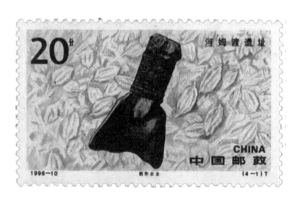

1996 年內地發行了《河姆渡遺址》郵票一套，第一枚主題為「稻作農業」，郵票畫面以骨耜為主圖，背景為出土的金黃稻穀，表現當時已十分發達的耜耕農業。

期，黃河流域的原始居民已把種植業作為最重要的生活來源，並且農耕技術已經發展到了相當的水平，主要耕種穀子和粟，並且使用石鏟翻鬆土壤，用石鐮收割莊稼，使用石磨盤、石磨棒等加工穀物。長江下游的水田農業在上古時期也已進入熟荒耕作的鋤耕農業階段。

內地發行的反映農民耕地的郵票。

公元前 2000 多年前，中國從原始農業跨入到傳統農業階段。夏、商、周、春秋時期，是中國精耕細作的農業體系萌芽時期。著名的溝洫農業，便是在這一時期在黃河流域因地制宜地發展起來的。〔註：先秦時代的史書《周禮》，曾記載了完整的農田溝洫系統。溝洫是從田間小溝──畎（通犬音）開始，以下依次叫遂、溝、洫、澮，縱橫交錯，逐級加寬加深，最後通到江河中去。〕

農田溝洫不是孤立存在的，它是當時農業技術體系的核心和基礎。在溝洫農業的基礎上，耕地整治、土壤改良、作物佈局等技術都有了初步發展，精耕細作技術萌芽。

春秋末年，在農業種植上出現了「五穀」等概念。五穀的說法，最早見於《論語》，此前的《詩經》、《尚書》中，只有「百穀」，而無「五穀」的提法。但對五穀究竟指哪五種作物，則出現在漢朝時的著作中。

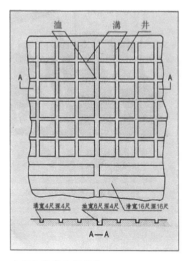

古代井灌與井田溝洫。

五穀種類的一個版本。

　　春秋戰國時代，人民已經懂得了觀察植物在不同時間的生長狀況，並根據月初、月中的日月運行位置和天氣及動植物生長等自然現象之間的關係，把一年平分為二十四等份，這就是二十四節氣，作為耕種的依據。

　　戰國、秦漢和魏晉南北朝時期，傳統農業發展進入到第二階段，這是黃河流域農業生產全面大發展的時期，也是北方旱農精耕細作技術體系形成和成熟的時期。尤其兩漢是農具發展的黃金時代，傳統農具的許多重大發明創造，都出現於這一時期。

　　戰國之後，中國農業精耕細作技術體系形成，特別是在北方旱地的耕作栽培上，從連年種植的連種制代替休間制成為主要種植方式，到魏晉南北朝形成豐富多彩的輪作倒茬方式。

兩漢時期，間作套種技術得到了進一步發展。

間種是在一塊土地上成行或帶狀相間地種植兩種或兩種以上作物。套種則是指前季作物收穫後，套種作物繼續生長。這樣做可以充分利用耕地和作物生長季節。它要求高桿與矮桿、喜陽與喜陰、深根與淺根以及生育期和對肥料需求不同的各種作物合理搭配，互不相妨，互相促進。間套作和輪作複種是一種多物種、多層次的立體佈局。

農具的飛速發展也是這一時期的一個重大特點。從西周末年到春秋時期出現的鑄鐵，對於農業的發展有着十分重大的意義。可鍛鑄鐵的出現大大增加了鐵器的壽命，到了戰國中後期，鐵器在黃河中下游普及開來，由兩頭牛牽引、三個人駕御的耦犁（鐵犁的一種）出現，並逐步推向全國。西漢時出現了專用播種機樓犁，這是近代條播機的雛形，一人一牛可「日種一頃」，功效提高了十幾倍。

「颺扇」以及風車也已經產生，它利用搖動風車中的葉形風扇，形成定向氣流將比重不同的穀粒和穀殼分開。在遼陽三道壕東漢晚期的漢墓壁畫上，就畫有風車的圖樣，距今已有一千七百多年的歷史。與此同時還出現了水磨、石轉磨等大量的農用工具。

成書於前 239 年的《呂氏春秋》中有《上農》、《任地》、《辯土》、《審時》四篇，《上農》講農業政策，其他三篇講農業技術，這是中國現存最早的一組農學論文。第一次明確地闡

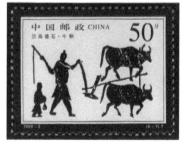

內地發行的《漢畫像石‧牛耕》郵票。

內地發行的紀念賈思勰的郵票。

述了農業生物之間的辯證統一關係，是中國精耕細作農學的奠基之作。

稍後，賈思勰編著的《齊民要術》進一步提出了和諧相處的思想：「凡人營田，須量己力，寧可少好，不可多惡。」意思是說，人們在生產活動中應該量力而行，寧可少種但多經營多收，也不要廣種不經營薄收，這樣對自然資源的利用和人力財力的使用上都是更為節省的。

西漢平帝時期，全國的人口已經有了很大發展，登記在冊的人口有五千九百多萬，百分之八九十集中在黃河流域，黃河流域已基本上獲得開發，是當時全國最先進的地區。

隋、唐、宋、元時期，中國步入了傳統農業發展的第三個時期。在這一時期，經濟重心隨着農業的發展逐步南移，南方水田精耕細作技術體系發展飛速，曲轅犁的發明標誌着中國傳統步犁的基本定型。

隋唐的統一，促進了江南人口的迅速增長，農田水利也以前所未有的速度發展，無論數量、分佈地區、規模和技術水平均大大超過前代。幾乎當時所有的納稅田都能實現灌溉，大量荒地被開墾，牛耕也獲得了普及。

唐初，江南的稻米已經北運洛陽等地。「安史之亂」後，北方經濟受到嚴重破壞，經濟重心南移。北宋時期，南方成為中國經濟發展中心，這是以農業的歷史性超越為基礎的。唐宋時期，對國計民生影

響最大的稻麥上升為最主要的糧食作物，代替了粟的傳統地位。這種飛躍，相當程度上依賴於南方水田精耕細作技術體系的逐步形成。

漢代越人以善治水田著稱，但是嶺南和四川部分地區已實行水稻育秧移栽，而它正是水田精耕細作的關鍵技術之一。唐宋時代，這種技術在水稻生產中普及，推動水田耕作的精細化。適合育秧移栽的整地要求的水田耙——耖，不晚於晉代已在嶺南出現，宋代傳到了江南。江南在原有的翻車的基礎上，發展了被形容為「竹龍行雨」的筒車。北宋的舒亶有一首詩說：「門前屏障繞潺湲，付與材僧夜定還。松蓋作雲遮千里，竹龍行雨出千山。」

元代又有耘蕩的發明，於是形成了耕—耙—耖—耘—耥等一系列的耕作技術，它與排灌技術密切相關，促進了土壤的保持和熟化。唐宋時代，農書隨着農業耕種的發展，分科更細，內容更專。

明代至清朝鴉片戰爭以前，是中國傳統農業發展的第四階段，人口增長引發的全國性耕地緊缺，導致不斷開墾新土地，並提高每一塊土地的複種指數。

早在秦漢時代，黃河流域已基本上被開墾出來，唐宋元時隨着南方的進一步開發，廣大內地的可耕土地基本開發完畢，到了明清時期，人口激增，人們只能開墾灘塗荒山。洞庭湖區、珠江三角洲、珠江三角洲沙田

1988 年內地發行的《北周·農耕》郵票。

區、江河沿岸洲灘和東南沿海灘塗都獲得了開發。同時大批農民陸續進入長城以北內蒙古、東北的傳統牧區和半牧區，使那裏的農田面積大量增加。

玉米、甘薯和馬鈴薯的傳入和推廣，是影響深遠的重大事件。它們為開墾貧瘠山區和高寒地區，提高糧食產量作出了巨大的貢獻。

多熟種植作為中國傳統農業的特點之一，在宋代以前已經萌芽，宋代有初步發展，但較大發展還是在明清。圍繞着多熟種植，大量品種被培育出來，例如南方雙季稻的種植更加廣泛，並向長江流域擴展，部分地區出現二稻一麥的一年三熟制。

在華北的許多地方，早在唐宋時期就已經出現以麥作為中心的二年三熟制，至明清趨於定型，典型形式是秋收後種冬麥，麥後種豆，次年豆後種玉米、穀子、粟等，收穫後仍然種冬麥，依次循環；這使得肥料需求量更大，由施用自然肥、農家肥到施用商品性的餅肥；治蟲受到重視；栽培管理也更精細。

以「糞大力勤」為特點的技術其後又有發展，意義尤為深遠的突破是，堤塘綜合利用的生產方式在南方某些地區形成，據《補農書》等記載，明末清初浙江嘉湖地區形成「農—桑—魚—畜」相結合的生產方式：圩外養魚，圩上植桑，圩內種稻，又以桑葉飼羊，羊糞富桑，或以大田作物的副產品或廢腳料飼畜禽，畜禽糞作肥料或飼魚，塘泥肥田種禾等。

雖然明清時代在農具創新方面失去兩漢或唐宋那種新器迭出的蓬勃發展氣象，卻是農書創作繁榮的時代。流傳至今的明清農書有幾百種，佔中國農書總數的一多半。這些農書內容豐富、不乏高水平的

佳作。

　　明朝晚斯，徐光啟潛心四年，完成了中國古代農業科學的一部巨著《農政全書》。在他逝世後六年，由陳子龍等整理修改，於崇禎十二年（1639 年）刊行。

　　《農政全書》全書六十卷，五十多萬字，分農本、田制、農事（包括營治、開墾、授時、占候）、水利、農器、樹藝（穀類及蔬果各論）、蠶桑、蠶桑廣類（棉、麻、葛）、種植（竹木及藥用植物）、牧養、製造、荒

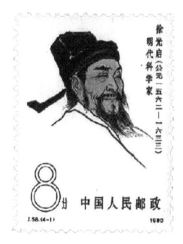

內地發行的紀念徐光啟的郵票。

郵票圖案

小知識

　　郵票圖案指郵票票面，一般由與郵票發行目的相關的圖案、國名、面值、說明文字及邊飾等組成。世界各國的早期郵票圖案都比較簡單。隨着社會的發展，當今世界各國都把自己國家在政治、經濟、國防、科學技術、文化藝術、歷史地理、自然風光及珍貴的動物、植物等方面最有代表性的內容作為郵票圖案。郵票圖案是集郵者研究的主要對象。

政等十二門。其中水利和荒政佔篇幅較多。書中大量輯錄了古代和當時的文獻，也隨時提出自己的心得和見解，是一本名副其實的農業百科全書。

鴉片戰爭後，中國自給式農業解體，逐漸成為西方列強農產品的傾銷市場和工業原料供應地。中國的傳統農學在遲滯中緩慢發展。

農耕技術高度發展帶來的食物生產豐饒，使其中一部分勞動力從事農耕以外的活動，無數的政治家、思想家、哲學家、文學家和科學家等便孕育而生，推動着中華文明向更加富饒、偉大發展。

紡織：千門萬戶響機杼

中國的紡織技術相傳由嫘祖養蠶製絲開始，具有非常悠久的歷史。我們的祖先進入漁獵社會後即已學會搓繩子，這是紡織的前奏。

繩索最初由整根植物莖條製成。後來發明了劈搓技術，就是將植物莖皮劈細成縷，再搓合在一起，利用扭轉以後各縷之間的摩擦力接成長繩。

在山頂洞人遺物中，考古學家還發現在公元前一萬六千年前，中國的先民就已經懂得了使用骨針。骨針是最原始的織具，因此也是已知紡織最早的起源象徵物品。隨着骨針的使用，人們對線提出了更高的要求，開始製做縫紉線。至新石器時代，人們根據搓繩的經驗，發明了紡輪，使得冶絲更加便捷。

後來，人們發現用熱水浸泡可從繭中抽出絲纖維，從此繅絲出現，並造就了中國紡織的千年輝煌。絲纖維十分纖細，需要幾根合在

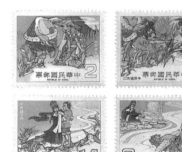

台灣地區發行的《牛郎織女》郵票。在中國古代，男耕女織是最常見的一副圖景，人們把紡織的女子稱為「織女」，早在西周時期，就流傳着牛郎織女的動人故事。這組郵票反映的就是這個故事。

一起才能使用，多根纖維拈合成紗的技術就是「紡」。

紡，最初是用手搓來完成，後來人們發現如果將石片或陶片做成扁圓形，然後在中間插上一根短桿，通過不斷地迴轉石片或陶片，比用手搓拈更快更勻。這其中的石片和陶片就稱作「紡輪」，短桿叫做「專桿」，紡輪和專桿合起來稱為「紡專」。古語說「生女弄瓦」，就是指女孩子從小要用紡專學紡紗。大約在公元前 5300 年前到公元前 4900 年前，紡專紡紗就普及到中國的大江南北。

織造技術則是從最初製作打漁或打獵用的網，以及編製籮筐、涼蓆等產品的過程中演變形成的。最原始的織是「手經指掛」，完全徒手排好直的紗，然後一根隔一根挑起經紗穿入橫的緯紗，這樣織物的長度和寬度都極其有限。

實踐教給了古代中國人進一步改進「織」的工藝。人們先在單數和雙數經紗之間穿入一根棒，稱為分絞棒。在棒的上下層經紗之間便形成一個可以穿入緯紗的「織口」。再用一根棒，從上層經紗的上面用線垂直穿過上層經紗而把下層經紗一根根牽吊起來。隨着簡單工具的出現，人們的審美意識也逐步萌發，花紋開始出現在紡織品中。

雖有簡單的工具，但起初所有的工具都由人手直接賦予動作，因此稱作原始手工紡織。從公元前 21 世紀到公元 1870 年，中國進入手工機器紡織時期。

傳說，從夏代開始，紡織品已經是交易物品，出現了紡織生產發達的中心城鎮，還有以紡織生產為業的專業氏族。

進入商代後，出現了採用加強了強度的拈絲線紡織的絲織品，同時，還出現了幾何花紋的織物。今天珍藏於北京故宮博物院的一件商

珍藏於北京故宮博物院的一件商代玉戈。

代玉戈，不僅擁有各種硃砂染色而成的平紋織物的印痕，還擁有以平紋為地、呈雷紋的絲織物印痕。這類幾何紋樣所有的線條均等寬，是迄今為止所發現的商代織物的基本特徵。

在周代，已經有了原始的紡織機——紡車和繅車，並出現了官辦的手工紡織作坊，其內部分工也越來越細密，種桑、育蠶、絞絲都達到很高的水平。這時，束絲成為規格化的流通物品，對於產品規格也逐步有了從粗陋到細緻的標準：當時的布、葛、帛從周代起已規定標準幅寬二尺二，相當於今天的 0.5 米，匹長四丈，相當今天的 9 米。這個尺度，正好每匹布可裁製當時的一件「深衣」。當時還規定，不符合標準的產品不得出售。

最遲到春秋戰國時期，繅車、紡車、腳踏斜織機等手工機器和腰花挑花以及提花等織花方法均已出現，而且染色方法有塗染、揉染、浸染、媒染等，人們已掌握了使用不同媒染劑，且染色色譜齊全，還用五色雛的羽毛作為染色的色澤標準。

正因如此，春秋戰國時期的絲織物十分精美，紋樣突破了商周時期幾何紋的單一局面，形式多樣，形象趨於靈活生動、寫實和大型化。商周時期的神祕、怖厲、簡約和古樸的風格消失，取而代之的是蟠龍鳳紋。多樣化的織紋加上豐富的色彩，使絲織物成為高貴衣料，

春秋戰國時期的絲織物已經十分精美。

這是手工機器紡織從萌芽到形成的階段。

從秦漢到清末，蠶絲一直作為中國的特產聞名於世。絲綢織品技術曾被中國壟斷數百年，由於其編製技術在當時是一種複雜的工藝，又因其特有的手感和光澤備受世人喜愛，因而絲織品成為工業革命以前主要的國際貿易物資。最早絲綢織品只有帝王將相才能使用，但絲綢業的快速發展令絲綢文化不斷地從地理上、社會上滲透進入中華文化，並成為中國商人對外貿易中一項必不可少的高級物品。

隨着戰國、秦、漢時代經濟的大發展，絲綢生產達到了一個高峰。漢朝時發明了提花機，幾乎所有的地方都能生產絲綢，絲綢的花色品種也豐富起來，主要分為絹、綺、錦三大類。錦的出現是中國絲綢史上的一個重要里程碑，它把蠶絲的優秀性能和美感結合起來，絲綢不僅是高貴的衣料，也是藝術品，大大提高了絲綢產品的文化內涵和歷史價值，影響深遠。

1999 年 3 月 16 日，內地發行了《漢畫像石》特種郵票一套六枚，其第二枚為「紡織圖」，畫面表現幾名織女緊張地勞作的形象，可謂是漢代古詩「雞鳴入機織，夜夜不得息」的生動寫照。從圖中，我們清晰地看到漢代紡織工藝中的三個環節：1. 用絡車調絲；2. 用緯車搖緯；3. 用織機織絹帛。

學者認為，紡織圖的畫面是研究紡織技術發展史的重要資料之一。尤其是腳踏提綜式斜織機技術——織女坐在木質機牀上踏動腳

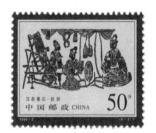

內地發行的《漢畫像石·紡織》
郵票。

長沙馬王堆一號漢墓出土的素紗襌衣和朱紅杯紋羅。

板，通過槓桿原理將底部經線拉上和落下，然後投梭加緯線而織成布料——是當時世界上最先進的紡織技術。

長沙馬王堆漢墓中，出土了大量織物，僅一號漢墓內出土的紡織品和衣物就多達兩百餘種。在盛滿了各類紡織品的竹笥中，有平紋的絹、縑、紗；絞經組織的素羅、花羅；斜紋的綺、錦、絨圈錦；袋狀組織的縧帶和彩繪印花紗。

在這些織物中，成件的衣物就有五十八件，且有遺冊相隨，其中有衣裙、鞋襪、露指式手套、絲錦袍、香囊、繡枕、鏡袋、瑟衣等漢代貴族生活用物。其中有一件輕薄如紙的素紗襌衣是一種沒有裏的單衣，以華美的絨圈錦作為衣襟的貼邊，一般穿在長袍的外面。這件國寶級單衣僅重49克，充分體現了西漢高超的繰絲技術。目前現有的複製技術還達不到它的重量。

此外，在一號漢墓中發掘的羅織物上，還有大量的由對稱鋸齒骨架組成的幾何紋樣——杯紋，反映了漢初織製絞羅織物的高超技藝。有一件朱紅杯紋羅，用的是四經絞地上起二經絞花的複雜結構。這種結構的羅始創於商代，在戰國、秦漢時得到廣泛應用，一直流行

到唐宋時期。用以染色的硃砂是採用先進的研磨技術將其製成極細的顆粒，再敷在織物上。可惜，四經絞鏈式紋羅與這種硃砂染色技術已經失傳。

唐朝是絲綢生產的鼎盛時期，無論產量、質量和品種都達到了前所未有的水平。絲綢的生產組織分為宮廷手工業、農村副業和獨立手工業三種，規模較前代大大擴充。

唐代畫家張萱的名作《搗練圖》，為我們描繪了唐代城市婦女紡織過程中搗練、絡線、熨平、縫製的各種工序。

「練」是唐時的一種絲織品，剛剛織成時質地堅硬，必須經過沸煮、漂白，再用杵搗，才能變得柔軟潔白。《搗練圖》共刻畫了十二個人物形象，按勞動工序分成搗練、織線、熨燙三組場面。第一組描繪四個人以木杵搗練的情景；第二組畫兩人，一人坐在地氈上理線，

描寫唐朝紡織的名畫、唐代張萱繪《搗練圖》。

一人坐於凳上縫紉，組成了織線的情景；第三組是幾人熨燙的場景，還有一個年少的女孩在布底下竄來竄去玩。

宋元時期，隨着蠶桑技術的進步，中國絲綢有過短暫的輝煌。不但絲綢的花色品種有明顯的增加，還出現了宋錦、絲和飾金織物三種有特色的新品種，對蠶桑生產技術的總結和推廣也取得了很大的突破。

北宋畫家曾經創作了一幅《紡車圖》，反映出當時農村紡線的情景。畫面上，一位村婦一邊抱着哺乳的嬰兒，一邊手搖紡輪，她小心謹慎地盯着紡線行走的位置，生怕出現偏差。前邊一老嫗，雙手持線，身體略微前躬，丁字立着。

在這一時期的中國紡織歷史上，出現了一位影響深遠的人物——黃道婆。

黃道婆是松江烏泥涇（今上海華涇鎮）人，生活在宋末元初。由於家庭貧苦，她十多歲時被賣為童養媳，婚後不堪家庭虐待，隨黃浦江海船逃到海南島崖州。在崖州，她跟隨黎族人學習紡織。

大約 1295 年，黃道婆回到松江烏泥涇，從事紡織，教當地婦女棉紡織技術，並且製成了一整套扡、彈、紡、織工具（如攪車、椎弓、三錠腳踏紡車等），極大地提高了紡紗效率。在織造方面，她用錯紗、配色、綜線、花工藝技術，織製出有名的烏泥涇被。也正是從這時開始，松江的紡織業發達起來。

內地發行的紀念黃道婆的郵票。

明代時，棉布紡織異軍突起，超過絲、麻、毛成為主要的紡織品。棉布是從葛布慢慢發展而來的。葛布的生產在周代很受重視，設有「掌葛」一職。春秋戰國時期極盛。由於葛纖維產量低，宋元以後，只剩下廣東沿海地區尚有少量生產，如雷州的錦囊葛、增城的女兒葛等，質量好，「細滑而堅」。

中國麻纖維中最主要的是苧麻，這是中國的特產，有「中國草」之稱。它的單纖維強力可達 52 克，主要分佈於黃河流域中下游和南方各地。中國的麻織技術有六千多年的歷史，從漢到唐，葛逐步為麻所取代，宋代至明代，麻又逐漸為棉所取代。

郵票志號

使中國集郵界引以為榮的，是中華人民共和國發行的紀念、特種郵票上印有郵票的志號。郵票志號隨着 1949 年 10 月 8 日發行的《慶祝中國人民政治協商會議第一屆全體會議》郵票而誕生，它是印在郵票圖案下端邊紙上的一種編號。到目前為止，郵票志號是為紀念郵票、特種郵票而設定的，採用「志」（郵票種類）加上「號」（套數、枚數、發行年份等）。如 1999 年發行的《漢畫石像》郵票，在郵票底部左邊印有「（6—2）T」表示這套郵票是特種郵票，「6—2」表示這套郵票有 6 枚，這是第 2 枚。郵票底部右邊印有「1999—2」，這是這套郵票的志，表示這套郵票是 1999 年發行的第二套郵票。

　　中國南部、西南部亞熱帶地區和新疆一帶早在秦漢時期就已經種植和利用棉花，宋元時期逐步向中原推廣，明時在全國普及，成為最主要的衣料原料。明代宋應星編撰《天工開物》時將紡織技術編入其中，其中記載，當時「棉花寸土皆有」，「織機十室必有」，可見植棉和棉紡織業遍佈全國。

　　中國的紡織技術，對世界產生了深刻的影響，在工業革命以前，中國的紡織技術一直領先於其他國家，緊鄰中國的朝鮮、日本和若干中亞、南亞國家較早引用中國式的手工紡織機器。而中國腳踏提綜的織機到 1200 年前後才在歐洲普及使用，至於運用水力驅動紡車，在歐洲是 19 世紀 70 年代以後的事。

　　中國的紡織技術發展，特別是絲綢的交易帶動了東西方的文化交流與交通的發展，也間接影響了西方的商業與軍事，是中國歷史上不能不提的一筆。

造船業：遍河湖，涉江海

中國有眾多的大江大河，又有漫長的海岸線，這為我們的祖先依水而居，發展水上交通提供了極為有利的條件。

要航行，就要有船隻。中國的造船史綿亙數千年，早在遠古時就已經開始，並在以後的各個時代不斷發展。在內地發行的《刻舟求劍》、《鑑真東渡船》和《鄭和下西洋 600 週年》郵票上，不僅可以看到春秋戰國、唐朝和明朝時的舟船形制，還可以粗略了解中國造船業發展的軌跡。

大約距今七千年前，中國的先民就開始了水上活動。最初出現的是用多根木材或竹材捆綁成的木筏、竹筏，以及將巨大木材的一面進行燒烤，然後用石斧等工具將其掏成凹形而製成的獨木舟。

目前，在中國各地考古發掘中，先後出土的獨木舟已達二十多隻。從這些古代遺物可以看出當時的獨木舟的形體，大致有三種：一

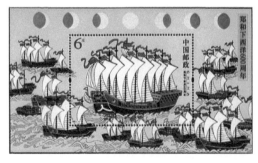

明朝時期，中國的造船業達到了歷史的最高峰。圖為內地發行的《鄭和下西洋 600 週年》郵票小型張，描繪了鄭和的船隊乘風破浪遠航的景象。

內地發行的《鑑真東渡船》郵票。

內地發行的以「刻舟求劍」為主題的
郵票。

種是頭尾方形，沒有起翹，接近平底；一種是頭尖尾方，舟頭起翹，
尾部平底；一種是尖頭尖尾，都有起翹。後來的船型有方頭方尾、尖
頭尖尾和尖頭方尾之分，船底有平底和尖底之分，可能即是從它們發
展演化而來的。在《刻舟求劍》郵票中，我們看到的就是這種尚顯簡
陋的小船。

　　隨着人類文明的不斷進步，人們變革水上交通工具的努力也不斷
獲得回報。商朝時候，人們開始使用金屬工具建造木板船。最早出現
的木板船叫舢板，原名「三板」。顧名思義，可以推測它最初是用三
塊木板構成的，就是一塊底板和兩塊舷板組合而成。這是船舶的最初
雛形，經過幾千年的實踐，人們不斷對三板船加以改進，逐步使它完
善，並且不斷創新，從而產生了千姿百態、性能優良的各種船舶。

　　除了舢板這種單體木板船外，當時人們還受木筏製造原理的啟
發，造出了舫。《集韻》中説：「舫，併船也。」就是把兩艘以上的船
體並列鏈接起來，以增加船的寬度，提高船的穩定性和裝載量。起初
是用繩索把兩隻船捆在一起。後來，又演進為把木板或木樑放置在兩
隻船上，用木釘、竹釘或鐵釘連在一起，兩船之間也保留一定間隔，

而不一定要船舷跟船舷緊靠在一起了。除了由兩隻船體構成的舫外，歷史上還出現過由多隻船體構成的舫。這種船行駛平穩，上面可以建造廬舍，成為貴族出遊的專用船。

春秋戰國時期，中國南方已有專設的造船工場——船宮。在諸侯國之間經常使用船隻往來，並有了戰船的記錄。戰船是從民用船隻發展起來的，但是戰船要配備進攻，因此在結構和性能上的要求都比民用船隻高。可以說，戰船代表着各個時期最高的造船能力和技術水平，也從一個側面反映了當時的經濟力量和生產技術水平。

當時，吳國水軍的戰船最為有名，包括「艅艎」、「三翼」、「突冒」、「戈船」等多種艦艇。艅艎又稱餘皇，船頭裝飾「鷁首」，專供國君乘坐，因此又稱「王舟」。戰時則作為指揮旗艦。三翼指大翼、中翼、小翼，即三種同類型輕捷戰艦的合稱。突冒是一種衝突敵陣的小型戰船，吳國就是憑藉這些戰船先後在漢水和太湖大敗楚、越兩國的。

秦漢時期，中國造船業的發展出現了第一個高峰。據古書記載，秦始皇曾派大將率領用樓船組成的艦隊攻打楚國。統一中國後，他又

春秋時的戈船和漢代的樓船。

幾次大規模巡遊，乘船在內河遊弋或到海上航行。

　　同時，秦始皇在統一中國南方的戰爭中曾組織過一支能運輸五十萬石糧食的大船隊。當時水運的頻繁已發展到需要頒發通行證以加強管理的地步。正式漕運也始於秦，以後歷朝漕運不斷發展，規模龐大，保證了歷朝首都的糧食供應。

　　到了漢朝，以樓船為主力的水師已經十分強大，巨型樓船有四層艙室。船舶推進工具也由槳發展到櫓。樓船是漢朝有名的船型，它的建造和發展是造船技術高超的標誌。

　　樓船，就是有樓的船，高十餘丈，甲板上建樓數層。每層都有防禦敵方射來的弓箭矢石的女牆，女牆上開有用作發射弓弩攻擊敵方的窗孔。為了防禦敵方火攻，船上蒙上皮革。樓船不但外觀高大巍峨，而且列矛戈、樹旗幟，戒備森嚴，攻防皆宜，堪稱當時的航空母艦。

　　1975 年，在廣州發掘了一處規模巨大的古代造船工場的遺址，發現了三個大船台，可以同時建造數艘重量達五六十噸的船。據考證，這是秦漢時期的造船遺址。

　　1955 年，廣州漢墓出土的陶船模型，已具有早期船尾舵，它比西方約早四個世紀。船尾舵的出現和風帆的長期使用為中國古代航海技術的初步成熟奠定了基礎。而且，漢代出現了海上星占術，它反映出海上活動的頻繁。當時船工已能夠掌握和利用季風的變化規律，漢使已到達緬甸、印度和斯里蘭卡，為古代海外貿易開闢了發展之路。

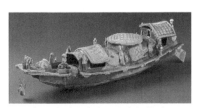

1955 年，廣州漢墓出土的陶船模型。

　　三國時期，造船業進一步發

展。海船已逐步採用多帆,有三帆、四帆,甚至七帆;多帆交錯佈置可以提高對於風力的使用效益。同時,帆多導致風壓中心低,又能獲得較大的穩定性。

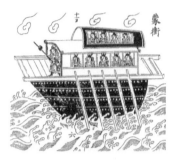

《武經總要》中的蒙衝。

三國的孫吳所據之江東,歷史上就是造船業發達的地區。吳國造的戰船,最大的上下五層,可載三千名戰士。據《三國志·吳·周瑜魯肅呂蒙傳》記載,赤壁大戰時,吳將黃蓋就是用蒙衝鬥艦數十艘,裏面裝上柴草,澆灌上膏油,再用帷幕蓋好,用詐降計火燒曹營,一戰擊敗了曹操。

以造船業見長的吳國在滅亡時,被晉朝俘獲的官船就有五千多艘,可見造船業之盛。然而,讀過《三國》的人都知道,晉王浚攻破吳都建業,使用的恰恰也是樓船。詩人劉禹錫曾在詩中這樣描寫這段歷史:

王浚樓船下益州,金陵王氣黯然收。

千尋鐵鎖沉江底,一片降幡出石頭。

到南朝時,江南已發展到能建造一千噸的大船。為了提高航行速度,南齊科學家祖沖之(429 年—500 年)「又造千里船,於新亭江試之,日行百餘里」(《南齊書》卷五二)。祖沖之造的是裝有槳輪的船舶,稱為「車船」。這種船利用人力以腳踏車輪的方式推動船前進。雖然沒有風帆利用自然力那樣經濟,但也是一項偉大的發明,為後來船舶動力的改進提供了新的思路。

唐宋時期為中國古代造船史上的第二個高峰時期，其發展自此進入了成熟時期。

唐宋時期，無論從船舶的數量上還是質量上，都體現出中國造船業的高度發展。船舶的巨大堅固，以及船舶動力、船舶性能、船舶結構、水密隔船、航行安全穩定等方面所表現的技術進步，長期得到國際上的讚譽。

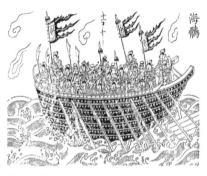

唐代的海鶻船。

隋朝是這一時期的開端，雖然時間不長，但造船業很發達，甚至建造了特大型龍舟。隋朝的大龍舟採用的是榫結合鐵釘釘聯的方法。用鐵釘比用木釘、竹釘聯結要堅固牢靠得多。隋朝已廣泛採用了這種先進方法，而同一時期的歐洲國家，連接船板還在使用原始的皮條繩索綁紮。

唐初，劉晏（約 716 年—780 年）在揚州揚子津創建了十個造船廠，開展了大規模的造船事業，又創行分段運輸法，改進航運方式。

唐朝時期造船的船殼已經採用多重板結構，特別是水密隔艙的出現更加保證了海上航行的安全。中國的水密艙技術比西方早十個世紀，它大大提高了船舶的抗沉性，即使有一艙兩艙破損進水，船也不至於沉沒。

唐代時，人們還造出了一種性能優良的全天候戰船 —— 海鶻船。它仿照海鶻的外型設計建造，船上左右各置浮板四到八具，形如海鶻翅膀（今稱披水，或稱撬頭），其功用在於使船能平穩航行於驚

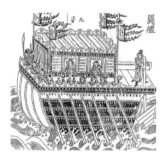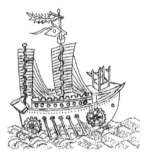

《武經總要》中的《鬥艦圖》和南宋時製造的車船。

濤駭浪之中，並能排水以增加速度，可以在惡劣天氣作戰，是古代水戰中的著名戰鬥艦之一。

在宋代的兵書《武經總要》中，記載了一種自三國時期一直沿用到唐代的巨型戰艦——鬥艦。在船身兩旁開有插槳用的孔，船周圍建有女牆，女牆上皆有箭孔，用以攻擊敵人，船尾高台上有士兵負責觀察水面情形，其複雜精密程度令今天的人們都歎為觀止。

宋時，造船業更加興旺發達，宋朝在東南各省都建立了大批官方和民間的造船工場。僅今明州（寧波）、溫州兩地就年產各類船隻六百艘，吉州船場還曾創下年產一千三百多艘的記錄。宋朝為出使朝鮮建造了「神舟」，其載重量竟達一千五百噸以上。

宋代工匠還能根據船的性能和用途的不同要求，先製造出船的模型。同時，繼承並發展了南朝的車船製造工藝。唐宋時期建造的船體兩側下削，由龍骨串首尾，船面和船底的比例約為 10：1，船底呈 V 字形，便於行駛。

1044 年以前，中國已發明了指南針，隨後應用於航海。船尾

舵、風帆和指南針是遠洋航行的三大必要技術，都是中國船舶技術的卓越成就，同時也是古代航海技術成熟的標誌。宋代的天文航海和地文航海技術，以及測深和航程計算技術等均已相當成熟。

唐宋時期建造的舟船在國際上享有很高聲譽。從 7 世紀以後，中國遠洋船隊就日益頻繁地出現在萬頃波濤的大洋上。外國商人往來於東南亞和印度洋一帶，都樂於乘坐中國大海船，並且讚歎中國船工為「世界上最先進的造船匠」。

元明清時期，特別是明朝時期，中國造船業的發展達到了第三個高峰。

由於元朝經辦以運糧為主的海運，又繼承和發展了唐宋的先進造船工藝和技術，使得造船業有了進一步的發展，並在此基礎上迎來了明朝造船業的新高漲。

元朝時，阿拉伯人的遠洋航行逐漸衰落，在南洋、印度洋一帶航行的幾乎都是中國的四桅遠洋海船。中國在航海船舶方面居於世界首位，它的性能遠遠優越於阿拉伯船。元朝造船業的大發展，為明代建造五桅戰船、六桅座船、七桅糧船、八桅馬船、九桅寶船創造了十分有利的條件。

據考古發現和史籍記載：明朝造船工場分佈之廣、規模之大、配套之全，是歷史上空前的，達到了中國古代造船史上的最高水平。主要的造船廠有南京龍江船廠、淮海清江船廠、山東北清河船廠等，它們規模都很大，如龍江船廠年產超過兩百艘，它還以建造大型海船著稱。1957 年，在南京寶船廠遺址出土了一個全長 11 米以上的巨型舵桿，令人歎為觀止。再如清江船廠，它有總部四處，分部八十二處，

沙船。

工匠三千多人，規模極為可觀。

明朝造船工場有與之配套的手工業工場，加工帆篷、繩索、鐵釘等零部件，還有木材、桐漆、麻類等的堆放倉庫。當時對造船材料的驗收，以及船隻的修造和交付等，也都有一套嚴格的管理制度。

正是有了這樣雄厚的造船業基礎，才會有鄭和七次下西洋的遠航壯舉。鄭和船隊的寶船，大者長達四十四丈，寬十八丈。明朝用的尺比我們今天的市尺短些，但即使按一丈合二米半計算的話，這種寶船的長度也超過 100 米。船隊中，即使是中等船，也有三十七丈長、十五丈寬。

難怪有位目擊者形容，寶船「體勢巍然，巨無與敵，篷帆錨舵，非二三百人莫能舉動」。還有的說，船上風帆有十二張之多，當時先進的航海和造船技術包括水密隔艙、羅盤、計程法、測探器、牽星板以及線路的記載和海圖的繪製等，應有盡有。鄭和的第一次遠航船隊，據說就有六十二艘這樣的船。

鄭和的寶船屬於沙船類型。中國歷代勞動人民，根據不同水域的地理特點，以及船的不同用途，因地制宜地設計和建造了許多不同類型的船隻。大體上說，從船首形狀來分，可以分成尖首和方首兩大類；從船底式

福船的模型。

樣來分，可以分成尖底和平底兩大類。

　　在歷史的演變中，福船是最著名的尖首、尖底船型的代表，沙船是最著名的方頭、平底船型的代表。福船高大如樓，底尖上寬，首尾高昂，首尖尾方，兩側有護板，船艙是水密隔艙結構，尖首尖底利於破浪。底尖吃水深，穩定性好，並且容易轉舵改變航向，便於在狹窄的航道和多礁石的航道中航行。福船在杭州灣以南的港口和沿海航線上多見。沙船方首方尾，平底，俗稱「方艄」。它的甲板面寬敞，船的型深小、適宜在淺水航道航行。船上採用大樑拱，使甲板能迅速排浪，船艙也採用多水密隔船結構。沙船主要航行在南海航線上，也是中國古代的一種優良船型。

小知識

郵票的版銘

　　在整張郵票紙邊上印有郵票編號、版號、張號、色標、設計者和印刷廠名等，統稱版銘。版銘是研究郵票的重要資料，因此很多集郵者都喜歡收集帶版銘的郵票。如：中國 1981 年 4 月 29 日發行的 J63《中華人民共和國郵票展覽·日本》郵票，在整張紙邊上印有雞、金魚、風箏、天壇、蝴蝶等各種圖案以及印有郵票名稱、設計者、印刷廠名、版號、張號、色標等等。這些版銘被集郵家看作是重要的集郵資料。有的郵學家說，這是印刷廠送給集郵者的禮物，是研究郵票版式和郵票印刷的重要依據。

　　清朝時期，中國造船業雖然緩慢發展，但是在前朝的基礎上，其造船工藝依然很高。19 世紀中，「耆英」號帆船僅用二十一天時間就橫渡大西洋，到達倫敦，船速高於當時的國際定期郵船，即使今天看來，這個速度也很驚人。

　　總之，經過秦漢時期和唐宋時期兩個發展高峰後，明朝的造船技術和工藝又有了巨大的進步，登上了中國古代造船史的頂峰。

　　中國造船業的偉大成就，久為世界各國所稱道，也是中國各族人民對世界文明的巨大貢獻。只是到歐洲資本主義興起和現代機動輪船出現以後，中國在造船業上享有的長久優勢，逐漸失去。

交通運輸：蓬轉生車，貨如輪轉

早在三千多年前的商朝，中國古代交通已有所發展。根據甲骨文、金文、出土實物及古籍記載，商朝已經出現了「車馬」、「步輦」和「舟船」等交通工具。

周武王滅商後定都鎬京，就有通向中原的陸路，保證兵馬戰車的通行和貨物的運送。春秋戰國時戰爭頻繁，為了通行戰車，各諸侯國也都修築了許多道路。中原各國陸路交通縱橫交錯，還沿途設立了「駰置」，即驛站。當時的交通情況，從 1985 年台灣地區發行的一枚《中國古典詩詞──詩經·桃夭》郵票畫面上可見一斑。

在陸路交通方面，車子是戰國以前最主要的交通工具。夏朝時就有了木輪車，多為木質，車門開在方形或長方形的車廂後面，駕車的馬在轅的兩邊，並開始使用一些青銅構件。

周朝時，王公貴族在車上用金銀作裝飾。春秋時期，車開始分為

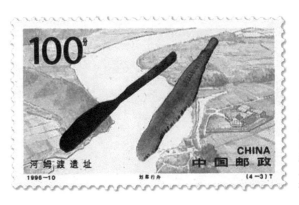

在河姆渡遺址中，考古工作者發現了木槳八件，有的還雕刻了花紋，十分精緻美觀。1996 年內地以此為題材，發行了《河姆渡遺址──劃槳行舟》郵票。

台灣地區發行的《詩經》郵票中的一枚，表現人們外出的情景。

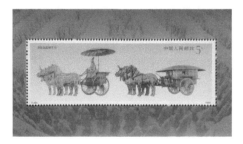

內地發行的《秦始皇陵銅馬車》郵票小型張。

馬拉的小車和牛拉的大車，小車為貴族專用，並用於作戰，稱為「戰車」。戰國初期，戰車數量是衡量國家強弱的標誌之一。大車則主要用於貨物運輸。不過一般認為，孔子周遊列國所乘坐的是牛車。

在水上交通運輸方面，根據甲骨卜辭記載，商王武丁曾下令乘船追擊逃跑的奴隸，前後用了十五天，終於把奴隸捕捉回來。

春秋戰國時期，水路交通不僅利用長江、淮河和黃河等天然河道，人工運河也被開鑿出來，其中比較重要的有溝通太湖和長江的胥河、溝通長江和淮河的邗溝、溝通淮河和黃河的荷水，溝通黃河和淮河的鴻溝。

秦漢時期，水陸交通形成全國網絡。

秦始皇統一中國後，頒佈「車同軌」法令，把過去雜亂的交通路線，加以整修和聯結，修建相當今天的公路幹線的馳道，並且加以標準化：路面幅寬為五十步，約合 70 米；路基要高出兩側地面，以利排水；每隔三丈種一株青松，作為行道樹；路中央三丈為皇帝專用，兩邊還開闢人行道；沿路每十里建一亭，作為治安管理所、行人接待

站和驛郵交接處。

　　1980 年 2 月，考古工作者在位於陝西省臨潼縣的秦始皇陵附近的陪葬墓坑內發現了號稱「青銅之冠」的秦始皇陵銅車馬。

　　銅車馬分為前後兩乘，合為一組。其尺寸為真車、真人、真馬的一半，均為青銅鑄造。經考證，前者為作戰用的高車，後者為皇帝乘坐的安車。高車為雙輪單轅，駕四馬，每匹馬有兩條彎繩，供御官驅使。同時各有一條鞠繩，用以拽車。高車的車體小巧玲瓏，車廂呈長方形，一柄獨杆圓蓋的車傘突兀拔起。與高車相比，安車略大，雙輪單轅，駕四馬，八條彎繩。車廂分前後兩室，前室為御官座位，中間以闌板相隔，與後室分開。後室寬敞，四周圍有欄板，上沿搭有一個橢圓形傘蓋。

　　1990 年 6 月 20 日，中國發行了《秦始皇陵銅車馬》郵票小型張，畫面上一號車為高車（戰車），二號車為安車，從中可以看到其設計製造之合理、巧妙。我們從這幅圖中，既可以想像當年秦始皇出巡車隊的浩蕩威風，也可以了解秦代皇室的交通車輿。秦漢時期水運事業有了較大發展，秦始皇為了解決南征部隊的糧餉運輸問題，委派水利專家史祿在五嶺之上開一條運河，溝通湘江和灕江，以把中原地區的糧草用船運到前線。到前 214 年，長 33 公里的靈渠挖成，珠江水系與長江水系開始了直接通航的歷史。

　　漢朝時，交通史上最重要的事件是開闢了經西域通往西方的道路──「絲綢之路」。漢朝在秦朝原有道路的基礎上，繼續將馳道擴建延伸，發展了以京都為中心、向四面八方輻射的交通網。在這個網上，以東線為主幹線，出函谷關（在今河南靈寶）經洛陽，至定陶，

到臨淄，通達今山東省。此線又有三條支線溝通黃河南北。南線修棧道，過秦嶺，經漢中，通益郡（今雲南晉寧東）。西線抵隴西（今甘肅臨洮），經河西走廊，到達今天的新疆以及西域各國，橫跨歐亞。北線經陝北，直達九原郡（今內蒙包頭市西）。另外，還有東北線，過蒲津（今山西永濟），經平陽（山西臨汾）、晉陽（山西太原）到達通平（山西大同）。東南線，經藍田，越秦嶺，出武關，到南陽，經江陵直達番禺（今廣州）。

漢朝時，作為主要陸路交通工具的車子的造型來了一次更新換代，單轅車變成雙轅車，車不再直接用於戰爭，而成為權力的象徵和便捷的交通運輸工具。官僚出門要有車隊，官職高低乘坐的車標準也不一樣。皇帝出巡，要坐橫桿上立着「鳳凰」、車廂上撐着美麗華蓋的「金銀車」。一般官吏坐「軺車」，它華蓋普通，車廂四面敞露。宮廷貴婦坐「輼車」，車廂密閉，像一間小屋子。

1956 年 10 月 1 日，內地發行《東漢畫像磚》郵票一套，其中一枚的主題為「馬車過橋」。1999 年 3 月 16 日，又發行《漢畫像石》郵票一套，其中一枚內容為「車馬出行」。兩者均再現了漢代貴族出

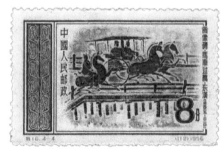 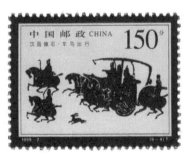

《畫像磚・馬車過橋》和《漢畫像石・車馬出行》郵票。

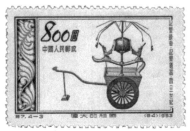

《偉大的祖國》郵票第三組中的《敦煌壁畫‧馬夫和馬》以及第四組中的《古代發明‧記里鼓車》。

行的場景，前者表現了一輛雙馬軺車急馳過橋，主人端坐，隨從緊跟的場面；而後者則刻畫出一支聲勢浩大的出行隊伍，僅軺車就有十二輛，騎吏三十四人，步卒十八人，馭馬五十六匹，可見此官吏身份之高貴顯赫。

東漢末年，貴族們又愛上了牛車，因行走緩慢，穩當舒服。此外，當時的陸路交通工具還包括輿轎、輦（人力車）、鹿車（獨輪車）等。

1953 年 9 月 1 日，內地發行的《偉大的祖國（第三組）敦煌壁畫》郵票第一枚主題為「馬夫和馬」，反映了南北朝時期的交通工具使用情況。郵票畫面取材於莫高窟第 288 窟西魏壁畫供養人行列中的馬夫，赤腳、高高捲起褲筒、馬鞭插在腰間，正在調訓重負的駿馬、準備乘騎的瞬間。

值得一提的是，晉朝時還有一位傑出的科學家發明了記里鼓車，給車加上了一個「里程表」。

記里鼓車又叫「大章車」、「記道車」，這是一種利用減速齒輪系統帶動車上小木人而報告車行里程的機械。每當車行一里或十里，小

木人就會自動擊鼓一下，由擊鼓的次數就可以了解行走的路程。

1953 年 12 月 1 日，內地發行的《偉大的祖國（第四組）古代發明》中，第三圖即為「記里鼓車」，郵票畫面即是存放在國家博物館的記道車復原模型。

隋唐時期，水陸交通運輸進入了一個新的歷史階段，形成了一個發展高峰，唐朝京都長安作為當時世界上最大的都市之一，也成為國內外交通的重要樞紐中心。各要道上都廣設館驛，每三十里一驛，構成了輻射全國的驛路系統。

當時的主要幹線有：東至洛陽、汴州（開封），再分兩條路線，一至登州（今山東蓬萊），一條向東南到達揚州、杭州、洪州（南昌），最後達廣州；西南經漢中，至成都、渝州（重慶）；西北有兩條路線，一條至靈州（今寧夏靈武西南），一條至涼州（武威）、沙州（敦煌），連接西域；北線至夏州（今內蒙古烏審旗南）、天德軍（今內蒙古烏拉特前旗北）；東北線至太原、幽州（北京）；南至江陵，經潭州（長沙），達廣州。

內地發行的《偉大的祖國》郵票第三組中的《敦煌壁畫‧牛車》。

在《偉大的祖國（第三組）敦煌壁畫》郵票中，第四枚的主題為「牛車」，取材於莫高窟第 329 窟初唐供養人行列中。畫面上是唐代貴族婦女乘坐的木輪牛車，乘車人從車後揭簾進出車廂，車上做高篷，兩重頂。

　　隋朝時，開鑿了貫穿南北的大運河。這是世界上開鑿最早、規模最大、里程最長的運河，大大地加強了京都和河北、江南地區的水上運輸。這條運河北與海河相連，南與錢塘江相接，將海河、黃河、淮河、長江和錢塘江五大水系連成了統一的水運網。航行在運河裏的船隻，南來北往，通行千里，呈現出一派繁忙景象。

　　唐朝時，內河航運進入一個新的歷史發展時期。唐朝建都長安，每年要從江淮地區輸入大量物資和糧食，水運事業就更為發達。大運河每年運送的糧食，唐初不過二十萬石，唐玄宗開元年間迅速發展到七百萬石。中唐以後，以大運河為主幹的內河航運作用更加突出。江淮地區差不多負擔朝廷賦稅來源的九成，幾乎全靠大運河轉運。

　　此外，唐朝的海上貿易逐漸發展起來，開闢了新的海上航線，加強了東西方的交流和聯繫。除長安外，揚州、泉州和廣州等城市，隨着海上航線的開闢，也成為重要的交通樞紐。

　　宋元時期，古代交通運輸進入鼎盛時期，交通運輸設施在隋唐的基礎上進一步擴充。宋朝沿襲唐代館驛制度，趙匡胤「陳橋兵變」，黃袍加身就發生在陳橋驛（在今開封北）。

　　北宋建都於黃河南岸的汴梁（今開封），離魚米之鄉江南比較近，大運河的作用更為明顯了。當時人們說，食以漕運為主，漕運以大運河為主。國家每年通過大運河由江南運到開封的糧食，一般都在五六百萬石左右，多的時候還曾達到八百萬石，超過了唐朝的漕運量。至於金銀、布帛、香藥、茶葉和其他土特產品所運送的數量就不好統計了。北宋畫家張擇端所繪《清明上河圖》，真實地描繪了當時汴河裏交通運輸繁忙的景象。

台灣地區發行的《清明上河圖》郵票。

宋朝將指南針應用到海船上，使航海技術大大提高。當時，帆船是海上交通的重要工具，從廣州、泉州等地出航東南亞、印度洋以至波斯灣。

另外，唐代時出現的公交車——油壁車，到南宋時期得到了改進和普及。這種車的車身很長，車廂的廂壁開有窗戶，並掛着裝飾華美的掛簾，車廂內鋪着講究的綢緞褥墊，一次可供六人乘坐。油壁車的出現，使臨安（今杭州）成為世界上最早出現公交車的城市。

元朝的幅員廣於前代，對於交通運輸的要求就更高。元定都大都（今北京），需要從江南運送大批糧食，先後開鑿了「會通——濟州河」和通惠河，使京杭大運河全線通航，漕糧船從杭州出發，經江南運河進入揚州運河，再北入黃河、泗水，通過「會通——濟州河」，由衛河入通惠河，直達大都。元朝沿海航運事業也比較發達，開闢了以海運為主的漕運路線，從海上最多時年運糧達三百六十萬石。

從明代開始，以北京為中心的交通網規模擴大，道路管理設館驛。清朝還曾經多次整頓全國的道路佈局，把驛路分為三等，一是由北京向各方特別是各省城輻射的「官馬大路」，二是自省城通往地方重要城市的「大路」；三是自大路或各重要城市通往各市鎮的支線——

「小路」。

明代交通運輸史上最重要的事件，就是鄭和七次渡洋遠航，把中國古代航海活動推向了頂峰。但是好景不長，不久以後明清兩朝相繼

1968 年香港地區發行的關於中國近代水上交通工具的郵票。

郵票的背膠

小知識

背膠在郵票一誕生就存在。世界上的郵票絕大多數是有背膠的。郵票的背膠技術要求很高，既要有一定的黏度，沾上少量的水就能牢牢地貼在郵件上，又要保證在乾燥時的穩定性，即使郵票層層疊放也不會黏在一起。同時，由於人們常用舌頭來舔背膠，背膠還必須是無毒無害的。郵票的背膠最早採用的是動物的骨膠和植物膠，目前多使用化學膠。

實行了海禁，航海事業從此一蹶不振。

　　到清朝時，航行在運河上的除了糧船以外，還有許多官船、商船和民船。南方生產的絲綢、茶葉、瓷器和北方生產的豆、麥、梨、棗等土特產，都通過大運河進行交流。這一時期出現的三十多座新興的商業城市多數分佈在大運河沿線。山東的德州、臨清、濟寧，江蘇的淮安、揚州等都成為繁華一時的商埠。

　　1840 年鴉片戰爭以後，近代交通工具火車、輪船和汽車相繼興起，鐵路、航線和公路不斷開闢，一方面使以畜力車、人力車為主要工具的古代陸路交通業日趨衰落，另一方面也使諸多令人望而生畏的「蜀道」，再也不會因其險阻而成為詩人吟詠的主題。

商業：通有無，便黎民

商業行為是人類社會極為普遍的一項事務。從早期的「以物易物」、「日中為市」，到經由貨幣完成交易，商業不斷發展，極大地改變了人類的生活。

物物交換的商業最初萌芽於氏族部落之間。傳說舜「販於頓丘」，交換主要操縱在部落首領之手。

大約夏代已有商業活動，商代轉盛。在相當長的一段時期內，商業主要由官府控制經營，交易最早是在統治者居住的城邑內，所謂「宮中三市」，「國中列廛」。商亡後，其遺民仍以貿易為業，「商業」一詞即源於此。

最古老的商業和手工業都由官府佔有，叫做「工商食官」。西周時生利的商業由大貴族以官府的名義經營，有極大的壟斷性，實際的商品交換主要由官府主管商業的官員「賈正」率領商業奴隸進行；平

1996 年 11 月 1 日，台灣地區發行了《第五十屆商人節紀念》郵票。商人節設立於 1946 年，可以說是對商人和商業價值的肯定。

民很少經商。最初從事商業的人士的奴隸身份，大概正是一種「基因」，造成中國古代多蔑視商人的某種暗示。

春秋後期，原奴隸身份、「食於宮」的賈人和百工，經過鬥爭（逃亡、武裝暴動），或立軍功，獲得解放；官賈官工之長亦乘國衰或亡國之機叛逃、離散，成為民間百工商賈的重要來源。他們與西周末、春秋初富而不貴的私商的後裔合在一起，都是不受命於官府的私營工商業者或個體小工商戶。

隨後，士人、去職官僚經商者、平民經商者、棄農經商者漸多。具有自由身份、獨立經營權的「自由商人」隊伍不斷擴大，到戰國時私營商業在流通領域居主要地位，工商食官制度崩潰，官營商業只在某些場合下存在。

這一時期的自由商人中，出現了眾多中國古代商業史上名聲赫赫的人物，他們開創的經商哲學、經營理念、商業法則至今仍有很強的指導借鑑意義。其著名代表，春秋末有子貢和范蠡，戰國有白圭。

孔子弟子子貢，衛國（今河南豫北地區）人，早年經商，後習儒業，是士人經商的典型。他曾在衛國做官，後棄官再次經商，死於商業發達的齊國。他從事珠寶生意，意識到商品價格的升降和商品供給數量的多少密切相關，提出「物以稀為貴」的理論，講求從供求關係的變化中進行買賤賣貴，獲得利潤。

而被歷代商人奉為鼻祖的范蠡，則是春秋末年越國大夫。他幫助句踐復國滅吳，之後棄官從商，定居在當時的商業中心陶（今山東定陶），號朱公，人稱陶朱公。他善於經營，十九年之中三致千金。

范蠡的經營理念是：把掌握天時變動規律的「時斷」與選擇貿易

對象的「智能」相結合，反對囤積居奇，與投機取利者的經營方法不同。後世根據陶朱公的經商思想加工整理而成的《陶朱公生意經》，又稱《陶朱公商經》或《陶朱公商訓》，至今仍在定陶等地流傳，其內容有：

范蠡像。

> 生意要勤快，懶惰百事廢。
>
> 用度要節儉，奢華錢財竭。
>
> 價格要證明，含糊爭執多。
>
> 賒欠要證人，濫欠血本虧。
>
> 貨物要面驗，濫入質價減。
>
> 出入要謙慎，潦草錯誤多。
>
> 用人要方正，歪斜託付難。
>
> 優劣要細分，混淆耗用大。
>
> ⋯⋯

白圭塑像。

在戰國時期影響很大的，是白圭的經商治生理論。

白圭是戰國時著名的經濟謀略家和理財家。《漢書》中說他是經營貿易發展生產的理論鼻祖，即「天下言治生者祖」。

白圭和范蠡都提出了農業經濟循環說，即農業的豐收和天時有關，認為十二年為一個週期。開始的第一年是大豐收年，此後兩年是衰退期，第四年乾旱，再兩年是小豐收，第七年又是大豐收年，此後兩年又衰退，到第十年則又乾旱，隨之又是兩年的小豐收，到下一年重新開始一個週期。在此基礎上，白圭提出了一套經商致富的原則，即「治生之術」，其基本原則是「樂觀時變」，主張根據豐收歉收的

具體情況來實行「人棄我取，人取我與」。當時的貿易是以貨易貨，白圭的高明之處在於準確掌握行情，在別人覺得多而拋售時，他就大量吃進，等別人缺少貨物需要吃進時，他就大量拋出。這樣低進高出，必能從中取利。

白圭這套「人棄我取，人取我與」的理論，很簡單，又極為高明，對秦漢以後各代的設市貿易等產生了極大影響。

但是戰國末期，國家政治體制轉變，因為農民棄農從商嚴重影響政府的賦稅，遂產生了「重農抑商」的思想。

漢初，社會經濟殘破，發展不平衡。一方面，由於秦王朝的暴政和秦漢之際長期的戰爭，農業生產落後，人口大量減少，故國家所徵田賦有限，狀況堪憂。另一方面，商人經濟勢力膨脹，特別是鹽鐵商人的力量十分強大，某些大賈「使封君低首仰給」，一度掌握了相當部分的經濟命脈。這些引起了統治者的極大關注。西漢初年的高、惠、文、景時期，都行「賤商」政策，規定「賈人不得衣絲乘馬，重租稅以困辱之」，還不准商人及其子孫「仕宦為吏」。

也就在西漢時期，士農工商的四民排法真正確立。《漢書·食貨志》中說：「士農工商，四民有業。學以居位曰士，闢土殖穀曰農，作巧成器曰工，通財鬻貨曰商。」商降到了末位，從此變得卑微。

前 119 年，漢武帝頒佈算緡令。所謂「算緡」，又稱「算緡錢」，是指對商人、手工業者、高利貸者和車船所有者徵收的財產稅。隨後，漢武帝又下令告緡，鼓勵平民互相揭發偷稅行為，以偷漏稅款的一半作為賞賜額。

其後，東晉及南朝諸朝代對商品交易徵收交易稅，也被認為是算

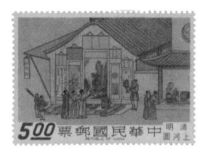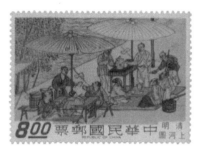

台灣地區發行的《清明上河圖》郵票，反映出北宋商業繁榮的場景。

緡一類。

　　從漢朝開始，發展官營商業，限制私營商業，成為歷代政權的一項重要經濟政策。在這種政策下，商人發生分化。一些富商大賈參與專賣和官營商業，成為特權商人，形成官商分利的局面。

　　民間通有無、調劑餘缺的商業活動，主要由中小商人經營。大商人又多以餘利兼併土地，或放債取息；地主也參與商業活動，商人、地主、高利貸者「三位一體」，成為中國古代經濟的一個特徵。

　　從唐宋時期開始，日益發達的商舖成為社會生活中不可缺少的因素。商舖是由「市」演變而來的。「市」在《說文》中解釋為「集中交易之場所」，實際上也包括了商舖。《隋書‧裴矩傳》記載：「帝命三市店肆，皆設帷帳。」就是隋煬帝要求各個商舖要在外面設上帷帳，以示排場和豪華。

　　唐都長安是當時東西文化、商貿交流的中心，長安東西兩市，商賈雲集，店肆無數，商業十分繁榮。

　　到北宋時，商舖和市場是分開的，首都東京（開封）是當時最大的商業中心。史載：（東京）東大街至新宋門，魚市、肉市、漆器、

金銀舖最為集中，西大街至新鄭門有鮮果市場、珠寶玉器行，皇城東華門外，無所不有。《清明上河圖》中對東京商舖林立、商業繁榮的景況有翔實的描繪。

在此後相當長的歷史時期內，與國家政權結合在一起的特權商人和民間的中小商人，一直是中國商業活動的兩個主體。

商人在古代最初只是個體分散式的經營，沒有出現什麼大的商人體，可以說是有「商」而無「幫」。宋代文獻中雖然有「南商」、「北商」的稱謂，但未見類似於明清商人集團的描述，也沒有看到商幫活動的場所——商人會館。

但到明清時期，情況發生了改變，由於商業經濟的快速發展、商人地位的提高、競爭的加劇以及人們從商觀念的轉變等因素影響，全國各地逐漸形成了一個個各具特色的以地域為中心的商幫，商人開始以羣體形象活躍在歷史舞台。地方商幫和大商人資本的興起，是明清時代中國經濟中一個引人注目的現象。

明清比較著名的商幫有晉商、徽商、龍游商幫、洞庭商幫、寧波商幫、江西商幫、廣東商幫、陝西商幫、山東商幫、福建商幫。其中以徽商和晉商最為有名，他們從經營鹽業起家，商業活動涉及金融領域（徽商經營典當業，晉商興辦票號）。他們的活動範圍都涉及國外，並積累了巨額的財富，成為全國商界舉足輕重的商人集團。

晉商老照片。

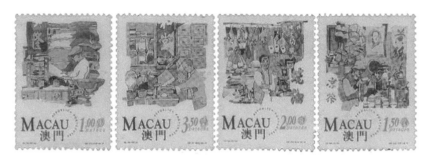

澳門地區發行的《中國舊式商店》郵票

明朝洪武（1368 年—1398 年）初年，為了供應北部邊防糧食而實施納糧中鹽的開中法，山西和陝西商人憑藉地理之便迅速崛起。

明代山西商人主要活動在黃河流域及四川地區，隨着清代版圖的拓展，山西商人的活動範圍更加擴大，其活動範圍甚至遠至西藏，還壟斷了對俄國恰克圖的貿易，並從事東南、兩湖至西北的長途販運貿易。山西商人除經營鹽業外，還經營茶、糧、棉、布、絲綢及高利貸等，晉商的典當業及高利貸很有名，被稱為「西債」。

道光年間，山西商人創造出經營匯兌業的票號，匯通天下，顯赫一時。

徽商的歷史，則可一直追溯到南宋。據歷史記載，當時徽州已是「富商巨賈多往來」，徽州商人也嶄露頭角。

宋代時，徽州商人還是分散和單薄的。徽州商幫的真正形成，是在明成化、弘治年間，主要經營鹽、糧、茶、布、典當、木材等行業。

徽商的一個特點是「賈而好儒」，也就是商業經營受到儒家思想的影響，講究以誠待人、以信接物和以義為利。

在明代，山西商幫和徽州商幫勢均力敵。但從明後期到清嘉慶、道光之際，在兩淮鹽業中，山西商幫每況愈下，徽商後來居上。徽商財富在明代達到百萬級，清代則出現了千萬級的巨商，如著名的紅頂商人胡光墉（胡雪岩）。

明代徽商的足跡遍及天下，清代時活動範圍卻有所收縮，集中在長江中下游地區及北京等少數大城市。到乾隆末年後，由於兩淮鹽區的徽商出現了嚴重的經營危機，加之道光中葉清政府實行鹽法變革，鹽商因喪失壟斷專賣權而紛紛破產，鹽業作為徽商的龍頭行業徹底衰落。

晚清時，茶葉成為徽商的支柱行業，但也只是曇花一現。光緒後期，由於洋茶衝擊和外商壓價等原因，徽州茶商很快由盛轉衰，徽州商幫徹底衰落。

小知識

郵票齒孔的誕生

最早的郵票是沒有齒孔的，要使用郵票就要用手撕開或者用剪刀剪，很不方便。據說，1854 年，一個叫亨利‧阿瑟的愛爾蘭人在一家咖啡屋裏，恰巧見人用隨身攜帶的別針在兩枚郵票中間扎眼，以將郵票容易地撕下來，他靈機一動，發明了打孔機。打孔機問世後，各國紛紛仿傚，在郵票上打上齒孔，令郵票的銷售和使用更加方便。

　　晉商和徽商的興盛與衰敗，可說是古代商業在明清時期的一個縮影。儘管他們已走入歷史，但古代商人身上所體現的商業文化，包括遵循商業活動的共同規律如誠信、講究質量，以及重視對人的信用和在經商中講究平淡恬和、寵辱不驚的境界，「經商亦是濟世救人」的悲憫情懷等，都對後人有很好的借鑑意義。

郵驛：馬上飛遞八百里

　　中國的郵驛歷史長達三千多年，但留存的遺址和文物並不多。孟城驛和雞鳴山驛遺址，可以說是記錄中國古人利用郵驛的鮮活樣本。

　　孟城驛為明朝洪武八年初建，原名「高郵驛」，第二年改為「孟城驛」，是古代供傳遞公文的人或來往官員途中歇宿，換車馬的處所。孟城驛是一處水馬驛站，位於江蘇高郵古城南門外，西傍京杭運河，規模較大。

　　雞鳴山驛是中國現今保存最為完整的古驛站遺址，位於河北省雞鳴山。這座驛站建於 1420 年，由一個小小的兵營發展成規模巨大的城堡，在中國郵驛史上留下了濃墨重彩的一筆。此外，雞鳴山驛所在的驛道還是漢族與蒙古等少數民族經濟交往的重要通道。

　　值得一提的是，雞鳴山驛作為北京通往西北的咽喉要隘，曾是帝王進出西北的一處必經之地。在雞鳴山驛迎來送往的人物當中，

中國的驛站歷史久遠，是國家行政體系的一環，也是經濟和社會生活中的一部分。1995 年 8 月 17 日，內地發行了《古代驛站》特種郵票兩枚，分別介紹了孟城驛和雞鳴驛。

秦皇、漢武只是留下了一些傳說，而李世民、忽必烈、朱棣、康熙卻是有據可查。明清皇帝每年去宣化、大同一帶巡遊，雞鳴山驛都是必經之地。1900 年，八國聯軍侵佔北京，慈禧太后倉皇西逃時，也曾在雞鳴山驛城中的賀家大院下榻。

郵票主圖為新疆庫車的漢代烽火台遺址，邊飾為甘肅居延地區漢代烽塞遺址出土的東漢初年《塞上烽火品約》部分內容。

中國是世界上最早建立有組織傳遞信息的國家之一。在殷墟出土的甲骨文上，有「鼓」與「偖」字，據研究跟傳遞訊息有關。史載，周幽王時代，就有利用烽火台通信的方法，還留下了周幽王「烽火戲諸侯」的故事。

此外，周朝時也建立了專門傳遞官府文書的驛站，通過騎馬將文書一個驛站接一個驛站地傳遞下去。同時，建立了一套較為完整的郵驛制度，以快速、準確地通信。《周禮》記載，周代在交通要道上設置館舍，為過往官員和驛使提供食宿。

到春秋戰國時期，已經有了比較完善的郵驛制度。如《左傳》記載，文公十六年（前 611 年），庸人叛楚，楚王為調兵遣將反擊庸軍，不乘戰車，改乘常見的郵車，會師於臨品，出其不意擊敗庸軍，滅掉庸國。

1986 年 10 月 17 日，中國郵電部為慶祝中華全國集郵聯合會第二次代表大會召開，發行了小型張郵票一種，主圖為北京故宮博物院收藏的戰國時期的郵驛憑證——王命傳虎節。

這枚小型張上的虎節為青銅鑄造的臥虎型，上刻「王命命傳

賨」，意即「傳達國君的命令」，為多山的山國使者所用之節。國家博物館藏有一件湖南出土的符節，上有九字：「王命命傳賨一樽飲之」。即「傳遞王命供應車馬和飲食」的意思。按《周禮》規定，這是多水的澤國使者用的節。

中國古代用驛傳郵和調兵遣將一樣，都要用符節做憑證。據《周禮》記載，當時「凡通達天下者，必有節」，其中守邦國者用玉節，守都鄙者用角節。凡邦國之使，山國用虎節，土國用人節，澤國用龍節，皆為金屬鑄成。這些「節」都是中分為二，一半發給使者，一半交給驛站或所經關卡，兩半合攏才有效。

歷代都設有專官掌節，對於符節的管理、使用都極其嚴格，違者治罪。但到了每個朝代的後期，由於政治腐敗，政權衰落，郵驛荒廢，對於符節的管理使用也隨之泛濫。如元代末期，有的官員將牌符交給家奴往來貿易，有的商人也帶着牌符做生意，從而失去了其「王命傳」之意義。

秦始皇滅六國建立中央集權的秦朝後，就將驛站信息傳遞系統作為國家的行政機構確定下來，並且築馳道，一法度，車同軌，書同文，開河渠，興漕運，為郵驛的發展提供了有利條件。

《中國古代郵驛》郵票，主圖為北京故宮博物院收藏的戰國時期郵驛憑證——王命傳虎節，邊飾為秦漢時期的傳舍之印。

驛郵是駿馬以每小時奔跑 15 公里左右的速度傳遞信息來實現遠距離快速通信

的，因馬的體力和奔跑距離都很有限，要完成數百公里的傳遞不得不中途換馬，所以就在沿途建立許多馬站，後來這種馬站又演變成接待過往官員、商人的臨時驛站，同時完成傳遞信息和郵件，也起着軍事城堡的功能。

古代驛站中的壁畫。

1976 年春，在湖北省雲夢縣境內睡虎地發掘了一座秦墓，出土的竹簡上記載了當時關於郵驛的規定，如對傳遞官府文書的時間要求、登記手續、人員條件、生活待遇以及獎懲辦法等。出土文物中還有出征淮陽（今河南淮陽）的秦軍士卒用木牘墨寫的兩件家書，內容都是向母親要衣料或錢並問候親友。這是已發現的最早的家書實物。

漢朝的郵驛制度更趨完善，當時的通信組織有「驛」和「郵」兩種：騎馬「飛報機務」者曰「驛」；步行「遞送文書」者曰「郵」。在由京城通往邊境的千里驛遞上，每隔三十里設一個「驛站」，每隔十里設一個「郵亭」。

驛站是中國最早的一種官方住宿設施。初創之際，接待對象只是信史和郵卒。秦漢以後，驛站的任務擴大，不僅是信史的官舍，也兼管過往官員吃住。當時，驛道上塵土飛揚，驛站中人歡馬叫，繁忙不已。

1982 年 8 月 25 日，為了慶祝中華全國集郵聯合會第一次代表大會召開，郵電部發行了一枚小型張郵票。主圖選用甘肅省嘉峪關市魏晉時期的

反映驛使形象的郵票，主圖為嘉峪關魏晉時期墓室壁畫《驛使圖》。

墓室壁畫《驛使圖》。這幅距今已一千六百多年的《驛使圖》，是已發現的最早的關於古代郵驛的形象資料。圖中驛使頭戴冠，身穿右襟寬袖上衣，足登長筒靴，騎一匹紅鬃烈馬，一手持韁，一手高舉木牘文書，飛奔傳遞。耐人尋味的是，驛使的嘴沒有畫出來，這寓意着作為驛使必須守口如瓶，不得把軍情內幕泄漏出去。

唐朝經濟發達，郵驛設置遍及國內，分為陸驛、水驛、水陸兼辦三種，驛站設有驛舍，全國有驛站一千六百三十九處，驛務人員兩萬。

唐驛在中央由兵部的駕部郎中管轄；在地方，各節度使下設館驛巡官四人，各州有兵曹、司兵、參軍分掌郵驛，各縣皆由縣令兼理驛事。另外，還建立了郵驛的考績制度和視察制度，並規定各道有判官一名掌管全道驛政考績；中央有監察御史一人兼館驛使，考察驛務。每驛有驛長一人；凡有三匹馬，配一名驛夫；有一隻船，配三名驛夫。緊急公文，驛馬日行三百里。

唐詩人岑參在《初過隴山途中呈宇文判官》中寫道：「一驛過一驛，驛騎如星流；平明發咸陽，暮及隴山頭。」正是對當時郵驛的生動寫照。

755 年，安祿山在范陽（今

內地發行的《民間傳說——柳毅傳書》郵票一組。

北京一帶）起兵反唐。當時唐玄宗正在華清宮（在今陝西臨潼縣內），離范陽約有三千里路，六天之後唐玄宗就接到了這個消息。可見當時郵驛的組織和速度已達到很高的水平。

同時，由於經濟的發展，民間對通信交往的需求進一步擴大。而在此前，民間的郵政通信主要是通過託人捎帶的方式來完成的，著名的「柳毅傳書」故事，就是由一封家信的捎帶引起的。特別是各地商人急需有關生意貨物往來的信息交流，於是民間傳遞信件的業務應運而生。唐朝時，在長安和濟陽兩大城市之間，出現了主要為民間商人服務的「驛驢」。

宋朝進一步完善郵驛體系，將原來由民夫擔任的驛卒改為兵卒擔任。雖然規模不如唐朝，但是傳遞速度有所加快，並創立了一種晝夜不停的快速驛站「急遞舖」。

「急遞舖」在軍事要道上每隔十里就設置一個，專門遞送緊急軍事文書。急遞文書每天跑四百里，後來提高到五百里，「舖舖換馬，數舖換人」，白天鳴鈴，夜間舉火把，日夜兼程，風雨無阻。沈括《夢溪筆談》中記載：「驛傳舊有步、馬、急遞三等，急遞最遽，日行四百里，唯軍興用之。熙寧中又有金字牌，急腳遞如古羽檄也，以朱漆木牌鑲金字，日行五百里。」岳飛被秦檜陷害，召回臨安，一日之內在前線接到十二道金牌，就是由急遞舖傳送的朱漆金字牌。

元朝疆域遼闊，為了維持龐大的帝國，郵驛也隨之發展，規模遠超漢唐。元朝將驛館音譯為「站赤」，所以後來就稱郵驛為驛站。據元《經世大典》記載，僅在中國境內即有站赤一千四百九十六處，此外還有兩萬處急遞舖。這部書還記錄了元驛的概況：「凡在屬國，

元代急遞舖令牌。

皆置傳驛，星羅棋佈，脈絡貫通，朝令夕至，聲聞畢達。」

意大利人馬可‧波羅所著《馬可波羅行記》記載：「所有通至各省之要道上，每隔二十五邁耳（英里），或三十邁耳，必有一驛。無人居之地，全無道路可通，此類驛站，亦必設立。」他還描述這些驛站華麗完善，飲食起居無不俱全，不僅為驛使來往休息之用，還可接待過往商旅、達官貴人。他的描述不一定準確，但也反映了元驛規模之大。

明清兩代郵驛，大多沿襲舊制。清朝設驛站一千七百八十五處，京師設皇華驛，軍機處公文上如註明「馬上飛遞」，規定日行三百里，遇到緊急情況還可能日行四百里、五百里、六百里不等，最快甚至可以達到八百里。這就是俗語所說六百里加急、八百里加急。

1990 年 11 月 28 日，為紀念中國集郵聯合會第三次代表大會召開，中國郵電部發行了一枚小型張郵票，圖案為蘇州古代驛站舊址。

蘇州舊有姑蘇、望亭、平望、松江、寧蘇等驛。據《蘇州府志》卷三十《輿地考》記載，姑蘇驛館「在胥門河西域城下，宋紹興十四年知府王昭奏建」。

明洪武元年（1368 年），宋紹興十四年（1144 年）始建的姑蘇驛遷至城西南盤門外。1473 年，知府丘霽重新把它移至胥門外，背城面河，氣勢宏敞，成為一處水陸館驛。

郵票上的姑蘇驛。　　　　　　　　　　郵票上的清代郵驛的一張排單。

　　小型張畫面上的建築物，即姑蘇驛站門亭，在南面左右石柱上，刻有清同治十三年（1874 年）六月修繕時題寫的楹聯：「客到烹茶旅客權當東道，懸燈待月郵亭遠映胥江。」表明清代此處仍是接待旅客，提供食宿的館舍。

　　也就是從明朝開始，民間通信呈現出「千樹萬樹梨花開」的局面，出現了民間通信組織民信局。

　　民信局專門為普通百姓提供服務。它從沿海經濟發達的城市和地區逐漸發展到內地，直到東北和西北。清道光、咸豐、同治年間，民信局發展到鼎盛時期，當時全國大小民信有幾千家之多。

　　1840 年鴉片戰爭以後，實行「五口通商」，各地民信局紛紛擴大組織，相繼在上海設立總號，在各地商埠設立分號、聯號或代理店，形成了完備的民間通信網。中國近代郵政建立後，雖法律規定郵政由國家專營，但這種民信局直到 1935 年才被全部取消。與此同時，還出現了專門經營華僑與其親屬之間通信、匯款業務的「僑批局」。

　　鴉片戰爭後，各國列強紛紛在中國建立自己的郵政局，並不受中國管轄。光緒二年（1876 年），清政府在驛站之外設立文報局，專責

郵戳

　　在郵事活動中所說的郵戳，是指郵政部門經辦郵政通信業務使用的各種郵政戳記統稱，簡稱戳。郵戳的歷史早於郵票。據說公元前3000年，埃及宮廷就有加蓋於信件上的紅色或藍色戳記。1661年8月，英國開始使用由當時郵政總局局長亨利·比紹普首創的標有日期的郵戳，後來被稱為比紹普郵戳。這種小圓戳直徑只有13毫米，上格為日期，下格是月份的縮寫字母。這種郵戳一直到1787年才停用。1840年，英國發行黑便士郵票後，曾蓋銷馬耳他十字戳，這種郵戳因參照馬耳他騎士勳章設計而得名，1844年停止使用。

　　傳送出使外國欽差的往來文報。以後各省也在省會和通商口岸設立文報局，利用船舶、列車寄送公文，並可代遞私人信件。

　　1878年，總理衙門同意總稅務司、英國人赫德提出的由海關試辦郵政。3月23日，天津海關宣佈收寄華洋公眾信件。1896年3月20日，光緒帝正式批准開辦大清郵政官局。總理衙門委任赫德負責大清郵政官局事務。1897年，各郵局正式對外辦理業務。1906年，清政府成立郵傳部，古代郵驛制度到此退出了歷史舞台。

二

郵票裏的中國

文化藝術

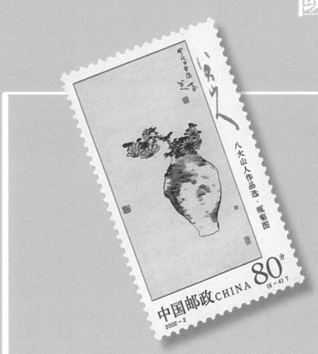

教育：風聲雨聲讀書聲

在漫長的歷史長河中，中國古代教育經歷了發軔、發展和成熟的不同階段，豐富的教育思想和諸多的大教育家，為中華文明的傳承做出了不可磨滅的貢獻。

在原始社會時期，教育活動大多由長者言傳身教來完成。大約在公元前 3000 年左右，中國已有「圖書文字」和「象形文字」。有了文字，也就出現了專門傳授知識和學習的教育機構，當時稱為「成均」。

漢代董仲舒說：成均是五帝時候的學校。

「成均」的「均」，本是古代的木製聲學儀器，是編鐘的調音器，稱為「均鐘」。當時的學習機構名為「成均」，是因為禮樂教育的主管官員為大司樂，大司樂在樂師把音調好後才施教。

到了夏代，正式以教育為主的學校開始出現，稱為「校」。孟子

孔子是中國古代最著名的教育家。圖為 1989 年內地發行的《孔子誕生二千五百四十週年》郵票小型張。

說：「校者，教也。」學校教育的內容仍與當時的政治、軍事、宗教等活動結合在一起，一般文化教育只有初步分化出來的趨勢。

到了商朝，文化日趨進步，因此學校又有增加，稱為「學」與「瞽宗」。「學」以明人倫為主要課程，「瞽宗」以學習禮樂為主要目標。「學」又有「左學」、「右學」之別，前者專為「國老」而創，後者專為「庶老」而設。國庶之界即貴族與平民。

周代教育的內容以「明人倫」為核心，包括德、行、藝、儀四個方面，而以禮、樂、射、御、書、數等六藝為基本內容。

當時的學校組織比較完善，學有國學與鄉學兩種。國學為中央直屬學校，鄉學是地方學校。國學專為貴族子弟而設，按學生入學年齡與教育程度分為大學、小學兩級。小學學制約七年，大學約九年。鄉學主要按照當時地方行政區域而定，因地方區域大小不同，有塾、庠、序、校之別。在春秋戰國之前，教育是政教一體，官師合一，學在官府。春秋戰國時，官學衰廢，私學興起，出現了中國古代教育發展的第一個高峰。

當時，私學衝破了「學在官府」的舊傳統，學校從宮廷移到民間，教育對象由貴族擴大到平民，教師可以隨處講學，學生可以自由擇師，教學內容與社會現實生活有了較廣泛的聯繫。

由於各家學派相互抗衡，又相互補充，形成了百家爭鳴的盛況，大師輩出，其中的佼佼者當數孔子、墨子、孟子、荀子、莊子和韓非子。他們的思想和活動促進了先秦時期學術思想的發展，同時又培養出了大批的人才，推動了一個新興階層——「士」的出現。

魯國的大教育家孔丘先後招收三千弟子，培育出七十二位有名的

內地發行的紀念莊子、墨子、孟子、荀子、孔子、老子的郵票。

賢才。他的教學方法是一種教師向學生直接傳授，學生向老師求教。這種及門受業修德的「師授學校」，後來成為由漢至唐官私學校的主要形式。

這一時期的私學在古代教育史上的重大貢獻，還在於教育理論上的成就，尤其是儒家在教育理論上的貢獻。儒家後學總結了這一時代的教育思想和教育經驗，撰寫了《學記》、《大學》、《中庸》，闡述教育的作用、學制的體系、道德教育體系、教學原則和方法、教師的地位等方面的理論，成為世界上最早的、自成體系的教育著作，奠定了古代教育的理論基礎。

秦朝統一中國後，主張「以吏為師」，並焚書坑儒，對教育特別是私學的發展形成了很大打擊。

西漢時，私學恢復發展。漢武帝採納董仲舒的主張，罷黜百家，獨尊儒術，在長安興建太學，設置《詩》、《書》、《禮》、《易》、《春秋》五經博士為教官，招收年齡在十八歲以上的博士弟子。此後，又規定地方的官學為小學，並分為四個等級：郡一級為學，縣一級為校，鄉一級為庠，村一級為序。校學設經師一人，庠和序各置《孝經》師一人。

《孝經》以孝為中心，闡發儒家的倫理思想。它指出「孝」是上

台灣地區發行的孔學會議紀念郵票。

天所定的規範，是諸德之本，認為「孝悌之至」就能夠「通於神明，光於四海，無所不通」。

在發展官學的同時，漢代也並不禁止開辦私學。一些經師大儒往往自行開辦學校授徒，多傳授古文經學，甚至能夠吸引太學生前往求教學習。也正因如此，私學的規模和影響日益增強，至東漢末甚至具有了壓倒官學的地位。

官學和私學相互促進，相互補充，組成了漢代比較完備的教育體系。

戰亂頻繁的魏晉南北朝時期，人口流動和民族關係變動帶來了文化的碰撞和交流，玄學、佛學、道教、儒學以至法家、名家既相互爭勝又相互吸收，學術文化大為繁榮，出現了古代教育發展的第二個高峰。

這一時期，由於王朝更迭頻繁，官學時興時廢，難以擔當起傳遞和發展文化的使命。同時，在門第觀念的強化以及九品中正制的推行等影響下，家庭教育獲得了長足發展。

當時的家族教育有下列幾個特點：教育內容以儒學為宗並習染玄風；知識傳授的範圍較廣；婦女積極參與家族教育；書誡教子盛行。在教育形式上，主要有三種：一是世代相授的家學，這種傳統的施教模式在世家大族中表現得尤為明顯。二是由延師發展為「家館」的教育形式。三是以家誡、家訓等形式進行學識禮法的垂範式教育。

正是在家族教育的大發展中，教育學家顏之推結合自己立身、處世、治家的經驗，寫成了比較系統的家庭教育著作《顏氏家訓》，成為後代家庭教育的重要材料。

隋唐以後科舉制度興起，中央政府擬定了《五經正義》作為官學的統一教材，許多人通過自學參加科考，學校的功能降低了。不過，官學的課程卻空前豐富起來。《隋書·百官志》記載：「國子寺祭酒（國立大學校長）⋯⋯統國子、太學、四門、書（學）、算學，各置博士、助教、學生等員。」

唐朝大力發展官學，當時的中央官學稱為國子監，老師稱為國子祭酒，國子監內有國子、太學、四門、律學、書學、算學六個學館，前三館專收貴族官僚子弟。地方有府學、州學和縣學，設博士、文學、助教與教官。

內地發行的紀念韓愈的郵票。

唐代著名的文學家韓愈同時也是一位教育家，他在教育史上最突出的貢獻是他關於教師的論述——《師說》，闡明了從師、為師的重要性，提出教師的任務應是傳道、授業、解惑，表明了教師的主導作用和教學相長觀點。

　　中唐以後，一些名士在風景名勝地聚眾講學，書院應運而生，到宋代成為私學的一個重要部分，集中了一大批有真才實學的老師，影響超過州縣學。宋初有四大書院——白鹿、嶽麓、應天和嵩陽，名揚天下，聲勢蓋過太學。

　　南宋開始，官學隨着政治混亂、戰爭頻臨、財政日絀而日漸衰落，一些在官場失意的中小官吏和散居民間的知識分子，或利用唐末五代和北宋初年創立的書院舊址，或選擇山林僻靜處築廬設院，招徒授業，傳播文化，教育的重心轉移到私家講學的書院之中。

　　歷史上第一所完備的書院是白鹿洞書院。原為唐代李渤兄弟隱居讀書的地方，宋朝初年經過擴建變成書院，並正式定名為「白鹿洞書院」。當時與岳麓、睢陽、石鼓並稱天下四大書院。金兵南下時，書院遭到戰火毀壞。1179 年，大教育家朱熹出任南康太守，親自到白鹿洞書院的廢址踏勘考察，竭力倡導重建，並親自擬訂洞規，延請名師，充實圖書，而且每逢休息時間就親自到書院授課講學，與學生一起質疑問難。白鹿洞書院的規模和教學質量均為其時全國之冠，各地好學之士負笈裹糧，不遠千里前往求學。

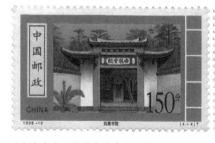 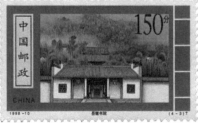

以白鹿書院、嶽麓書院為表現對象的郵票。

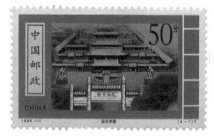
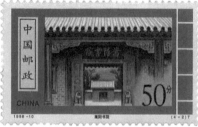

以應天書院、嵩陽書院為表現對象的郵票。

　　南宋書院發展迅速，遍及府、州、郡、縣，成為中國教育史上書院制度最為盛行的時期，為宋明時期古代教育的第三個高峰打下了物質基礎。同時，自宋代開始儒、釋、道由並行而趨向交融，以程、朱、陸、王為代表的儒家新學派——理學成為主流思潮，打通本體論與心性教育論的內在關聯，將中國傳統教育哲學引向邃密和深沉。

　　應該説，宋代科學技術與文明之所以能領先於世界，與教育的平民化不無關係。活字印刷術的發明者畢昇，就是一介布衣。在教育平民化的進程中，家庭教育起到了舉足輕重的作用。發達的家庭教育，提高了整個社會的文化水平，促進了話本、雜劇等文學作品的流傳，也為宋詞的高度發展培育了基礎。

郵票圖案為北京國子監牌樓，通稱「宮門票」，俗稱「宮門倒印票」。

　　元代有蒙古國小學和回回國小學等，教授蒙文、阿拉伯和波斯文學。這個時期，書院教育也繼續發展，並開始設「山長」。

　　到了明代，中央官學有國子監和作為皇家學校的宗學。國子監分南、北兩監（北京

和南京），學生稱貢生、監生，其中還有來自日本、朝鮮等國的學生。

1913 年 5 月 5 日，中國郵政部門發行了一套普通郵票，全套十九枚。郵票圖案為北京國子監牌樓，通稱「宮門票」。這套郵票發行了三次，在第二次印刷時，由於印刷工人忙中出錯，將面值二元的其中一個版放倒了，所以印出來的郵票中心圖案的牌樓是倒的，俗稱「宮門倒印票」。這種「宮門倒印」錯體票流出一百枚，是「民國四珍」之一。

在明代，地方官學比較發達，府和州縣設孔廟和學官（學校），不僅有普通學校，也有專科學校。學習的內容除四書五經外，還有《御製大誥》和《大明律令》等法律知識，府學教官稱「教授」，縣學稱「教諭」。

私學在明清兩代也獲得了長足發展，大量被稱為「私塾」的學校如雨後春筍一樣在民間出現。這類學校有兩種形式，一種是老師在自己家招生辦學，稱為「家塾」，另一種是請老師上門教學，叫做「教

台灣地區發行的《偉大的母教──孟母教賢》郵票。

台灣地區發行的《偉大的母教──岳母教忠》郵票。

內地發行的《古代名將──岳飛》郵票之「精忠報國」。

郵票面值

郵票面值指印在郵票票面上的郵資金額及貨幣單位。世界各國大多以表示郵票面值的阿拉伯數字和本國貨幣單位組成郵票面值。研究郵票面值可以了解一個國家幣值變化的情況。

館」。某些地方還出現了不收費的義學，也叫「義塾」。清朝光緒年間，山東冠縣人武訓行乞集資建起「崇賢義塾」，受到人們的欽敬。

在古代教育的發展中，一個比較有趣的特點是，教育的大發展時期，往往都是社會秩序動盪，官學衰敗而私學和家庭教育盛行的階段。比如歷史上著名的「孟母三遷」和「岳母刺字」，就發生在社會動盪的戰國和南宋。由此可見，百花齊放而不是一枝獨秀在任何時代都更有利於教育的發展。

文學：閱盡人間萬象

中國擁有悠悠五千年的文明史，文學作為中國文明中一個重要內容，有着自己獨特的審美理想、主體思想和傳統。

中國文學，在文字誕生以前就已經產生，如「大禹治水」、「女媧摶土造人」、「后羿射日」之類的神話傳說，是世上最美的神話傳說的一部分。

詩歌，是中國文學中產生最早的藝術形式之一，也是中國文學得到充分發展的體裁。詩源於古代人們的勞動號子和民歌，原是詩與歌的總稱。開始時，詩和歌不分，詩和音樂、舞蹈結合在一起，統稱詩歌。中國詩歌有悠久的歷史和豐富的遺產，如《詩經》、《楚辭》、《漢樂府》以及無數詩人的作品。

《詩經》是最早的一部詩歌總集，先秦時代稱為「詩」或「詩三百」，孔子曾加以整理。漢武帝採納董仲舒「罷黜百家，獨尊儒術」

內地發行的《中國古代神話》郵票。

的建議，尊「詩」為經典，定名為《詩經》。
現存詩歌三百零五篇，包括西周初年到春秋
中葉五百餘年的民歌和朝廟樂章，分為風、
雅、頌三章。

內地發行的紀念屈原的郵票。

　　繼《詩經》之後，在中國南方的楚地又
興起一種新的詩體 —— 楚辭。「楚辭」又稱
「楚詞」，是戰國時代的偉大詩人屈原創造
的一種詩體。作品運用楚地（今兩湖一帶）
的文學樣式、方言聲韻，敍寫楚地的山川人
物、歷史風情，具有濃厚的地方特色。

　　漢代時，劉向把屈原的作品及宋玉等人「承襲屈賦」的作品編輯
成集，名為《楚辭》，成為《詩經》以後對中國文學具有深遠影響的
一部詩歌總集。由於屈原的《離騷》是《楚辭》的代表作，故楚辭又
稱為「騷」或「騷體」。

　　《詩經》中的「國風」和以《離騷》為代表的楚辭，是中國古代
詩歌的兩個典範，自古以來，「風」「騷」並稱，分別開創了中國文學
現實主義和浪漫主義的傳統。

　　隨着楚辭逐漸向接近於散文的賦體演變，另一種詩體 —— 樂
府，帶民間文學特有的剛健清新風格步入了漢魏六朝詩壇。

　　「樂府」一詞，最初是指古代掌管音樂的官署，掌管宴會、遊行
時所用的音樂，也負責民間詩歌合樂曲的採集。作為詩體名的「樂
府」最早即指後者，後來也用以稱魏晉到唐代可以配樂的詩歌和後人
傚仿的樂府古題作品。

漢魏六朝樂府民歌中產
生了《孔雀東南飛》、《木蘭
詩》等古代長篇敍事詩中的
瑰寶，給「詩歌大國」增添
了異彩。

這些詩歌的樂譜雖然
早已失傳，但形式卻相沿下
來，成為一種沒有嚴格格
律、近於五七言古體詩的詩

內地發行的紀念李白和杜甫的郵票。

歌體裁。到了漢末，佚名詩人作的《古詩十九首》出現，五言詩體基
本成熟。七言詩的產生稍後於五言詩，大約在晉宋之間廣泛流行。

強烈的現實感作為樂府民歌的一個重要標誌，直接影響了後來詩
人創作的「樂府古題」，以及唐代的「新樂府運動」。

唐代確立了近體詩，古體詩與近體詩全面發展，詩歌進入了鼎盛
時代。

唐代的古體詩基本上有五言、七言兩種，近體詩分絕句和律詩。
古體詩對音韻格律的要求比較寬，風格是前代流傳下來的，又叫「古
風」。近體詩有嚴整的格律，故又稱為「格律詩」。近體詩的創造和
成熟，把中國古代詩歌的音節和諧、文字精煉的藝術特色，推到前所
未有的高度，為古代抒情詩找到了一個最典型的形式。

唐代詩人燦若繁星，除了李白、杜甫、白居易等名家，還有無數
優秀詩人，爭輝鬥豔。唐詩是中國優秀的文學遺產之一，也是世界文
學寶庫中一顆燦爛的明珠。

內地發行的以北朝敘事詩《木蘭詩》為主題，表現花木蘭的經歷的郵票。

中國的詩歌同音樂有着密切的聯繫，二者的關係經歷了「以樂從詩」、「採詩入樂」和「倚聲填詞」三個階段。倚聲填詞是詩與樂各自經過長期的發展演變，在新的歷史條件下，重新展開的一種更為高級的形態和結合。後來的詞和散曲都是沿着倚聲填詞的途徑發展而成。

詞，原稱「曲」、「曲子」，或「曲子詞」，是一種音樂化的文學樣式。

真正的詞出現於初唐。伴隨着當時「胡樂」傳入，「燕樂」大盛，詞也逐漸脫離傳統的五言古詩、七言古詩，成為一門獨立的詩歌藝術。盛唐以後，文人才子填詞漸成風氣，湧現了一批優秀的作品，如溫庭筠的《夢江南》：「梳洗罷，獨倚望江樓。過盡千帆皆不是，斜暉脈脈水悠悠，腸斷白蘋洲。」五代時，中國第一部文人詞總集《花間集》問世。到了宋代，詞受到社會各階層的普遍歡迎。宋代藝術家在詞中「言詩之所不能言」，表達其「動於中而不能抑」的歡愉愁怨情緒，使詞的內容與形式達到了完美統一。

宋詞，是與唐詩並列的中國文學的另一座高峰。宋詞有豪放和婉約兩大流派，豪放派以蘇軾為代表，婉約派則以李清照為代表。

然而到了南宋後期，詞逐漸失去了和樂的能力，加上北方少數民族的樂曲不斷傳進中原地區，帶來了粗獷的格調。一種新的詩歌樣式——「散曲」孕育而生，給中國詩壇吹來了一股清新的風。

散曲和傳統詩歌的顯著區別，在於它大量吸收民間的方言俚語，作品具有濃厚的市民通俗文學色彩，大量的散曲作品還具有以往詩歌中所少見的詼諧、幽默。散曲在元代得到迅速發展，成為中國詩歌史上最興盛的體裁之一。

中國古代文學中，與詩歌佔有同等地位的是另一重要文體——散文。散文，廣義上來講，指那些單行散句，不拘對偶、聲律的語文體，即唐宋以後所稱的「古文」。

中國文學史上第一部記敍文和論說文的集子是《尚書》，它是中國上古歷史文件和部分追述古代事跡著作的彙編，其中收集的大都是一些誓詞、政府文告、類似於今天的格言，以及一些記述文字。

戰國時代，七雄爭霸，士人們紛紛著書立說，獻計獻策，形成了百家爭鳴的局面，散文在這種時代氣氛裏迅速成長。首先得到較大發展的是歷史散文和諸子散文，歷史散文以《左傳》、《國語》、《戰國策》為代表，諸子散文以《孟子》、《莊子》、《荀子》、《韓非子》為代表。

漢代繼承戰國散文傳統，產生了《史記》這部巨著，達到了史傳文學的高峰。《史記》「究天人之際，通古今之變」，規模宏大而又結構嚴謹，寫景狀物，刻畫人物性格、抒情議事都堪稱典範，因而不僅

內地發行的紀念司馬遷的郵票。

被視為史書的傑作，也是中國傳記文學的典範。

《史記》之後，散文在相當長的一段時間裏都處於低谷。直到唐代，韓愈、柳宗元大力提倡「古文」，反對「連篇累牘，不出月露之形；積案盈箱，唯是風雲之狀」，散文這才重新恢復它的生機與地位。唐代散文直承秦漢的傳統，但在雜記文、書信、序等方面有了長足的進展，尤其是遊記散文，更顯清新、雋逸。

唐宋時期，歐陽修、蘇洵、蘇軾、蘇轍、王安石、曾鞏和韓愈、柳宗元八位散文名家被稱為「唐宋八大家」，又稱「唐宋古文八大家」。

中國的小說戲曲文學發展得比較晚。在相當長的一段時間裏，小說總是被當作街談巷議，而戲曲一般也被視為難登大雅之堂的東西，未受到重視。直到元明清時期，小說和戲曲才迅速發展，並出現了一些偉大的作家和作品，如元代雜劇、明清傳奇戲曲中的《竇娥冤》(關漢卿著)、《西廂記》(王實甫著)、《牡丹亭》(湯顯祖著) 等不朽之作，小說中出現了「四大名著」這樣的藝術珍品，其中《三國演義》和《紅樓夢》更是輝煌的紀念碑，可以和世界上最優秀的小說媲美。

同西方文學相比，中國的文學在內容上偏於政治主題和倫理道德主題。「經國之大業」、君臣的遇合、民生的苦樂、宦海的升沉、戰爭的成敗、國家的興亡、人生的聚散等一直都是中國文學的主旋律，無論是詩歌、散文、小說還是戲曲，概莫能外。

內地發行的以董永和七仙女的民間故事為主題的郵票。

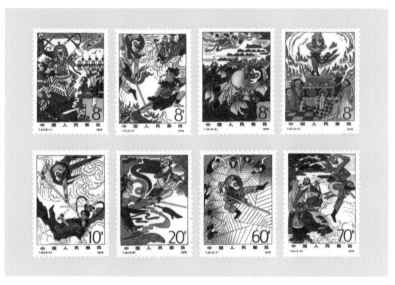

內地發行的《中國古典文學名著〈西遊記〉》郵票。

內地發行的以《聊齋志異》故事為主題的郵票《神女》、《嬰寧》、《畫皮》、《阿寶》、
《偷桃》。

小知識

郵票上的國名

郵票上的國名，指印在郵票票面上的國家或地區的名稱。一般都以文字、縮寫字母來表示國名。如：內地發行的郵票上印有「中國郵政」字樣。美國採用縮寫字母 USA、蘇聯採用縮寫字母 CCCP 來表示國名。還有些國家用特殊符號來表示，如英國早期郵票採用英王頭像作為標誌。

同時，儒家思想的統治地位，使它的入世思想和教化觀念，給中國文學帶來了政治熱情、進取精神和社會使命感，但也抑制了自我個性的釋放和自我意識的開掘。

此外，同西方文學相比，人們會發現西方文學顯得直截了當、率性任真，中國文學則委婉曲折、含蓄深沉；西方文學傾向於鋒芒畢露的深刻廣大，中國文學則傾向於綿裏藏針的機智微妙；西方文學尚一瀉千里的鋪張，中國文學則尚尺幅萬里的濃縮。但是，共同的詩心、文心使得中西文學在文學創作上都達到殊途同歸之效。

文字：天雨粟，鬼夜哭

　　漢語言文字是世界上歷史最悠久的語言文字之一，也是今天漢文化圈內使用甚廣的一種文字。

　　漢字起源於圖畫，屬於表意文字，具有比其他文字更為獨特的表現能力，被稱為「文字圖畫」。關於漢字的起源，有倉頡造字的傳說。

　　倉頡又稱作「蒼頡」，姓侯剛，號史皇氏，黃帝時史官。相傳，在倉頡以前，人們結繩記事，大事打一大結，小事打一小結，相連的事打一連環結。後又發展到用刀子在木竹上刻符記事。隨着文明漸進，名物繁多，這些方法遠不能適應需要。於是，倉頡遊歷大江南北把流傳於先民中的文字加以搜集、整理，在漢字形成的過程中起了重要作用。

　　漢朝《淮南子》一書更描述，文字發明是「天雨粟，鬼夜哭」，意思是說有如天上降下五穀廣披大眾，使得信息透過文字能傳載給任

1979 年，台灣地區發行了《中國文字源流》郵票，以殷商甲骨文、春秋獵季鼎金文、西漢禽適將軍章小篆、東漢熹平石經隸書四種文字為主圖。

何人；而倉頡之前已逝去的人（鬼）都痛哭沒有辦法享用到文字的好處。

雖然，今天人們普遍認為漢字是上古時代華夏族人集體創製的，但倉頡卻很可能是漢字的整理者，被尊為「造字聖人」。

漢字真正成型，要從公元前 1300 年商代的甲骨文算起。

甲骨文又稱契文、龜甲文或龜甲獸骨文，主要指殷墟甲骨文，是中國商代後期（公元前 14 至公元前 11 世紀）王室在龜甲、獸骨上所刻的文字，其記載多為當時王公問卜之卜辭，也有少數記事者。它於 19 世紀末在河南安陽縣境殷墟舊址首次被發現，是中國已發現的古代文字中時代最早、體系較為完整的成熟文字。

1996 年，內地發行了《中國古代檔案珍藏》郵票一套，其中第一枚為《甲骨檔案・商代龜甲》。

郵票畫面上的這塊龜甲，是 1991 年 10 月從河南安陽花園村東的殷墟出土的一塊完整的刻辭卜甲，長 19 厘米，寬 11.5 厘米，上面刻有五十四個字，內容是卜問一位地位很高的貴族外出打獵，能否遇到野豬、鹿等動物，以及能否將牠們獵獲。

從殷商甲骨文來看，當時的漢字已經發展成為能夠完整表意的文字體系了。在已發現的殷墟甲骨文裏，出現的單字數量達四千左右。其中既有大量指事字、象形字、會意字，也有很多形聲字。這些文字和我們現在使用的文字，在外形上有巨大的區別，但是

內地發行的《中國古代檔案珍藏——甲骨檔案・商代龜甲》郵票。

構字方法基本上是一致的。

甲骨文之後，漢字的發展可以劃分為兩個階段，從甲骨文到小篆是一個階段；從秦漢時代的隸書直至今天使用的現代漢字是另一個階段。

前者屬於古文字的範疇，後者屬於近代文字的範疇。

甲骨文隨着殷亡而逝，金文起而代之。

中國在夏代進入青銅時代，銅的冶煉和銅器的製造十分發達。青銅器的禮器以鼎為代表，樂器以鐘為代表，「鐘鼎」是青銅器的代名詞。因為周以前把銅也叫金，所以銅器上的銘文就叫做「金文」或「吉金文字」；又因這類銅器以鐘鼎上的字數最多，所以又叫做「鐘鼎文」。

內地於 1982 年發行的《西周青銅器》郵票中有一枚圖案為西周食器「利簋」，其內底上有金文銘文三十二字：「武爭商，唯甲子朝，歲鼎克昏，夙有商⋯⋯」這是銅器明文記載武王克商日期的唯一史料，印證了《世俘》、《牧誓》等周代文獻對武王伐紂這一重大歷史事件的記載。

《西周青銅器——利簋》郵票。

從殷周出土之鐘鼎款識，依時代先後，可以窺見字體的演變。殷器文極簡單，一器一字或數字，且多配有象形物。西周初期及前期彝器款識筆劃鋒銳，氣魄雄偉，後期則疏密平衡，雍容典雅，是大篆的雛形。至春秋戰國，

戰國時齊國青銅器上的金文。

則大多體長畫細，開始有小篆的風格。

金文同甲骨文相比，直觀表意的象形、象意結構形態減弱，便於書寫的符號形態增強，例如虎、馬、犬等字。同時，異體字雖然不少，但總體卻趨向定型化。而且，形聲字大量增加，且在書寫形式上，越來越注意字形與銘文整體的協調、美觀。

金文應用的年代，上自商代早期，下至秦滅六國，約一千兩百多年。金文的字數，據容庚《金文編》記載，共計三千七百二十二個，其中可以識別的字有兩千四百二十個。

銅器上的銘文，字數多少不等，所記內容也很不相同，其主要內容大多是頌揚祖先及王侯們的功績，同時也記錄重大歷史事件。如著名的毛公鼎有四百九十七字，記事涉及面很寬，反映了當時的社會生活。金文是研究西周、春秋、戰國文字的主要數據，也是研究先秦歷史的珍貴資料。

秦始皇統一中國，實行「書同文」。當時負責「書同文」工作的宰相李斯在秦國原來使用的大篆籀文的基礎上，進行簡化，取消其他六國的異體字，創製了統一的漢字書寫形式——小篆。

小篆產生年代雖然不早，數量卻很大，在中國文字發展史上有特殊地位。東漢時許慎作《說文解字》，收集了小篆九千三百五十三字。

小篆之後，漢字發生了由篆書到隸書的演變，是漢字由古體（古

文字）演變為今體（今文字）的一次質的飛躍。這個演變從戰國後期開始，到漢代中葉漢隸形成結束，經過了二三百年時間，這就是漢字發展史上著名的「隸變」——變秦以前字體之曲線為直線，變劃為點，變圓為方，從象形衍進到指事、形聲、會意、轉註、假借，並逐漸脫離形象，通過會意達到抽象。

相傳秦始皇時有個叫程邈的人，得罪下獄成了徒隸，在獄中對小篆進行改革而創造了一種新的字體。秦始皇對此很欣賞，給他免罪升官，並把他擬定的字體稱為「隸書」。其實，據現在已出土的文字數據來看，早在秦始皇推行小篆之前，民間已有隸書的萌芽。

到了漢代，隸書字體寬扁，波磔呈露，為學書者之範本，漢代的石刻經則成為存世古物中的瑰寶。在「罷黜百家，獨尊儒術」的思想影響下，隸書逐步發展定型，成為佔統治地位的書體。漢代隸書已經和我們今天書寫的漢字相去不遠，這也是其名為「漢字」的原因。

內地發行的《中國古代檔案珍藏》郵票中有一枚內容為「簡牘檔案・漢代木牘」，郵票畫面上的木牘長 23 厘米，寬 7 厘米，1993 年出土於江蘇省連雲港市東海縣溫泉鎮尹灣六號漢墓。畫面的背景為一塊同樣大小的木牘，作了局部放大，它的正、反兩面均用恭謹的隸體墨書豎寫，共有四千多字，暫定名為「太守・都尉府暨縣、邑、侯國吏員集簿」。

漢以後的魏、晉、南北朝時期，中國社會發生了劇烈的變動。居住在北方的匈奴、鮮卑、羌等少數民族入居中原，相繼在北方地區

內地發行的《中國古代檔案珍藏——簡牘檔案・漢代木牘》郵票。

建立政權，原來統治北方的司馬氏政權南遷至江南，大批漢人也不斷南遷。在北方地區，漢族和異族融合，引起漢語面貌的重大變化，在南方地區，南渡的北方人把北方漢語帶到江南，跟當地的方言相互影響、滲透，從而使這一時期的漢語出現「南染吳越，北雜夷虜」的局面。作為漢語統一的書面語表現形式的漢字，它的讀音在不同的方言區各不相同，但寫法卻是一樣的，這在客觀上達到了溝通古今、統合各地的作用。

楷書也叫真書、正書，它產生於漢末，盛行於魏晉南北朝，一直沿用至今。楷書是由隸書經過長期演變慢慢蛻化出來的，在它成為一種新字體的相當長時間裏，還或多或少帶有隸書的意味，所以楷書也被稱為「隸書」和「今隸」。

2007 年，內地發行《中國古代書法 —— 楷書》特種郵票一套六枚。內容分別為「宣示表」、「張猛龍碑」、「九成宮醴泉銘」、「雁塔聖教序」、「顏勤禮碑」和「玄祕塔碑」六種比較有代表性的楷書。

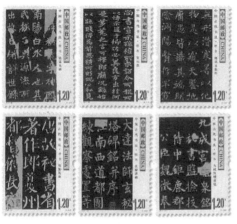

內地發行的《中國古代書法 —— 楷書》郵票。

楷書與它的母體隸書相比，徹底擺脫了篆書的影響，構形單一。隸書以點畫結構取代篆書的線條結構，從篆書的嚴密束縛中解放出來後，又出現了構形自由、同字異形的傾向。不少字既有因承篆書、略帶篆意的構形，又有解散篆體、重新結構的構形。楷書流行後，在擯棄帶有篆書意味而不便書寫的隸書構形時，也盡力排斥這種構形「自由化」的傾向，每個字的構形盡可能單一化。

內地發行的《中國古代檔案珍藏——金石檔案‧明代鐵券》郵票。

唐代推行科舉制度，考試作文要寫正字，這就使文人學士對文字書寫倍加重視。唐人顏元孫著有《干祿字書》，對文字的正體、通體、俗體加以區別，又對一些形近義異的字及不少當時已經通行的簡化字予以辨析。這對於仕進者來說，無疑是十分需要的臨池指南。

從字體的演變過程來看，雖然隸書的形成是漢字由條線結構變為點畫結構的標誌，但是經過楷書標準化的工作後，楷書成為漢字點畫結構的典型字體。唐代也因之出現了一些以楷書為書寫字體的書法名家，如顏真卿、柳公權，他們的書體一直到後代都十分流行。

內地發行的《中國古代檔案珍藏》郵票中，有一枚的內容為「金石檔案‧明代鐵券」，主圖為 1980 年代中期，青海省檔案局從西寧郊區徵集進館的一件明代鐵券。該鐵券正面二百零六字，反面十一字，均為顏體，字形基本完整無損，是明英宗朱祁鎮於天順二年（1458 年）三月十八日，賜給軍功卓著的高陽伯李文的，寫有食祿一千石和免本人死罪一次的待遇。

到了宋代，隨着印刷術的發展，雕版印刷被廣泛使用，刻字用的雕刻刀對漢字的形體發生了深刻影響，產生了一種橫細豎粗、醒目易讀的印刷字體，後世稱為宋體。

明代隆慶、萬曆年間，又從宋體演變為筆劃橫細豎粗、字形方正的明體。那時，民間流行一種橫劃很細而豎劃特別粗壯、字形扁扁的洪武體，職官的銜牌、燈籠、告示、私人的地界勒石、祠堂裏的神主牌等都採用這種字體。

此後，一些刻書工人在模仿洪武體刻書的過程中創造出一種非顏非歐的膚廓體。這種字體的筆形橫平豎直，雕刻起來容易，且與篆、隸、真、草四體有所不同，別創一格，看起來清新悅目，因此被廣泛使用，成為 16 世紀以來直到今天流行的主要印刷字體，仍稱宋體，也叫鉛字體。

宋代刻本上的宋體。

漢字在古代已發展至高度完備的水平，不只中國地區使用，更在很長時期內充當東亞地區的國際交流文字，20 世紀前還是日本、朝鮮半島、越南等東亞和東南亞國家官方的書面規範文字。

日本發行的《鼠年干支文字》郵票。

發展到現代，漢字在中文體系大致分成繁體（又稱正體）與簡體兩個體系。前者主要用於台灣與港澳地區、歐洲和北美的華人圈，以及 20 世紀 80 年代以前的新加坡、馬來西亞，後者主要用於中國大陸、東南亞的華人以及 20

郵票上的水印

　　郵票是預付郵資的憑證，為了防止偽造，在造紙過程中，用特殊方法加壓在紙裏的一種標記，稱水印。水印是一種無色標誌，多為簡單圖案。英國於 1840 年 5 月 6 日發行的黑便士郵票上就是以皇冠為圖案的水印。1885 年中國大清郵政發行的小龍郵票和 1898 年發行的蟠龍郵票是以太極圖為圖案的水印。郵票上的水印很容易識別，在陽光或燈光下仔細看郵票背面就能發現。水印是研究和鑑定郵票真偽以及版別、發行年代的重要依據。

世紀 80 年代之後的新加坡、馬來西亞。

　　繁、簡兩個漢字體系的運用者，一般能在短期內適應並看懂另一體系的文字。在日本和韓國，則另行各自製定了官方的漢字使用規範，但漢字在越南和朝鮮已不再具有官方地位。

書法：水墨凝成的筋骨

書法，是非常具有中國特色的一門藝術。作為藝術，它不同於寫字，講究用筆、結構、章法、墨法等表現手段。

毛筆，是書法的最主要工具。中國毛筆起源很早，在原始社會時就有有彈性的毛筆，人們能自如地在陶器上畫出粗細不同、流暢美觀的各種線條。用毛筆來書寫文字，逐漸演變成書法用筆的藝術技巧，從而構成書法藝術要素。

漢字是由各種不同的筆劃構成的，筆劃如何組合才能美觀，產生結構的藝術技巧。結構又稱結字、結體或間架。書法的結構往往就文字的結構規律和作者的審美情趣做合適的藝術安排，在疏密中見虛實，在欹側中見運程，在聚散間見和諧，給觀眾以豐富的美感、情趣，藉以引起無窮的意境和趣味。

除了字體結構外，字與字之間、行與行之間的整體關係和安排

2003 年內地發行了《中國古代書法——篆書》特種郵票。全套兩枚，第一枚為《西周·毛公鼎》，第二枚為《秦·泰山刻石》。這是內地首次發行的書法藝術專題郵票。

也頗為講究。一幅書法，講究字字上下顧盼、左右相映，行行相互聯繫、氣脈連貫，使之成為一個既完美和諧又有變化的整體，具有一種音樂般的韻律和節奏感。而筆、墨、紙三者之間的互動，也會讓書法作品呈現出不一樣的意趣，因此墨法也受到書法家的重視，通過濃墨、淡墨、乾墨、渴墨等不同的方法，濃淡互用，形成了書法的空間層次感。

篆、隸、草、楷、行書，是古今書法家一直採用的書法字體，各種字體的形成，彼此有不可分割的關係，但又有各自的特點，書寫的方法也有所不同。

從殷商時代的甲骨文上，已經能夠看到中國書法的要素，如整齊美觀，筆劃組合勻稱，結構活潑而富於變化，行與行之間勻整美觀，可見它是經過書、刻者精心組合、安排的。

金文同甲骨文相比，更加規範化，形體也較甲骨文方正整齊，筆劃的分佈要求均勻對稱，用筆技巧也要豐富多樣。商末周初用筆比較方折，到了西周中晚期，線條漸漸變得圓渾，變化更為豐富，章法也嚴謹又富有韻致。同時，書法風格有的厚重凝練，有的質樸端莊，有的遒麗秀勁，比起甲骨文來要進步得多。

戰國時期，由於諸侯割據，文字產生了地域性的差別，書法的運用範圍比商周時代廣泛，字體開始出現分流。

篆書為小篆和大篆的統稱，是最早產生的字體，甲骨文和金文中都能尋到篆書的蹤跡。戰國時期的篆書雖有地區的差別和風格，但還沒有超出周代金文的範圍，最能代表這時書法藝術水平的是石鼓文，書法體勢方整，雍容大度，筆劃圓活，氣質雄渾，是石刻篆書的代表

作品。

秦統一中國後，經過整理規範後推行小篆為全國文字，小篆是在前面各種篆體的基礎上發展而來的，但是做了一些簡化。小篆字體圓長，筆劃粗細均勻，最大的特點是藏頭護尾、不露鋒芒。

毛公鼎的字體屬於大篆，其書法風格渾厚，凝重而不失典雅，為金文精華，而泰山刻石中的字體則屬小篆最經典的作品之一，相傳為秦丞相李斯所書，筆劃圓轉流暢，分佈均衡，字形飄逸，筆勢生動。

漢代之後，小篆的主流地位被其他字體取代，但是歷代都有無數書法家鍾愛小篆。

戰國時期，還產生了隸書。隸書又叫佐書、史書，漢代逐漸興起。隸書打破篆書曲屈圓轉的形體結構，變小篆的縱勢為橫勢，形體寬扁，左右舒展，橫畫具有蠶頭燕尾的形狀，是一種具有濃厚裝飾趣味的字體。隸書在兩漢時期，取得的最高成就是遺存至今的漢碑和簡牘書，體勢風格變化多端。

內地於 1995 年 1 月 5 日發行的《乙亥年》特種郵票第二枚中的「豬」字，1996 年 1 月 5 日發行的《丙子年》特種郵票第二枚中的「鼠」字，以及 1997 年 1 月 5 日發行的《丁丑年》特種郵票第一枚中的「牛」字，均為隸書。

漢末，在隸書的變體中，逐漸發展了楷書、章草、行書三種書體。

楷書在漢代已見雛形，魏晉南北朝大為

台灣地區發行的書法藝術郵票——隸書。

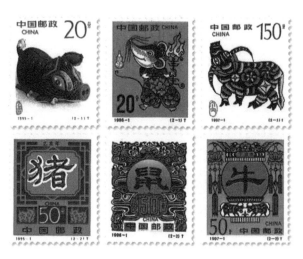

內地發行的《乙亥年》、《丙子年》、《丁丑年》郵票。

發展，到了唐代則登峰造極。楷書形體方正，其筆劃有嚴格的法度，點畫、鈎戈、撇捺構成長短正斜、俯仰照應，比篆書和隸書更多姿。南北朝碑刻是現存的楷書寶庫，北朝碑刻特別是魏碑書法，魄力雄強，氣象渾穆，體態多變。

　　唐代是楷書的鼎盛時期，書法家輩出，初唐四大家虞世南、歐陽詢、褚遂良、薛稷偏愛楷書，中唐的顏真卿，其書法在初唐成就的基礎上開創新書體，結體以拙為巧，風格雍容大度、寬博雄偉，稱為顏體。唐代後期的柳公權，書法學顏真卿，瘦硬挺拔，自成一家，世稱「顏筋柳骨」，他們的書法對後代影響很大。

　　草書在漢代也成為獨立的書體。篆書時代就出現了具有簡率、潦草的書寫筆體，但是直到漢代才形成草書的獨立書體。草書經過時代的發展，可分為章草、今草和狂草。

台灣地區發行的書法藝術郵票，內容為蘇軾《寒食帖》。

章草和今草主要受到隸書和楷書的影響，其中章草由同時代隸書簡率的寫法演化而成，具有隸書波磔的特點。

今草又稱小草，相傳漢末張芝脫去了章草中保留的隸書筆劃形跡，將上下字之間的筆勢牽連相通，偏旁相互假借而成。它加強了用筆的使轉變化，形成快速的寫法，筆勢往往牽連引帶，偏旁相互假借，連綿不斷，比章草更為婉轉而富有韻律感。

今草經過魏晉時期的發展，到東晉達到成熟。東晉大書法家王羲之之子王獻之用筆更為放縱，上下引帶更加強烈，創造了今草的新風格，從此一直流傳到今天。

台灣地區發行的書法藝術郵票——行書，為王羲之所書。

同今草相關的郵票中，出現最多的是毛澤東的草書。內地曾發行《毛主席詩詞》郵票十四枚，其草書剛勁有力，風采飄逸，動律優美，受到當代書家的普遍讚譽。

楷書在唐代達到登峰造極，草書也應因唐代開放大氣的特點，用筆更加不拘一格，連綿不

斷，大起大落如風馳電掣，一氣呵成。唐代有狂草著名書法家張旭和懷素，懷素的《自敍貼》是狂草的典型作品。

行書，也是漢代產生的一種書體，介於楷書和草書之間，是一種簡易、流暢的書體，到三國兩晉南北朝時期走向成熟。行書的結體有的近於楷書，稱為行楷，有的近於草書，稱為草楷。

行書講究明快、活潑、自然，如同行雲流水一般，給人以輕鬆自由的感覺，特別是經過東晉王羲之、王獻之父子的革新，變魏晉淳樸的書風為妍美流動的新風格，使行書達到了完美的境界。

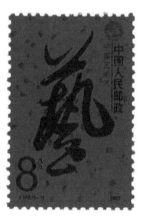

1987 年內地發行的《中國藝術節》紀念郵票中的繁體「藝」字為宋代書法家米芾所書。

郵票應用高潮

　　一戰前夕，郵票應用達到高峰。由於鐵路的迅速發展，郵件成了最重要的通訊手段。郵票印刷數量達到歷史新高。奧地利最主要的 5 和 10 赫勒面值郵票在 1908 年印數達 30 億。而且這些郵票只能在奧匈帝國境內奧地利部分，即切斯萊坦尼亞使用。匈牙利自 1867 年奧匈協議後獨立發行自己的郵票。

　　王羲之的行書雄逸兼備，其《蘭亭序》堪稱傳世珍品。此後各代都有行書大家出現，宋代四大家蔡襄、蘇軾、黃庭堅、米芾都擅長行書，他們的行書往往流露自己的感情和意趣，形成宋代尚意書風。

　　內地於 1987 年 9 月 5 日發行的《中國藝術節》紀念郵票中的繁體「藝」字，為米芾所書，堪稱行書楷模。

　　蘇軾流傳於世的書法代表作是《寒食帖》，十六行，一百二十字，以行書起筆，由規律的字形、筆調逐漸轉化成瀟灑奔逸，用筆心手相應，意隨筆到，充分流露出豪邁不羈的氣概與灑脫聰穎的才華，歷代鑑賞家均推崇備至，視為曠世極品。

繪畫：一筆清淡最怡情

中國傳統繪畫又稱中國畫或國畫，主要是用毛筆、軟筆或手指，用國畫顏料和墨在帛、宣紙上作畫。

中國畫歷史悠久，其獨特的藝術形式和鮮明的風格，在世界繪畫藝術長廊中獨樹一幟。主要分為三大畫科：人物畫、山水畫、花鳥畫；有工筆、寫意兩大類畫法；有卷、軸、冊、屏等多種裝裱形制。

中國古代繪畫作品實行詩文、書法、繪畫以至印章有機結合，提倡畫中有詩，創造意境，畫外出境，給賞畫之人以充分的回味與想像空間。同時，它強調書畫同法，並借簽字落款的用印，在其文字內容與使用部分上加以擴展，起到點醒畫意的功效。由此，形成了一個詩、書、印相輔相成的小型綜合藝術。

魯迅先生曾說，中國人的根本在道家。其實，可以更確切地說，中國藝術的根本在道家。中國古代繪畫也與道家思想關係密切，走的

中國的繪畫歷史悠久，獨具特色。千百年來，湧現了無數的傑作。1984 年，台灣地區發行了以唐代名作《麗人行》為主題製作的古畫小全張郵票。

是一條清淡、素雅之路,重神、重氣,而輕形。

道家崇尚自然、原始,黑色是最原始、最自然的形式,墨色的寂滅似乎在最簡單的色彩形式中象徵着最原始的色彩本質和精神現象。老莊提出的「五色令盲」,「無色而色始全」的色彩觀是中國畫家的理論依據,單純的水墨一直是中國畫裏最主要的色調。

追求墨色高度表現力對後世產生了深遠的影響。而富有彈力的毛筆和對筆觸水分極為敏感的宣紙,賦予中國畫一種獨特的筆跡形態,更加有效地突出了中國繪畫的精神內涵。

中國繪畫的最早遺跡可上溯到遠古的岩畫和新石器時代彩陶器上的裝飾紋樣。黃河上、中游是彩陶繁盛的地區。分佈在渭水、涇水流域一帶的老官台文化(距今約 7000—8000 年間)已有繪簡單紋樣的彩陶。

新石器時代的繪畫,技巧上尚處於稚拙階段,但已具有初步造型能力,對人物、魚、鳥等外形動態亦能抓住主要特徵,並表現作者的信仰、願望,用以美化生活。

長沙戰國時代楚墓出土的帛畫《龍鳳仕女圖》和《人物御龍圖》是現存最早的兩幅帛畫。圖為內地發行的《中國繪畫 · 長沙楚墓帛畫》郵票。

　　夏、商、周及春秋戰國時代，中國古代繪畫藝術迎來了光輝的黎明。在東周墓葬中出土的帛畫《祈禱的女人和夔龍》（亦稱《龍鳳仕女圖》），被認為是迄今發現的最早的、真正意義的中國畫。

　　壁畫，在這一時期以及此後相當長的時間裏，都是人們表現想像和繪畫技藝的舞台。陰山岩畫是中國已發現的年代最早的古代先民岩畫，主要分佈在內蒙古巴彥淖爾市境內陰山山脈和北部草原的山壑岩壁上。這些岩畫再現了陰山地區當時的遊牧生活情景，反映了這帶古代居民的信仰、美學觀。

　　繪畫作為時代的語言，商時縟麗，莊嚴神祕；西周尚禮而典雅；春秋隨着社會和思想觀念發生巨大的變化，內容逐漸更多地反映社會生活，形象活潑，技巧上也有巨大的飛躍。

　　從青銅器、玉器上的裝飾紋樣，戰國時期漆器上的彩畫，特別是長沙戰國楚墓中出土的帛畫和繒書圖畫中，我們可看出當時的繪畫藝術已發展到相當高的水平。

　　秦漢四百年，「絲綢之路」溝通了中外藝術交流。在這一背景下，出現了繪畫藝術的發展和繁榮。

　　秦漢時期的繪畫與國家的整體氣勢相映，更加氣魄宏大，筆勢流動粗獷豪放，而這一時期的帛畫則細密臻麗，生動地塑造了現實、歷史及神話人物形象，與當時氣勢磅礴的繪畫之風相互補充，相映生輝。

　　這一時期，隨着中央集權的不斷

內地發行的《馬王堆漢墓帛畫》郵票。

內地發行的《敦煌壁畫・薩陲太子
捨身飼虎》郵票小型張。

加強，繪畫的政治性特點逐步增強，在政府官署及政治性建築上多有壁畫，用以宣揚禮教，褒揚功臣，如西漢麒麟閣景等。

三國兩晉南北朝時期，在長期的分裂混戰中，佛教美術勃興，今天敦煌莫高窟中仍然保存大量這一時期的壁畫，展示出高度的藝術造詣。

這一時期，文人學士更加注重個人精神境界的修養，因此繪畫在塑造人物形象上追求精神狀態的刻畫及氣質的表現。反映士族名士的生活及人物形象的作品迅速增多，以文學為題材的繪畫創作日趨活躍，如衛協的《詩・北風圖》，顧愷之的《木雁圖》、《洛神賦圖》等。

在畫面上，峰、石、雲、水、樹的複雜表現，第一次將山水搬上了中國美術的表現舞台。而顧愷之的《女史箴圖》，也成為存世最早、最完整的中國畫作品。

同時，這種時代背景下所薰陶出來的人格價值取向讓人們開始嚮往自然，中國畫中的一個重要種類——山水畫和花鳥畫因之萌芽。

山水畫是中國人情思中最為厚重的沉澱。遊山玩水的大陸文化意識，以山為德、水為性的內在修為意識，咫尺天涯的視錯覺意識，一直是山水畫演繹的中軸主線。從山水畫中，我們可以集中體味中國畫的意境、格調、氣韻和色調。在中國畫中，凡以花卉、花鳥、魚蟲等為描繪對象的畫，稱為花鳥畫。花鳥畫的畫法有工筆、寫意、兼工帶寫三種。工筆花鳥畫用濃、淡墨勾勒對象，再深淺分層次著色；寫意花鳥畫用簡練概括的手法繪寫對象；介於工筆和寫意之間的就稱為兼

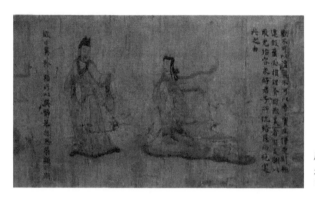

顧愷之繪《女史箴圖》，
是存世最早、最完整的
中國畫作品。

工帶寫。

　　中國花鳥畫的立意往往關乎人事，它不是為了描花繪鳥而描花繪鳥，不是照抄自然，而是緊緊抓住動植物與人們生活遭際、思想情感的某種聯繫而給以強化。它既重視真，要求花鳥畫具有「識夫鳥獸木之名」的認識作用，又非常注意美與善的觀念的表達，強調其「奪造化而移精神」的怡情作用，主張通過花鳥畫的創作與欣賞影響人們的志趣、情操與精神生活，表達作者的內在思想與追求。

　　隋唐時期，隨着經濟的繁榮、社會的穩定，以及對外經濟文化交流的活躍，文化藝術也煥發出勃勃的生機。承襲前朝，當時宮廷衙署及寺觀壁畫仍佔相當比重，但是規模更加宏偉，技術更加卓絕。

　　佛教繪畫，在這一時期更趨世俗化，流行大型的經變題材，穿插繪有大量的生活場景，常常「出新意於法度之中，寄妙理於豪放之外」。

　　特別是周昉創造的水月觀音的嶄新形象，充滿了中國文化特色，標誌外來佛教繪畫樣式形象走向民族化的成熟。

　　萌芽於東晉南北朝的山水畫在隋唐時有了明顯的進步，富麗精工而富於裝飾性的青山綠水與水墨山水，都有咫尺千里之妙。李思訓、李昭道父子的山水畫技巧高超，當時人稱「大李將軍、小李將軍」。

　　從畫史上說，李思訓是後代「金碧山水」或「青綠山水」這一畫科的創始人，而其開創的斧劈皴畫法，即用筆側鋒，依輪廓而起的筆法則使中國的傳統山水畫真正走向了成熟。花鳥畫此時畫風大多工整富麗。

　　由於印刷術的發明，版畫也隨之得到發展。版畫，也是中國美術的一個重要門類。古代版畫主要是指木刻，也有少數銅版刻和套色漏印。獨特的刀味與木味使它在中國文化藝術史上具有獨立的藝術價值與地位。唐朝，版畫已發展得相當成熟，如佛經中《金剛經》扉頁中的《説法圖》即有根據畫家畫稿刻印的版畫。而漢代的畫像石、畫像磚或書法碑刻等拓片，則可視為最古老的版畫。

　　五代兩宋以後，繪畫藝術進一步成熟完善，步入鼎盛。

　　在宋朝以前，繪圖在絹帛上，材料昂貴，因此畫作多以王宮貴族肖像或生活記錄等為題材。典型作品如唐代畫家周昉的《簪花仕女圖》，描繪了唐代貴婦捉蝶、看花、漫步、戲犬的生活場景。圖中正當春夏之交，在幽靜的庭院裏，盛裝濃抹的貴婦人在侍女、白鶴、蝴蝶、小狗陪伴下悠閒愜意，再現了唐代上層社會的生活。

中國畫裏常見的水月觀音形象。

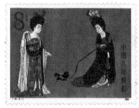

內地發行的《中國繪畫・簪花仕女圖》郵票。

到了宋朝，紙材改良推廣與士大夫文人畫興起，讓中國畫的題材、技法更多元，並開始在畫作上題詩，為書畫同源之始。

此時的宮廷畫院也竭盡全力地招徠人才，集納百家，加上文人學士視書畫為高雅的活動，因此，社會、宮廷、文人士大夫之間的繪畫創作各具特色而又互相影響，使宋代繪畫在內容、形式、技巧諸方面異彩紛呈，繪畫藝術也越來越多地走入民間，特別是畫家進入手工業行列，繪畫作品作為商品在市場上出售，更增加了藝術與社會的聯繫。

畫家注意對生活的深入觀察體驗，藝術上倡導寫實，具有精密不苟、嚴謹認真的精神，但在創作中，又注重取捨，形神兼備，把工筆重彩技巧推向高峰。

在工筆技巧走向成熟的同時，運用不同筆墨技巧的山水畫成為這一時期繪畫藝術的亮點，北宋李成偏愛塞林平遠，范寬喜畫崇山峻嶺和雪景，許道寧善畫林木野水，而郭熙將四時朝暮、風雨明晦拿捏得恰到好處。花鳥畫在野逸和富貴兩種不同的風格中長足發展，南宋時期梁楷、法常的花鳥畫開水墨寫意的先導，與宮廷工筆花鳥畫風迥然不同。

《八大山人作品選》郵票。

在傳統壁畫方面，也呈現出與時代相適應的特點，描繪生活形象及熱鬧場面的內容佔了重要地位。風俗畫因此產生，肖像畫也普及社會，以雕版印刷年節需要的年畫，更使版畫深入民間。

張擇端的《清明上河圖》擷取清明時節汴京城內外的風物，精描細繪，是寫實風俗畫的傑作。作品以長卷形式，用散點透視的構圖法，將繁雜的景物納入統一而富於變化的畫卷中。畫面主要分兩部分，一部分是農村，另一部分是市集。據統計，畫中有 814 人，牲畜 60 多匹，船隻 28 艘，房屋樓宇 30 多棟，車 20 輛，轎 8 頂，樹木 170 多棵，往來衣着不同，栩栩如生，其間還穿插各種活動情節。據說，畫中既有腳店（豬肉店）、又有正店等建築物，既描繪了民生，極富生活意趣，故宋徽宗酷愛此畫，用「瘦金體」親筆在圖上題寫「清明上河圖」五字。

海峽兩岸的郵票，對此都有反映：內地於 2004 年 10 月 18 日發行志號為 2004-26T 的《清明上河圖》特種郵票一套九枚，台灣地區郵政部門於 1969 年 5 月 20 日發行《清明上河圖特寫郵票》一套五枚。這些郵票在前文中我們已

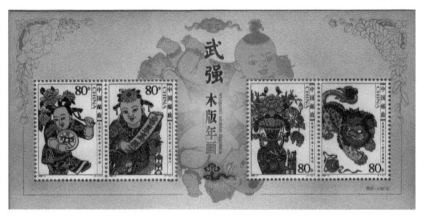

內地發行的《武強木版年畫》郵票。

有介紹。

　　繪畫藝術到了元、明、清時期有了巨大變化，文人士大夫的繪畫和民間畫工的繪畫產生了兩極分化。這一時期，許多文人畫家借繪畫來發泄對黑暗腐敗勢力的不滿，但是同樣受到中國傳統道家思想的影響，當對現實生活不滿時即追求歸隱、超脱，並進而提出「不求形似」的思想。

　　故而，元明以後，寫意畫勃興，並且在繪畫題材上山水、花鳥佔絕大比重，注意筆墨情趣及詩文書法相結合的題跋，而表現社會生活的人物畫除了個別畫家擅長外，則日益衰微。明代的代表畫家有沈周、仇英等人。

　　明末清初，寫意派藝術大師八大山人（朱耷）以大寫意水墨畫著稱，精於山水、花鳥、人物，尤以花鳥畫稱美於世。在創作上，他立意精深，構圖奇特，筆墨簡練，氣勢磅礴，感人心脾。名畫家鄭板橋在題八大山人的畫時稱讚説：「橫塗豎抹千千幅，墨點無多淚點多。」

小版票

小版票又稱小版張，四周留有較寬的白紙邊，邊紙上常有相關文字或邊飾圖案，是郵票發行部門專門印製的一種印張較小、郵票枚數較少的郵票。如 1980 年 9 月 10 日發行的 J59《中華人民共和國展覽會》郵票，整張枚數為 50 枚。為適應展覽會的要求，特印製了小張票，印張比整張小，小張枚數為 12 枚。

後代的著名畫家「揚州八怪」鄭燮等以及任伯年、吳昌碩、齊白石、潘天壽、李苦禪、張大千等在畫風上都不同程度地受到他的影響。

明清時期的繪畫藝術在民間取得的成就，絲毫不遜於宮廷文人畫派。從明朝之後，繪畫成為市民生活的一部分，並出現了版畫製作的高峰，在眾多文人、書商、刻工的共同努力下，版刻出現了各種流派，創作出大量優秀作品，呈現出欣欣向榮的局面。

不僅宗教版畫在明代達到頂點，欣賞性的版畫也在明代興起，當時的經史文集、科技著作、地理方志，特別是小說戲曲大多附有插圖，繪形寫景生動活潑，藝術成就頗高。明清年畫繼承了宋代繪畫的傳統，以人們喜聞樂見的形式、手法，描繪社會生活，表現神話傳奇及英雄人物，色彩紅火熱烈，具有鮮明的浪漫主義色彩。

篆刻：權力與藝術之石

中國篆刻是書法和鐫刻（包括鑿、鑄）結合，來製作印章的藝術，因為其字體多為篆書所以稱篆刻。篆刻一詞原比喻書寫和精心為文，史籍上說「篆謂篆書，刻謂雕刻文章也」，後來卻成為鐫刻印章這一藝術的名稱。

中國的篆刻藝術是從古代印章藝術發展而來的。

據現有資料，中國最早出現的印章是商代的三顆璽印，距今已有三千多年的歷史。在春秋戰國時代，手工業漸趨發達，璽印的用途也逐漸擴大。古璽大多出於戰國時期，其中也有春秋時期的遺物，當時不分尊卑都稱為璽。璽文分朱文（文字凸起，亦稱陽文）和白文（文字凹入，亦稱陰文）兩種，古璽的璽文精細，章法生動。內容有官職、姓名、吉語和肖形圖案等。朱文璽有的邊欄寬闊，白文璽多有界格，還有一種朱白文相間的古璽也很別致。

內地發行的《癸亥年》、《甲子年》和《辛酉年》郵票，郵票的名稱設計成篆刻式樣。

1960 年內地發行的《中國文學藝術工作者第三次代表大會》郵票，這是篆刻首次作為內地郵票的主圖。

秦印。

漢印。

戰國時，由於各國的文字不統一，因此要統一政令就極不方便。秦統一中國後，為了製造璽印的方便定出一種莊重秀麗的「摹印篆」，以便以圓適方。它與秦代使用的小篆相近，是秦書八體之一。

秦把璽印的名稱也作了規定，天子用的叫「璽」，臣民用的叫「印」。但秦始皇在位時間不長，印章藝術尚不成熟，只是在戰國璽印與漢印之間架起了一座過渡的橋樑。

到了漢代，印章的使用範圍更為擴大，尤以私印的種類最為繁多，印章藝術進入了一個繁榮的時代。

漢代除帝王印仍稱璽外，其餘都稱印。在官印中有的稱章或印章，私印中有的稱信印或印信。現在通常使用的印章一詞即源於此。西漢印章承襲秦印制度，明顯的標誌是白文印用邊框，後來漸漸去掉邊框。

在文字上，漢印也更方整、工致，在摹印篆的基礎上，筆劃加以屈曲延伸，叫做「繆篆」，字體結體簡化，筆劃平整方直。漢印中還有以鳥蟲書入印的，裝飾性很強，是古代的一種美術字體。

漢印分鑄、鑿兩種。西漢的印章多為鑄

造。東漢手工業更為發達，印章製作趨於精緻。東漢末戰亂不已，官員將領經常調動或陣亡，封拜頻繁，往往來不及鑄造印章，就在預先準備好的印坯上臨時急就刻鑿而成，印文多不加修飾。

這時印章藝術已深入到文字書法的線條中去，不像戰國璽印那樣從象形上去表現，而是講求典雅質樸。後來明、清時代的篆刻藝術基本上繼承漢印傳統。漢代大體上有平實、渾穆、方剛、峭拔、圓轉幾種風格，鑄印莊重雄渾，鑿印健拔奇肆，都對後世的篆刻產生了很大的影響。

漢代時國家強盛統一，在官印中出現了一種贈給兄弟民族的印，另外，詞句印的文字漸多，圖畫印的樣式更加豐富，都較戰國時有了很大發展。

魏晉南北朝的印章，基本上承襲漢印。不過，南北朝時期紙張已普遍應用，隸書、楷書相繼出現，過去寫在竹、木簡上的公私文書，這時已可寫在絹紙上，造成印章中篆書的書法水平不及漢印。

此外，新的鈐印方法也隨之產生。古代的璽印是蓋在泥土上作封誌的，這時的印可以使用硃砂調製成的印泥塗蓋在紙上，這就是所謂的濡朱之制。所以自南齊以後，因絹紙寬度大，印面增大，競尚朱文。印文曲屈回繞，藉以填補印面的空隙。

到了宋代發展成為九疊篆，失去了傳統篆書的優美法度。

九疊篆。

唐代的官印形體放大，和私印分道揚鑣，私印的鑄作當然受到影響；宋代大中祥符五年，官方曾經禁鑄私印，並規定私印只

能用木雕刻，面積不過方寸，所以唐宋時期私印流傳很少。

另一方面，唐宋的書法繪畫都有了長足的進展，在作品上鈐蓋印章漸成風氣。在書法和繪畫作品上加蓋鮮紅奪目的印章，與書畫有機地融為一體，印章成為人們欣賞書畫時同時欣賞的對象，稱金石書畫。如唐代張彥遠在《歷代名畫記》中就記述了晉到唐鈐於書畫上的印有五十四枚，褚遂良在摹《蘭亭帖》上用了「諸氏」小印，僧懷素用漢代「軍司馬印」鈐在得意的書法作品上。

文人雅士們對印章的欣賞，興趣日益濃厚，收藏印、齋館印和閒文印盛行，這是實用的璽印向篆刻藝術發展的重要條件。唐代宰相李泌，刻有「端居室」一印，開了齋館印的風氣。

宋元時代印章逐漸為人們所重視，以前印章是由工人鑄造的，這時文人們開始自己試刻，使印章藝術產生質的變化。隨之，出現了以此為能事的文人和書畫家。著名書法家米芾曾經自己試着刻印，傳為美談。

伴隨宋代金石考據學的興起，摹集古印譜成風。宋徽宗趙佶撰《宣和印史》、楊克一的《集古印格》和王俅的《嘯堂集古錄》對古代璽印都有輯錄，元代吾丘衍寫成中國最早印學理論著作《學古篇》。

宋元時的很多私印，也很有藝術性，有的是出自文人之手。書畫家趙孟頫以擅長刻圓朱文著稱。宋代朱記印和元代花押印，也富有特色，已用隸書、楷書入印，是後世篆刻家重視的印章資料和取法的範體。

趙孟頫對篆學研究很深，他的篆刻風格對後世影響很大，可以說是中國篆刻藝術的理論奠基者。之後，王冕則在實踐上對篆刻藝術作

出了巨大貢獻。

　　古代的印章材料都要求質地堅韌，經久耐用，大多是銅、玉、象牙等，這些印材雖有耗損極慢和垂諸久遠的優點，但是硬度高，堅澀難刻，一般要請專門的工人刻。元末畫家王冕發現可用浙江的花乳石刻印，為文人和藝術家用刀刻印開闢了新的天地，為篆刻藝術的發展提供了極好的物質條件。明清以後，花乳石（青田石之類）上刻印盛行。明代中葉，印章從實用品、書畫藝術的附屬品，發展成為獨特的篆刻藝術，並出現了好手如林、派別繁多的局面。

郵票上的吳昌碩篆刻作品。

　　明代的文彭是書畫家文徵明的長子，詩書畫均傳家法，尤以篆刻擅名一代，被後來的篆刻家奉為篆刻之祖。文彭對恢復漢印的傳統作出了努力，他的圓珠文印，參以小篆結體，秀麗典雅，最有特色；刀法明快自如；章法安排也頗具匠心。他的以「六書為準則」的主張，至今仍是篆刻家遵循的法則。

　　文彭一派被稱為吳門派，門下篆刻家有歸昌世、李流芳、陳萬言、顧苓、顧昕等人。與文彭齊名的何震一派被稱為徽派，他早年師法文彭，後來轉而取法秦漢璽印，在篆刻上創造了多種的藝術形式，對後世影響很大。屬於徽派的篆刻家有梁袠、吳忠、程朴和金光先等。

　　從清代到現代，歷時約三百年，名家如雲，是篆刻藝術「萬紫千

紅」的時代。印社組織如西泠印社、樂石社、龍淵印社等的出現，都標誌篆刻藝術成為一門獨立的藝術。

清代初期以程邃最為出色，他的篆刻能「力變文（彭）、何（震）舊習」，富有創造性。他的白文印師法漢印，厚重凝練；朱文印喜用大篆，離奇錯落，奠定了皖派的基礎。

清代中葉篆刻藝術進入興盛時期，高鳳翰、汪士慎、巴慰祖、董洵、胡唐等人的篆刻都能自出新意和富有個性。其中影響最大、成就最高當屬浙派的開創者丁敬和皖派的開創者鄧石如。

晚清的篆刻大都籠罩在浙、皖兩派之內，只是趙之謙、吳昌碩、黃士陵這幾位才華橫溢的篆刻家的出現，又使清末的印壇呈現出生機勃勃的局面。

吳昌碩擅長鈍刀硬入，刀法衝切兼用。在他的篆刻中，寓秀麗的意趣於蒼勁古樸之中，被後人尊為吳派，對國內和日本的印壇都有極

小知識

郵局全張

郵局全張又稱郵票成品張、發售全張，俗稱整版票、大版張票，指的是郵票印製好後，經檢驗、打包、發送給郵局出售的整張郵票。通常郵局全張四周都帶有邊紙，紙邊上通常印有廠銘、色標、製版銘、規矩線、印刷順序號、成品檢驗號等，有時郵局全張邊紙上還印有郵票名稱、數值、以及有關圖案和其他文字等。

大的影響。

從清代開始，篆刻的藝術形式更為多樣化，除繼承漢印傳統以外，很多篆刻繼承了古璽式樣。在印文的用字上，由大小篆的合一擴大到鼎彝、權量、鏡銘、泉幣、磚瓦等文字，不論方體、圓體均可入印，甲骨文入印更是一個特色。

日本郵票上的篆刻章。

在刀法上，由「衝」發展到「澀刀」、「純刀」，進而歸納為「刀、石、筆、墨」四者的結合。由「光潔」的一路，發展到「殘破」的一路，形成「工」和「放」兩種創作方法。

同時，在篆刻與書法的結合方面，從「書從印入，印從書出」發展到「詩、書、畫、印」熔為一爐，大大發展了篆刻創作理論與實踐；一幅書畫作品中蓋上一枚或幾枚印章，不僅對全幅書畫起到畫龍點睛的作用，且往往能起到穩定畫面平衡、增強畫面虛實對比的效果。許多畫作，一旦去掉畫中的印章，畫面立刻就會失去平衡感。

同時，篆刻藝術還不斷地由內地向香港、台灣地區發展，並與日本加強了聯繫，產生了深遠影響。

音樂：高山流水覓知音

瑤琴又稱玉琴、七弦琴，是中國最古老的彈撥樂器之一。它在孔子時期就已盛行，流傳了三千餘年不曾中斷。而以它為象徵物的古代音樂，歷史極其悠久。

1973 年發現的河姆渡文化遺址，年代為公元前 5000 年到公元前 3300 年，其出土文物中就有骨哨、陶塤等吹奏樂器。此外，考古工作者還發現了新石器時期的樂器骨哨、塤、陶鐘、磬、鼓等。

樂，在相當長的一段時間裏，既含音樂又含舞蹈，因為從世界各民族的歷史來看，音樂和舞蹈仿佛一對孿生姐妹，是共生的，故而我們稱原始時期的音樂為樂舞。

大約公元前 21 世紀夏代建立以後，一大批專職的樂舞人員開始獨立於生產活動，專職表演樂舞，傳說夏代初期的國君啟和最後的國君桀，都曾用大規模樂舞供自己享樂。夏代有大型樂舞《九辯》、《九

中国古典文学名著《三国演义》

在中國有一個家喻戶曉的故事叫「空城計」，講的是諸葛亮從容撫琴一曲，嚇退司馬懿的進攻。1998 年內地發行的《中國古典文學名著〈三國演義〉》（第五組）郵票的小型張，內容即為「空城計」。

歌》，優美瑰麗，讓後世發出「此曲只應天上有」的感歎。

在長達一千三百年左右，跨越商、西周、春秋、戰國，直至秦統一中國的中古時期，主要是以「鐘鼓之樂」為主。《詩經·關雎》有「窈窕淑女，琴瑟友之」，《詩經·小雅》亦有「琴瑟擊鼓，以御田祖」的記載。

素有「巫文化」之稱的商代，好侍鬼神，祭祀等巫術活動的繁多，使得隆重的樂舞層出不窮，流行於後代並見於古代史書的有《桑林》。「桑林」本是一種大型的、國家級的祭祀活動，性質與祭「社」（土地神）相同。所用的樂舞，沿用其祭名，稱為《桑林》。商代，人們由尊事鬼神進而崇尚樂舞，樂舞成為人們進獻、事奉、娛樂神鬼，溝通人神的重要手段。

商代音樂發展水平之高，從樂器上也可窺知一二。

商代的樂器，在當時很重要，對後世影響又深遠的當數鐘和磬。

用青銅鑄造的商鐘，由兩片形似瓦片的弧形板片構成，凹面相對，所以人們稱之為「合瓦形」。經測音，有些三個一組的商鐘，已具備五聲音階的五個音。

磬與鐘不同，它發音響亮，穿透性強，音色近似青銅，並有較長的延續音，商代的磬多以單音加入演奏，起加強節奏和強調穩定音的作用。

1954 年，內地發行了《偉大的祖國（第五組）——古代文物》系列郵票，其第二枚畫面是一枚商代石磬。它於 1950 年從河南安陽武官村的商代晚期大墓中出土，長 82.8 厘米，高 42 厘米，厚 2 厘米，用青白大理石製成，正面雕刻着一頭猛虎，背面有虎紋圖案，因此

又名「虎紋石磬」，磬上穿孔，其聲悠揚動聽，是一件頗為完美的古石磬。

石磬最早用於遠古先民的樂舞、祭祀、宴慶活動。《尚書．舜舞》記載有「擊石拊石，百獸率舞」，就是用石磬為原始部落樂舞伴奏。《詩經．商頌》中有「既和且平，依我磬聲」句，《九歌》中也有「疏緩節兮安歌」的描述，足見這種打擊樂器，在古人的活動中十分重要。

古籍上說磬「其音鏘鏘鋃鋃」，沉重渾厚，近於銅聲。單個的磬叫特磬，能單獨演奏；還可以把大小形狀不一的單磬排列成組，稱為編磬，會發出醇美的金石之聲。

西周時，作為宗族制國家上層建築的禮樂制度達到了完備的程度。西周的音樂與禮儀更加緊密地結合在一起，在周代的禮樂制度中，對於各種禮儀中音樂的應用都按不同的等級而有嚴格的規定，因而周代的音樂被稱為「雅樂」，其基本風格是莊嚴肅穆，與商代的巫樂顯著不同。

周代的代表性樂舞有《大武》和《三象》，它們都是以歌頌周王朝統治者的功德為內容的，從其表演情節的豐富和節奏層次的多變來看，都已經達到了相當高的程度。同時，自西周以來，笙、琴、瑟大量使用，對音樂藝術表現力的提高起了積極的作用。

內地發行的《偉大的祖國》郵票（第五組）中的一枚，主題為「石磬．商代樂器」。

從《詩經》中保存下來的一

些詩歌可以看出,周時的歌曲創作既表現了豐富多樣的思想感情,音樂風格和曲式結構也富於變化,音樂藝術已經遠離原始狀態而顯示出古代文化的光輝。

戰國時代,很多學者都不同程度地發表過對於音樂的看法和意見,留下的音樂言論和幾本專門的論著《非樂》(墨子著)、《樂論》(荀子著)和《禮記·樂記》等都顯示了古代音樂的成就。而據說,孔子酷愛彈琴,無論在杏壇講學,或是受困於陳蔡,皆弦歌不絕。

戰國盛行養士,由此產生了一批與舊時宮廷樂師截然不同的音樂家,如著名的伯牙、孟嘗君的門客雍門周等,在他們手裏,音樂成為表現人的思想感情的重要手段。伯牙和子期演奏《高山》、《流水》尋覓知音的故事,成為佳話美談。

戰國時期,樂器製作方面,無論藝術造型或音樂性能都達到了令人驚歎的水平,近年出土的戰國初期的曾侯乙編鐘可為明證。曾侯乙編鐘包括鈕鐘 19 件、甬鐘 45 件,共 64 件,總音域達五個八度,採用七聲音階,中部音區十二律具備。整套編鐘,規模宏大,製作精美,音質優良、發音準確。而且,鐘上刻有 2800 字的銘文,標明了當時曾國及楚、齊、晉、周、申等國各種律名、階名、變化音名之間的對應關係,是珍貴的音律學史料。

秦漢時期,國家設置樂府,集中大量

內地發行的《曾侯乙編鐘》小型張郵票。

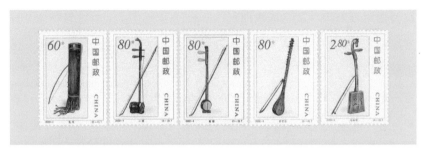

內地發行的傳統樂器郵票，主圖分別為軋琴、二胡、板胡、薩它爾、馬頭琴。

優秀音樂家，廣泛採集全國各地、各民族的民間音樂，並在此基礎上進行加工、創作，形成了與宮廷雅樂迥然不同的面貌。不過，這一時期音樂上的最高成就在於從民間俗樂基礎上發展起來的鼓吹樂、相和歌等新的音樂體裁。

鼓吹樂源出於北部邊境的少數民族，引入漢代宮廷後，主要用於朝會、行道及軍中，與今天的軍樂隊頗為相似，帶有些許的儀仗性質，取代了周代雅樂的部分職能。

相和歌，則主要用於娛樂和欣賞，它與宮廷樂舞在藝術構成上沒有顯著的區別，都是採用器樂、歌唱與舞蹈相配合的大型演出形式，但相和歌反映的是社會現實生活，風格生動活潑。

鼓吹樂和相和歌的出現，除了有前朝器樂作為基礎外，還同箛、角、笛、箏、琵琶、箜篌等大量極富表現力的樂器的出現相關，特別是琵琶類彈弦樂器的出現，是樂器演進中的一個重大進展。

三國兩晉南北朝戰亂頻頻，音樂成了人們寄託心靈的一個理想避難所。唐朝時，音樂更同其他的藝術門類一樣，達到了極繁榮的階段。唐代文人劉禹錫在他的名篇《陋室銘》中為人們勾勒出一幅「可

以彈素琴、閱金經。無絲竹之亂耳，無案牘之勞形」的境界。

琴曲是這一時期獲得重大發展的一個領域。琴的藝術，自春秋戰國時期開始由宮廷樂師向士人轉移，兩漢時期也有相當的發展，魏晉則進入了一個高潮。當時的許多名士如魏晉時期的嵇康、阮籍，南北朝時期的戴逵父子等，都以琴名世，嵇康更是在刑場上彈奏《廣陵散》作為生命的絕唱。

燕樂，是為滿足享樂需要而匯集在宮廷裏的俗樂的總稱，包括漢族和少數民族、中外的音樂。三國兩晉南北朝至隋唐，是俗樂進一步發展並達到高峰的時期。從隋初的七部樂到唐貞觀時的燕樂、清商樂、西涼樂、高昌樂等十部樂，此外還包括扶南、百濟、突厥等多種伎樂，異常豐富多彩。

燕樂包括各種聲樂、器樂、舞蹈乃至散樂百戲之類的體裁和樣式，其主體則是歌舞音樂。

歌舞音樂中，大曲又居於重要的地位。燕樂大曲無論是音樂的主題結構或者節奏的發展層次，比前朝的音樂更加複雜多變、細緻和龐大，琵琶通常是大曲中佔據中心地位的一種樂器。

1992 年內地發行的《敦煌壁畫》（第四組）郵票第二枚為《唐·伎樂》，內容選自營造於唐太宗貞觀十六年（642 年）的莫高窟第 220 窟，圖案是該窟北壁「東方藥師淨土變」的一組樂隊，共十八人。

內地發行的《敦煌壁畫》郵票第四組中的《伎樂》。

敦煌舞樂可分為兩類，即仙樂和俗樂。此

畫為仙樂，也稱天國之樂。天宮伎樂的樂工都以天人形象出現，身着
菩薩裝，高髻寶冠，半裸裙帔，頭後飾靈光圈，十分俏麗，其中面目
黧黑者大約是來自印度的樂師。

　　他們使用的樂器有箏、阮咸、排簫、橫笛、豎笛、箜篌、篳篥、
笙、方響、都壇鼓、毛員鼓、腰鼓、拍板等，吹、拉、彈、打，樣樣
俱全，從中我們可以看到初唐歌舞大曲演出的盛況，充分反映了唐代
上升時期欣欣向榮的時代風貌。

　　五代顧閎中的名畫《韓熙載夜宴圖》全卷五段，有兩段是直接
描寫燕樂演奏場景的。第一段是「聽樂」，描繪了韓熙載與賓客們正
在聆聽彈奏琵琶的情景，畫家着重表現演奏剛開始時全場氣氛凝注的
一剎那。畫上每一個人物的精神和視線，都集中到了琵琶女的手上。
從這彈奏琵琶的手上，似乎傳出了美妙清脆的音符。第二段是「觀
舞」，畫的是舞女王屋山舞《六幺》的場面。圖中舞女背手分袖，韓
熙載親自擊鼓助興。第三段是休息，而接下來的第四段是「清吹」，
描繪了女伎們吹奏管樂的情景，奏樂的女伎們排成一列，參差婀娜，
各有不同的動態，統一之中顯出變化，似乎畫面中迷漫着清澈悅耳的
音樂。

《韓熙載夜宴圖》郵票。左圖表現的是燕樂演奏之前的情景；右圖表現吹奏管弦樂的情景。

　　宋朝建立後，以說唱藝術、戲曲為主的多種民間音樂形式得到迅速發展，以往宮廷在音樂的集中與提高方面所起的重要作用開始減弱，歌舞大曲在音樂中的核心地位逐漸為新興的戲曲所代替。

　　隋唐以來的曲子，到宋代及以後相當長的一段時間中成了一種廣泛流行的歌曲形式，並直接促進了宋詞的繁榮，不少著名詞人的作品被運用於實際的演唱，它們既豐富了曲子的內容，也促進了曲子的發展，並產生了徐緩抒情而細膩深刻的「慢曲」，成為當時流行的一種曲式。

　　宋元兩代是新興的戲曲獲得重大發展和趨於成熟的時期，在北方有雜劇，在南方有南戲，雜劇繼承唐代歌舞戲和參軍戲的傳統，在廣泛興起的曲子的基礎上，經過宋金時代的發展，到元代達到了鼎盛。

　　明清時期，民歌小曲獲得了空前的發展。明代中葉，「吳歌」、「掛枝兒」、「羅江怨」等多種民歌小曲已在各地廣泛流傳。豐富的明清民歌小曲，不僅廣泛地為戲曲、說唱、歌舞和器樂等多種形式所吸收，而且直接過渡到多種牌子曲類的說唱形式。

　　器樂在這一時期也有了進一步的發展和豐富，具有悠久歷史的鼓吹樂，早就突破官方的壟斷，在各地普遍流行。現存北京的「管樂」、西安的「鼓樂」等，都還保留明清以來的遺制。江南一帶的「十番鑼鼓」、「十番鼓」在明清之際已有了廣泛的影響，還有多種形式的鑼鼓在南方各地得到發展。「弦索」合奏形式，明清時相當流行，絲竹樂合奏的形式也在各地廣泛地流行。《胡笳十八拍》、《楚漢》（《十面埋伏》的前身）等大量優秀作品相繼誕生。

　　值得特別提出的是，明代傑出的音樂理論家朱載堉創造了「十二

小知識

小型張

　　在國外，小型張和小全張不分。但在中國，為了與小全張有所區別，小型張是指將一枚或數枚郵票印在一張面積較大的紙上，在郵票四周的空白處一般印有機關文字和圖案的小開張郵票，其郵票圖案是另外設計的；也有在發行紀念郵票或特種郵票時，選取其中一枚郵票圖案，印在一張面幅較大的紙上，並在周圍印有文字說明和裝飾花紋的小型張郵票，有的小型張編有志號，單獨發行。小型張的面值一般比較高，既可在郵件上貼用，又可供集郵愛好者收藏，不是每套郵票都發行小型張。

平均律」，徹底解決了舊的三分損益律和旋宮轉調的創作要求之間的矛盾，為音樂藝術和音樂科學的發展做出了不可磨滅的貢獻。總之，明清時期，繼續着宋元時期開始的發展趨勢，各種民間音樂形式普遍得到發展，形成了數以百計的戲曲劇種、說唱曲種和器樂樂種，積累了無比豐富的音樂財富，為中國近代音樂的發展提供了良好的基礎。

舞蹈：飛天遺下的仙姿

舞蹈在中國的歷史源遠流長，幾千年來，勞動人民利用歌舞歡慶豐收和節日，以及便於青年男女的社會交往，已相沿成習。

原始社會的舞蹈內容主要與狩獵和勞動相關。青海出土的五千年前的彩陶盆上，就有人們挽手而舞的圖案。在內蒙古陰山地區新石器時代的岩畫上，也刻畫有狩獵舞的形象：人扮成飛鳥、山羊、狐狸等動物，有的頭飾鹿角、羽毛，有的帶尾飾。

據史籍記載，伏羲氏舞名《鳳來》，唱《網罟》之歌；女媧舞名《充樂》，是頌揚伏羲氏發明網罟，教民捕捉鳥獸和女媧制定婚配、教民嫁娶的業績的。堯舜時期的氏族首領夔創編樂舞《大韶》，皋陶製作樂舞《大夏》，均歌頌了大禹治水的功績。炎帝的樂舞是《扶犁》，唱《豐年》之歌，是歌頌炎帝教民播種五穀，發明農業的功績。陰康氏舞名《大舞》，教民體育鍛煉，以抗陰濕之病。葛天氏舞名《廣

1953 年內地發行的《偉大的祖國》郵票（第三組）之《敦煌壁畫・伎樂人》，取材於莫高窟第 288 窟西魏壁畫下部。伎樂人即古代具有舞蹈、歌唱等表演才能者。

樂》，三人操牛尾而歌八闋（段），祈求五穀豐登，鳥獸繁殖。黃帝以「雲」為圖騰，《雲門》是黃帝氏族的圖騰舞蹈；「鳳鳥天翟」舞是帝嚳時的圖騰舞；「擊石拊石，百獸率舞」，是帝堯時各氏族的圖騰樂舞。

晉代葛洪《抱朴子》中載，夏禹不僅是治水的英雄，也是一個大巫。他在治水中兩腿落下病痛，走路邁不開步，只能碎步向前挪移，這種步法稱為「禹步」，成了後世巫覡效法的舞步，又稱「巫步」。

此後，《竹書紀年》記載了夏代時舞蹈交流的場景：「少康即位，方夷來賓，獻其樂舞」。「后發即位，元年，再保庸會於上池，諸夷入舞」。

殷商時，出現了巫女「舞雲」求雨之舉。商代初年大旱不雨，開國君主成湯以自身為犧牲，禱雨於桑林，降下大雨。這種禱雨祭在後代就流傳下來。從《九歌》的詩篇可以看出戰國時大型巫舞表演情況：祭壇上佈置着瓊花芳草，桂酒椒漿；主祭者身佩美玉，手持長劍；樂隊五音合奏，拊鼓安歌；「神靈」穿着彩衣翩翩起舞。

西周時，周王室整理了前代遺存的樂舞，包括黃帝的樂舞《雲門》、唐堯的樂舞《大咸》、虞舜的樂舞《大韶》、夏禹的樂舞《大夏》、商湯的樂舞《大濩》及周武王的樂舞《大武》，總稱為六代舞，在舉行大祭時，由大司樂率領貴族子弟跳。在所有的祭儀場合中，舞蹈一方面強調受命於天的神聖性，另一方面強調等級區分的尊嚴。

在其他不同的場合，也演奏不同的樂舞，勝利凱旋時奏《凱樂》；燕享賓客，表演《四裔樂》、《散樂》；舉行射儀時跳《弓矢舞》。

據記載，春秋時期，西施曾作《響屐舞》。而《詩經》中也載有

男女青年「無冬無夏，值其鷺羽」歡歌狂舞的盛況。

《漢畫像石・嫦娥奔月》郵票，可見舞蹈形象。

秦漢時代，民間俗舞有顯著的發展，秦二世曾在甘泉宮「作角抵俳優之觀」。

漢初，漢高祖曾令天下立靈星祠，祭祀靈星成為全國性祭祀活動。靈星是天田星，主穀。祭祀時跳靈星舞，舞者為童男十六人，舞蹈動作是教民種田的勞動過程：除草、耕種、耘田、驅雀、舂簸等。靈星舞一直流傳到明代，朱載堉的《樂律全書》中尚存「靈星小舞譜」。

漢高祖劉邦喜好民間的楚舞，並把俗樂舞用於宮廷祭祀。漢武帝任命李延年為協律督尉，大力採集民間樂舞，樂府中的樂工舞人有八百餘名，還演出大角抵招待外國賓客。角抵內容日趨豐富，因而又稱為百戲，包括的舞蹈項目有棍舞、劍舞、刀舞、巾舞、鞞舞、鐸舞、長袖舞、盤鼓舞、巴渝舞、建鼓舞、雙人對舞等。

內地發行的《偉大的祖國》郵票（第一組）之《敦煌壁畫・飛天》，舞蹈動作優美。

漢代各地著名的歌舞有《東歌》、《東舞》、《趙謳》、《趙舞》、《荊豔》、《楚舞》、《吳歈》、《越吟》、《鄭聲》、《鄭舞》。漢成帝的皇后趙飛燕，堪稱中國古代最著名的舞蹈家之一。她舞步輕盈，非比尋常，能作掌上舞和盤

中舞。

這一時期的舞蹈受雜技、幻術、角抵、俳優的影響，向

高難度發展，擴大了舞蹈的表現能力，既有「羅衣從風，長袖交橫」飄逸美妙的舞姿，又有「浮騰累跪，跗蹋摩跌」高超複雜的技巧。在漢畫像石上，有很多表演雜技、幻術和舞蹈的形象。

約在秦漢之際，西域樂舞傳入，漢初宮中已有《于闐樂》。班固《東都賦》描寫了漢代四夷樂舞齊集洛陽表演的盛況，有東夷的《矛舞》，西南夷的《羽舞》，西夷的《戟舞》和北夷的《干舞》。到了東漢，漢靈帝喜歡胡舞，京都貴戚皆相效尤。

舞蹈融合眾技的另一成果，是歌舞戲的出現。《東海黃公》中有人物，有假形，《總會仙倡》有神人和仙女，是圖騰舞蹈和巫舞的進一步發展。

西晉喪亂，避難涼州的關中人士帶去了漢魏傳統樂舞。氐族呂光和匈奴族沮渠蒙遜把平西域獲得的《龜茲樂》與傳於涼州的中原舊樂相合，產生了新型樂舞《西涼樂》。甘肅敦煌是西涼國都，敦煌石窟壁畫記錄了《西涼樂舞》的韻律神采。

出自中亞石國的《柘枝舞》是繼漢代《盤鼓舞》、北朝《西涼樂》之後又一中西樂舞結合的典型產兒，流傳到宋還盛行不衰，與中原的大曲歌舞形式相融合，改變了胡舞的原貌，發展成一種新的民族舞蹈形式。

晉代時，謝尚以擅長《鴝鵒舞》而揚名天下。這種舞蹈以舞者模擬鴝鵒（俗稱「八哥」）動作而得名，姿態矯健，氣勢奔放，主要表現昂揚奮發的「鴻鵠之志」。《晉書·謝尚傳》載，謝尚曾在司徒王導

內地發行的《唐三彩》郵票，主圖為樂舞伎在駝背上表演。

及賓客座前衣幘而舞，俯仰屈伸，旁若無人，賓客為之撫掌擊節。

隋唐時，民間舞蹈進入宮廷，成為隋、唐宮廷舞「九部伎」、「十部伎」的重要組成部分。唐代公孫大娘的《劍舞》，矯健灑脫，剛柔相濟。唐代的樂舞機構有太常寺、教坊、梨園、宜春院等，集中了大量技藝高超的樂舞伎人，重視舞蹈技巧的培養和訓練，既有南朝的清商樂舞，又有北朝的西涼、龜茲、高麗、天竺、康國、安國、疏勒等東西方樂舞，特別是接受了西域各族樂舞的影響。

唐代舞蹈以規模宏大的史詩型三大舞──《破陣樂》、《慶善樂》、《上元樂》為代表，有的氣勢雄偉，有的安嫻雅致，有的奇幻浪漫。

不過，小型娛樂性舞蹈──健舞和軟舞，也頗能反映唐代舞蹈藝術風格。健舞中以《劍器》、《柘枝》、《胡旋》、《胡騰》為代表。軟舞中以《綠腰》、《涼州》、《春鶯囀》、《烏夜啼》為代表。

歌舞大曲代表了唐代樂舞藝術高峰。據《教坊記》記載，唐代有四十六種大曲，其節奏複雜、曲調豐富、結構嚴密，具有大型歌舞的高級形式。大曲中有一部分名為「法曲」，其中的《霓裳羽衣》被譽為唐代舞蹈之冠，楊貴妃的《霓裳羽衣舞》，更令唐玄宗看得如癡如醉。

　　1961 年內地發行的《唐三彩》郵票第七圖內容為「駱駝」，主圖是一個高大、曲頸、挺胸的駝傭，駝峰上置一平台，上有八人，其中七人奏樂，中間少女在樂曲聲中正表演舞蹈。

　　到了宋代，民間舞蹈十分興盛，一方面被吸收到古典戲曲藝術中，一方面仍然作為獨立的表演藝術。每逢新年、元宵燈節、清明節和皇帝的生日天寧節，民間舞隊非常活躍。《武林舊事》所記的元夕舞隊有七十種，許多節目至今尚在民間流傳。

　　宋代軍旅中，也常有百戲中的舞蹈演出。《東京夢華錄》記載，軍士化裝成假面披髮的神鬼、判官等，在鼓笛齊奏，煙火彌漫，爆竹、喝喊聲中，表演《抱鑼》、《硬鬼》、《舞判》、《啞雜劇》、《七聖刀》、《歇帳》、《抹蹌》等。表演者從一兩個人到百餘人，有的戴面具，有的用青、綠、黃、白各色塗面，金睛異服，兩兩格鬥擊刺，擺陣對壘。

　　宋代宮廷隊舞和大曲中增加了戲劇和故事因素，如大曲《鄭峰真隱大曲》中的《劍舞》，包括了兩個內容，前半部表現鴻門宴項莊舞劍意在沛公的故事；後半部表現張旭觀公孫大娘舞劍，草書水準大進的故事。

　　從北宋開始有了雜劇以後，在春秋聖節三大宴的娛樂節目中，仍然是以百戲、隊舞、雜劇相間演出，一直到明代中葉，還保持着這種組合形式。

　　元代的戲曲藝術 —— 元雜劇中的表演手段有「唱」、「云」、「科」，「科」主要是做動作，包括表情、舞蹈和武功。其中舞蹈有插入性的，如《劉玄德醉起黃鶴樓》中用了民間舞隊舞《村田樂》，《唐

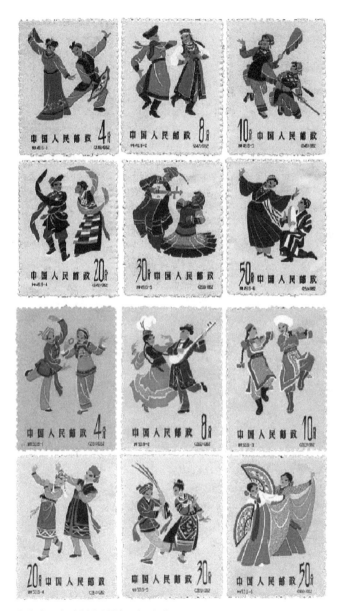

內地發行的《中國民間舞蹈》郵票。

明皇秋夜梧桐雨》中安祿山的《胡旋》舞和楊貴妃的《霓裳羽衣》舞等，《追韓信》中用了跑竹馬等。

此外，元雜劇中的武功技巧，也包含着許多舞蹈因素，如各種器械舞、對打、翻跟斗、撲旗踏蹺等。有一些劇如《小尉遲》中有「做調陣子科」、《馬陵道》中有「卒子擺陣科」，都是一種隊形舞蹈。

元雜劇中其他動作，逐漸演變為程式化的舞蹈動作，用以表現人物情態，如《拜月亭》中的「正旦做害羞科」。藝人給一些技巧性的舞蹈動作起了名字，如「撲紅旗」、「拖白練」、「踏蹺」等。

元代宮廷隊舞充滿了宗教迷信色彩，《寶蓋舞》、《日月扇舞》、《幢舞》、《傘蓋舞》、《金翅鵬舞》都是具有宗教色彩的舞蹈，而最著名的讚佛舞則是元順帝時創制的《十六天魔舞》，名為讚佛，實為娛人，在宮中演出時只有受過祕戒的宦官才准觀看，並嚴禁民間演出。

明代的宮廷舞，大祀慶成大宴用《萬國來朝隊舞》、《纓鞭得勝隊舞》，萬壽聖節大宴用《九夷進寶隊舞》、《壽星隊舞》，冬至大宴用《讚聖喜隊舞》、《百花朝聖隊舞》，正旦大宴用《百戲蓮花盆隊舞》、《勝鼓採蓮隊舞》。

戲曲舞蹈是在中國古代舞蹈的基礎上，根據劇情和人物的需要發展而成的。不僅具有中國古典舞蹈的特色，並且保存了古代舞蹈的精萃。

明清時期的戲曲舞蹈可分為程式化的舞蹈段子、程式化的舞蹈動作、插入性的舞蹈、刀槍把子和跟斗五

內地發行的《當代美術作品選》郵票中以葉淺予《白蛇傳》為主題的郵票。

郵票的計量

　　郵票擁有獨特的計量單位，郵票最小計量單位是枚。由此向上分別是套、張、格、連、組等。其中，張為全張（包括小全張、小型張、小版張等）的計量單位；格是指印版上郵票子模依次排列的若干區間，印成郵票後即為若干個四周都有邊紙的連票稱格；以連票形式為計量單位的簡稱連。連票是郵票之間沒有分撕開而連接在一起的狀態；同一題材分期、分組發行的系列性郵票的組合計量單位稱組。

大類。

　　1989 年內地發行的《當代美術作品選（一）》郵票第一圖為「葉淺予《白蛇傳》」。葉淺予先生的漫畫、速寫和舞蹈人物，被人譽為「三絕」。郵票畫面上，即為該劇中三位主要人物青蛇、白蛇和許仙的舞蹈形象造型，其細膩清晰的線描及清淡素雅的色彩，極為逼真。

　　中國是個多民族的國家，各民族的生活、歷史、宗教、文化和風俗不同，產生了豐富多彩的民族民間舞。從流傳至今的各民族民間舞蹈來看，這些舞蹈絕大多數在明清時期已定型成熟。

戲曲：吹拉彈唱做

中國曾發行《京劇臉譜》、《京劇旦角》、《京劇丑角》、《京劇生角》相關題材郵票四套，充分反映了以京劇為代表的中國戲曲的魅力。

中國戲曲是世界上最古老的戲劇文化之一，歷經千載，幾度沉浮，而今依然充滿生機。

「戲曲」這個詞，原指「戲中之曲」，是在戲中演唱的唱詞，用以與獨自成篇的「散曲」有所區別。王國維在《宋元戲曲考》中，將戲曲定義成「合歌舞以演故事」，戲曲才用來統指具有各種舞台元素，綜合了對白、音樂、歌唱、舞蹈、武術和雜技等多種表演方式的表演藝術。

中國戲曲的起源，最早可追溯到堯舜時期祭天地鬼神的和着節拍的祭祀儀式和慶豐收的儀式，隨着商代用於祭祀的儺戲的發展，祭祀歌舞逐漸興盛，偉大的愛國詩人屈原的《九歌》就是在此基礎上創作

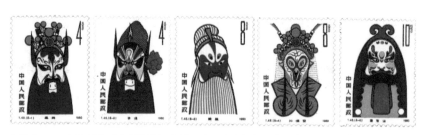

內地於 1980 年發行的《京劇臉譜》郵票。表現的人物依次為孟良、李逵、黃蓋、孫悟空、魯智深。

而成的。先秦時期的歌舞，是戲劇發展的最基本的構成要素之一。

　　西漢「文景之治」和漢武帝統治時期，從角鬥、競技發展而來的角牴戲，已經具備了較多的戲劇因素。《東海黃公》是角牴戲的代表作，故事中通常一人扮黃公，一人裝老虎，講述了一個年輕時擅長法術降伏妖魔的老人，因年老力衰而法術失靈，不僅沒有降伏老虎，反被老虎吃掉的悲劇。

　　從三國到南北朝時期，雖然社會動盪，百戲散樂卻不絕如縷，政權的廣泛分佈更加推動了百戲散樂的地域性特色，各個時期和地方都產生了具有自身特色的具備故事性、表演特徵的舞和樂。北朝時期形式更加多樣和新穎，齊國就出現了《代面》面具舞。

　　隋朝時，隋煬帝講求排場，好大喜功，客觀上推動了百戲散樂的發展。每年正月萬國來朝的時候，隋煬帝調集四方散樂齊聚都城洛陽，數萬名插花佩環的樂人，在鑼鼓聲中載歌載舞，排滿八里多長的戲場。

　　百戲散樂的規模和聲勢浩大，各地方的戲樂形式在這種匯聚、交融，取長補短，為中國戲劇的產生提供了肥沃的土壤，故而有人把百戲散樂稱作中國戲曲的搖籃。

　　唐代「貞觀之治」和「開元盛世」的到來，南北朝文化和中外文化得到了大規模交流，文學詩歌、樂舞盛極一時。同時還湧現出一種新的表演形式「參軍戲」。

　　參軍是當時一種官職的名稱，相傳後趙時一個身為參軍的官員周延貪污了幾百匹黃絹，皇帝赦免了他的罪過，卻逢宴會便命俳優扮演他。扮演周延的演員被稱為「參軍」，扮演嘲弄角色的演員叫做「蒼

古書中所見南宋雜劇《打花鼓》演出情景。

鶻」，前者裝瘋弄傻，後者機智靈動，這種最初的表演形式有些類似今天的相聲，但隨歌舞不斷融入，逐步發展成為唐代主要的戲曲樣式，廣為流傳。

五代十國時期，後唐莊宗李存勖通音律，癡迷唱曲，自稱「李天下」，被後世戲曲藝人尊為戲神。

宋代，都市文化興起，城鎮裏有了固定的大型遊藝場所瓦舍勾欄，相當於後代的戲棚或劇場，供藝人演出雜劇及講史、諸宮調、傀儡戲、影戲、雜技等等。正是在瓦舍勾欄之內，經過藝人和文人的共同創造，宋雜劇脫穎而出，並逐漸成為樂部的主體，成為一種比較穩定的戲劇形態。

當時，汴京遍佈瓦舍勾欄，僅東角樓街就有大小勾欄五十餘座，其中最大的可容納數千人。

根據孟元老《東京夢華錄》記載，勾欄的外型與方形木箱無異，四周圍以板壁。為了宣傳，有些勾欄門首會懸掛「旗牌、帳額、神幀、靠背」等裝飾物。勾欄內部則設有戲台和觀眾席。不過，臨時的勾欄容易損壞，元朝《南村輟耕錄》曾記載倒塌、壓死觀眾的事故，所以磚木結構的廟台慢慢取代了勾欄。

也是從宋代開始，出現了最早有劇本保存下來的宋元南戲。

內地發行的《關漢卿戲劇創作七百年》紀念郵票。

　　南戲是東南沿海一帶土生土長的民間戲劇，又叫「戲文」，一般都認為它首先是在溫州一帶產生的，因此又叫「溫州雜劇」。雖然南戲保存下來的戲曲存目有一百八十個左右，但有全本流傳下來者僅十七本，且大多經過明人的修改。

　　明朝的《永樂大典》收錄宋元戲文三十三種。八國聯軍入侵時遭到浩劫，戲文僅存《張協狀元》、《宦門子弟錯立身》、《小孫屠》三種，它們較多地保存了早期南戲的風貌，其中「九山書會」編撰的《張協狀元》保留了說唱諸宮調演變為戲劇的痕跡，被稱為戲曲的「活化石」。

　　元朝時期，近八十年不興科舉，大量仕途無望的知識分子走向社會謀生，成為元雜劇的精骨棟樑，他們同民間藝人一起，將戲曲事業帶入了一個全新的時代，從根本上扭轉了宋雜劇以娛樂為主的傾向，使戲曲真正走向成熟。

　　元雜劇開創了自己獨特而嶄新的體制 —— 四折一楔子，折相當於今天所說的幕，楔子則是過場戲，主要起承上啟下作用。同時由於融合了北方流行的音樂、舞蹈、說唱藝術，元雜曲演繹變化出嚴格卻又富於變化的音樂結構，通常一折就是一個相對獨立的音樂單元，一支完整的套曲，發展使用了九個完整的宮調，每一種宮調又有曲牌

表現元雜劇演出情景的壁畫。

一二十個。

　　以關漢卿為代表的一大批元曲作家，創作出《西廂記》、《柳毅傳書》、《竇娥冤》等優秀劇目，戲曲藝術堪稱「濤似連山噴雪來」。但是，隨着元朝後期統治階級對文人的進一步控制，以及明朝初年大興文字獄，元雜劇逐步失去了生命力，慢慢衰微。

　　北曲元雜劇燈火漸暗的同時，一種新的戲曲樣式——明清傳奇逐步佔據了從明朝初期到清朝後期近四百年的舞台。

　　「傳奇」二字取之唐朝興起的文言短篇小說唐傳奇，取其「無奇不傳」之意。明清傳奇繼承南戲體制，採用靈活處理舞台時空的分出形式，篇幅更長，可以容納豐富的故事內容，組織複雜的戲劇衝突，同時穿插文、武、冷、熱等不同場子，使唱、念、做、打等各種藝術手段都有所發揮。

　　其中，明代嘉靖、隆慶年間，崑山腔經過民間音樂家魏良輔改革，從清唱曲躍居為戲曲聲腔，梁辰魚首先用崑山腔搬演了《浣紗記》傳奇，轟動了當時的劇壇，崑山腔獲得統治者和士大夫的寵愛，贏得「官腔」的稱號，此後的明清傳奇主要是依照崑山腔新聲的格律和排

台灣地區發行的《中國古典戲劇》郵票，內容分別為《單刀會》、《西廂記》、《梧桐雨》、《漢宮秋》。

場演唱的，故有人稱之為「崑曲傳奇」。

《浣紗記》的成功推動了戲曲的發展，萬曆年間，作者雲起，燦若繁星，作品如同雨後春筍，不斷地推陳出新，形成中國戲曲史上繼元雜劇之後的第二個黃金時代，湯顯祖和沈璟是這一時期最傑出的劇作家。

清代康熙年間，又有兩顆巨星冉冉升起，這就是著名的「南洪」和「北孔」。「南洪」指洪昇，浙江錢塘人，他耗盡十五年心血創作了《長生殿》，不僅包含着深刻的意蘊，而且具有高超的藝術造詣，稱雄於清代劇壇。梁廷枏在《曲話》中讚其為「以絕好題目，作絕大文章」。

「北孔」是孔尚任，他的《桃花扇》是一部龐大嚴謹、內容宏闊的歷史劇。紛紜、複雜和多變的人物事件被巧妙自然地組織到一起，脈絡清晰，渾然一體。

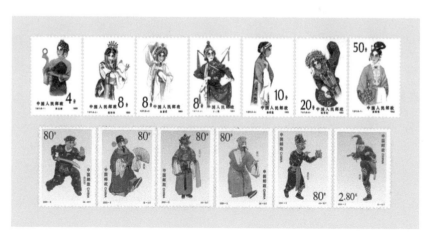

上圖為內地於 1983 年發行的《京劇旦角》郵票。下圖為內地於 2001 年發行的《京劇丑角》郵票。

郵票品相

集郵的人都非常講究郵票品相。所謂郵票品相，就是郵票的相貌。衡量一枚郵票的品相有以下幾點：新票：票面完整，沒有破損，沒有折痕，圖案端正，顏色鮮豔，不褪色變色；齒孔完整，不缺角；背膠完好。

《長生殿》和《桃花扇》堪稱中國歷史劇的雙璧。

清代戲曲有「花」部和「雅」部之分。「雅」部指的就是崑曲，「花」部指的是除崑曲之外的其他地方戲曲。乾隆年間，崑曲和傳奇開始衰落，花部卻在此時如百花綻放爭奇鬥豔，形成了元雜劇、明清傳奇之後的第三個高潮。

流行在鄉間、街市的花部因為深入人民生活而顯得更加生機勃勃、多姿多彩，秦腔、徽班、湖北漢調都在這一時期逐步崛起，最後在徽調和漢調基礎上發展起來的京劇，標誌着花部戲的絕對性勝利，特別是在慈禧太后的大力扶持和推廣下，成為流傳四方的「國劇」。

隨着京劇一起繁榮起來的其他花部戲，包括皮黃、梆子、弦索、民間歌舞戲、多聲腔劇等，其中包括多種今天人們喜聞樂見的地方戲曲，如皖、鄂、贛三省流行的民間小戲「黃梅調」（即黃梅戲的前身），以及河北梆子、花鼓戲、評劇等。

建築：飛簷走壁的故事

　　中國建築自古以來就以其風格優雅和結構靈巧而備受稱頌，文學家曾寫出如《魯靈光殿賦》、《景福殿賦》等讚美建築的詩賦。一些畫家，如宋代郭忠如、王士元創造專畫「屋木」的畫派，現存宋代畫家張擇端所繪《清明上河圖》，也十分細緻地描繪了當時的建築風貌，使人至今仍能感受到古代建築的藝術魅力。

　　建築既是物質建設，又是一種文化建設。中國的建築體系至遲在三千多年前的商殷時期就已初步形成，之後逐步發展。直至 20 世紀，她始終保持着自己的結構和佈局原則，並進而影響到周圍的國家和民族。

　　中國建築多採用土木結構，不易保存。現今可見的中國古代木結構建築最古老的只能上溯到隋唐時代，在這之前的中國建築，多用考古和歷史資料進行研究。

1958 年內地發行的《中國古塔建築藝術》郵票。全套四枚，票面主圖為登封嵩岳寺塔、大理千尋塔、應縣釋迦塔、洪趙飛虹塔。塔由印度傳入中國後，與傳統的亭、台、樓、閣結合，形成了特色鮮明的中國古塔建築。

衣、食、住、行是人類生活的基本要求，所以居住建築在各類建築中是出現最早、數量最多的類型。

在北京周口店中國猿人的遺址中，我們了解到原始人類最早是住在天然山洞中的，後來才開始建造自己的住所。在生產力十分不發達的情況下，原始人只能在乾燥地區挖掘地下洞穴，在潮濕地區或者在樹上，或者在高地上搭造窩棚作為住房，我們稱它們為穴居和巢穴或增巢。

《禮記》中的《禮運》篇也說，早期的帝王沒有宮室，冬天住的是地洞，夏天只能住在窩棚裏。

從西安半坡村發掘出一處原始人的聚落，建造在河邊的台地上，已經發現有住房遺址四五十處。說明到了原始社會後期，人們已經從樹上或洞穴裏移居地面。

在原始社會時期，中國建築的特點已經開始萌芽。半坡遺址中許多小屋子全都以一個大屋子為中心，在後代，這種建築風格發展成集合若干單體建築組成「組羣」的總體佈局原則。

商周時期，是中國建築的一個起步時期。商代早期的河南偃師二里頭遺址和後期的安陽殷墟遺址，是兩種不同性質的建築遺址，前者是「朝」，後者是「墓」，但是它的柱礎的排列可以判定它是以木結構為骨架，使用縱向架構形式，這在中國建築以後的發展中都發生了重大的

有關河姆渡遺址的郵票——干欄建築。

影響。

周代遺留的一個銅器上表現出了當時建築的局部形象，如櫨斗、門、勾闌。尤其是東周戰國中山王墓中出土的一件銅案，四角鑄出精美的斗栱形象。由此可知，周代建築上已經使用了斗和栱，並已有了簡單的組合。

此外，此墓中出土的《兆域圖》，不僅表明當時的製圖水平，還告訴人們當時的建築是先繪製出平面才施工的。湖北蘄春發掘的周代遺址，現今還可以看到地面上城牆的遺跡，反映了當時城市建築的發達。戰國時代的銅器上，保存着線刻的建築形象，從中大致可以看出畫的是台榭建築。

秦漢時期，中國古代建築進入一個大發展階段。

秦始皇好大喜功，所建的阿房宮前殿現存夯土基址，東西長1000 餘米、南北寬 500 米、殘高 8 米。從尺度看，「上可坐萬人、下可建五丈旗」，確有可能。

西漢初期，繼續承襲前代的台榭建築形式和縱架結構。但是到了

中國和聖馬力諾聯合發行的《古代建築》郵票，左圖票面主題是秦長城。

西漢末年，隨着建築技術的進一步成熟，樓閣建築開始興起，台榭建築漸次減少。

戰國以來，大規模營造台榭宮殿，促進了結構技術的發展，有跡象表明漢代開始明顯使用橫架，並有井干和斗栱結構形式。從許多壁畫、畫像石上描繪的禮儀或宴飲圖中，可以看到這一時期殿堂室內高度較小，不用門窗，只在柱間懸掛帷幔。

東漢為我們留下了豐富的建築形象資料，漢代崖墓的外廊或是廟堂，外門、墓內龐大的石柱和斗拱，都是對木構建築局部的

內地發行的《畫像磚·住宅建設》郵票。

《敦煌壁畫》郵票（第二組）中的北周建塔場景。

真實模擬。許多祠廟和墓陵前的石闕，都是忠實模擬木構建築外形雕刻的，它們表現出木結構的一些構造細節。

三國兩晉南北朝時期，大量的佛教建築開始出現。史籍記載中最早的佛教建築是東漢末年修建的浮圖祠，南北朝時期遺留的唯一建築實例，是石磚結構的登封嵩岳塔。即使是「塔」這種佛教特殊的建築，也並沒有照搬印度形式，而是中國自己再創造的。

進入隋唐以後，中國古代木結構建築才留存了實例，山西的南禪寺大殿和佛光寺大殿顯露了唐代木結構殿堂的真面目。

從佛光寺大殿，可以判斷自戰國時期創始台榭建築以來，創造出斗、栱、枋組合成的「鋪作」，再進而創造出整體的鋪作結構層，成為木構建築發展成熟的標誌。這是一種由井干樓、台榭、閣道、斗拱等構造形式匯合發展而成的新形式。

這種水平分層疊壘形式，適宜建造大規模的或高層的建築物，同時 20 世紀 50 年代以來數次發掘唐長安城規劃的記載，確認了城門、道路、坊、市的具體位置和尺度，

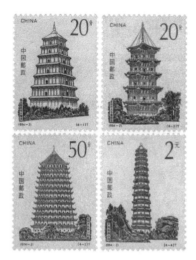

1994 年內地發行的《中國古塔》郵票。郵票主圖是西安慈恩寺大雁塔、泉州開元寺鎮國塔、杭州開化寺六和塔、開封祐國寺塔。

也明確了長安城部分宮殿的位置、規模、佈局，使唐代宮殿組羣佈局清晰可辨。

這一時期的佛塔，如西安的慈恩寺塔（大雁塔）、薦福寺塔（小雁塔），大理崇聖寺千尋塔等，數量很大，造型多樣。這種宗教性建築因為數量大、造型多，氣勢宏麗，已經成為中國的一個地區性的標誌，成為中國名山勝景中不可或缺的風景建築。

自南北朝開始，人們改變了席地而坐的習慣，唐代越來越多的人使用桌椅。這也影響到建築的變化。高坐要求增加室內高度，於是柱高增加了，出簷相對地減小了，導致房屋外觀比例的改變，房屋開始普遍安裝門窗，並且門窗上各種花格子的製作工藝也興起。

宋遼金元時期存留的建築實物越來越多，宋、遼承襲唐風，只是

宋代建築漸失豪勁而趨於秀麗，這是因為宋代用材較小，又將某些構建細部做成輕巧的形式所致。

北宋末曾致力於總結前代建築經驗，彙編成《營造法式》一書，確立了材份制和各種標準規範，如鋪作構造等，以及各種比例關係、成為中國建築史上的不朽豐碑。至宋代，住房形式已經發展得和明、清時代的住宅沒有什麼差別了。

元代建築基本上都是按照《營造法式》的標準修建的，但是在建築方面還做了兩件大事：一是作出大都城規劃，是繼唐朝長安城規劃後的又一宏偉規劃；二是尼泊爾青年匠師阿尼哥建成大萬壽萬安寺（今北京妙應寺）。

明代建築與元代大致相同，但出現了世界上最大的祭天建築羣——天壇。

天壇建於 1420 年，初名天地壇。明嘉靖九年（1530 年），在天地壇大祀殿南建圜丘以祭天，在京城北建方澤以祭地，同時建日壇及

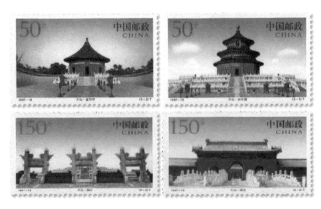

內地發行的《天壇・皇穹宇》、《天壇・祈年殿》、《天壇・圜丘》、《天壇・齋宮》郵票。

內地發行的「普 23 民居」郵票。

月壇。圜丘竣工後，嘉靖十三年（1534 年）皇帝下旨：「圜丘、方澤今後稱天壇、地壇。」

天壇建築擺脫了歷來以中軸線對稱的佈局設計，內壇並不在外壇的南北正中線上，祈年殿和圜丘壇的中心聯線和東西內壇牆的距離也不相等，即不在內壇的南北正中線上，內壇位於外壇內偏東，內壇中軸線又在內壇偏東。

這樣的佈局使軸線和外壇西牆的距離能延長近 200 米。對於原來只有西門出入的天壇來說，進入時能夠使人頓感視野開闊，建築宏偉，有中華民族極其深厚的歷史文化內涵。

清朝遺留的建築實物隨處可見，如北京紫禁城等。清朝單體建築實物按照清工部《工程做法》的規定興建，更加標準化、定型化，只是風格顯得呆滯而缺乏活力，中國古代建築發展至此漸漸沒落。

我們看到的中國古建築，總是成組成羣地出現，大到一座宮殿、寺廟，小到一所住宅都是這樣。

先以最常見的住宅來分析，北方的四合院是住宅中最普通的形式，它由四座房屋前後左右圍成一個院子，主人的住房在中間，子女用房在兩邊。這種把房屋圍成一個院子，主要建築在中央，次要建築在兩側成均衡對稱的佈置方式成了中國古建築平面佈局的基本形式。

宮殿是這樣，寺廟也是如此，只不過宮殿廟宇的單體建築更講究，所圍成的院子更大，前後左右組成的院落更多，成為更大的建築羣體。

內地發行的《五台古剎》郵票，可見到不同形式的建築羣組。

中國建築由四根柱子組成的「間」為基本單位，由「間」組成各種不同形狀的單座建築，由單座建築又組成大小不同的院落建築羣組，一座城市也主要由這許許多多不同用途的建築羣組所組成。

這種規整的建築羣組是中國古代建築的主要形式，但並不是唯一的形式。在山區或者地形複雜的地方，各建築之間或者各個院落之間不可能都前後左右完全整齊對稱地排列，因而只能採取因地制宜的安排。

小知識

古典郵票

按英國《斯坦利·吉本斯郵票目錄》對「古典郵票」的解釋，凡1875 年以前世界各國發行的郵票皆稱為古典郵票，但國際上一些郵學家認為，一些國家的早期郵票，如中國的「大龍」、「小龍」、「萬壽」票及「紅印花」加蓋票，也應屬於古典郵票之列。1980 年，國際郵政局長會議為滿足各國集郵者收集世界各國古典郵票的需要，曾發行一套《世界各國古典郵票》銀質複製品，共七十三種，其中就包括中國的「大龍」郵票。

中國古代建築的藝術特點主要表現在：它善於將建築的各種構件本身進行藝術加工而成為有特色的裝飾，大到一座建築的整體的屋頂，由於木結構的關係，體形都顯得龐大笨拙，但古代工匠卻利用木結構的特點把屋頂做成曲面形，屋簷到四個角上都微微向上翹起，看上去，屋頂面是彎的，屋脊是彎的，屋簷也是彎的。

在實踐中，中國建築又創造了廡殿、歇山、單簷、重簷等各種形式，還把屋脊上的構件加工成各種有趣的小獸，使龐大的屋頂變成了中國古建築一個富有特殊藝術形象的重要部分。

經略台真武閣。

園林：園中天地廣

1980 年，中國發行了《蘇州園林》系列郵票的留園特種郵票。1984 年，又發行了該系列的拙政園郵票。

拙政園和留園均屬蘇州四大名園。在郵票的畫面上，我們看到自然風光與人造景物巧妙地揉合在一起，雖然是假山、假水，但處處給人一種十分精緻、細膩的感覺。而這，恰恰就是中國古代園林所要營造的意境。

所謂園林，意思是指在人工建築出來的環境中，利用巧妙的手法去模擬自然景物，範圍相當廣，小至盆栽的植種，大至池水與假山的佈景，都是園林的一部份。

中國古典園林在千百年的發展過程中形成了自己獨特的風格。中國的古典園林又稱山水園林，向以自然山水或寫意山水著稱，這一特殊風格，早在距今兩千多年的春秋戰國就已有了雛形。

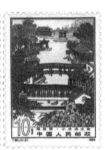

《蘇州園林──拙政園》郵票。

　　但若以地域劃分，南北又有差異，北方視野開闊，故多築高台以眺望；南方水澤密佈，故常建軒閣以觀景。綜合來講中國的古典園林從吳王姑蘇台開始就奠定了山水相依、自然渾樸的格局，並得到了長足的發展，幾乎每朝每代都有特色鮮明的園林產生。

　　古籍中往往稱園林做「苑林」，最早的園林歷史可追溯到春秋時代的園囿。據考證，殷商時代的甲骨文中，已經有了園、圃、囿這樣一些延用至今的園林用詞，但是當時的涵義與現代又有所區別。當時「園」是指栽培果樹的地方，是果園。「圃」是指栽培菜蔬的地方，是菜圃。

　　「囿」就是在一定的地域加以範圍，讓天然的草木和鳥獸滋生繁育，還挖池築台，供帝王貴族們狩獵和遊樂。「囿」是園林的雛形，除部分人工建造外，大片的還是樸素的天然景色。到了秦漢時代，這種專為帝王遊樂的場所「囿」又有了「苑」這個名稱，直到最後一個王朝——清代，仍將皇家園林稱作「國朝苑囿」。皇家園林是中國古代園林主要的表現形式，中國歷代王朝，在取得政權以後，總要大興土木營建都城宮殿，以象徵皇權和用來臨朝聽政，同時構築離宮別館，興造園林，供帝王出宮時居留享樂，歷史上把這些處所稱做囿、苑、宮苑、上林等，這些都是今天所說的皇家園林。除此之外，私家庭院和佛寺道觀也是突出中國古代園林藝術的生力軍。

　　秦漢時期，出現了中國園林藝術興起的第一個高潮。無論是皇家園林還是私家園林、佛寺道觀都在這一時期起步了。

　　秦漢建築宮苑和私家園林有一個共同的特點，即大量建築與山水相結合的佈局，這也是中國園林的傳統特點。上林苑、未央宮是這個

時期最有名的宮苑，著名的阿房宮就建在上林苑內。

前 221 年，秦始皇統一中國，財力、物力和全國各地建築技藝高度集中，其宮室興建的規模空前龐大，僅咸陽宮一處就有「東西八百里，南北四百里，離宮別館相望聯屬」的記載。

作為皇家園林可見的最早記載，是秦始皇建於渭水之南的上林苑。

漢代的園林以皇家園林為主，而上林苑的續建又是其中最具特色的。秦國滅亡之後，西漢初年，漢室襲用了秦的上林苑。上林苑位於長安之西，南傍終南山，北濱渭水，佔地「廣長三百里，苑內養百獸，天子春秋射獵苑中，取獸無數」。「上林苑門十二，中有苑三十六，宮十二，觀三十五」。

西漢著名辭賦家司馬相如寫有《上林賦》，詳細地描述了上林苑的地理形勝、山谷水泉、宮闕樓閣、果木花卉及天子射獵之盛況。經過漢武帝的改建，上林苑成為了中國園林史上的一個光輝典範，這種完全憑藉天然山水修建而成，或摹寫真實山水的園林，有利於經濟作物的生長，更有益於花木禽獸的生長繁殖，反映了當時園林較少觀賞目的，更多自然經濟性質的特徵。

古畫《上林苑鬥獸圖》，描繪在上林苑的射獵情形。

歷史上最大的皇家園林是清朝修建的承德避暑山莊，又稱承德離宮或熱河行宮，它是清帝每年北巡的重要行宮

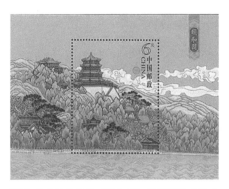

2008 年內地發行的《頤和園》特種郵票中的小型張。

之一。

避暑山莊始建於康熙四十二年，歷時八十七年才建成。山莊分宮殿區和苑景區兩大部分，其中苑景區又分湖區、平原區和山區。山莊的西部和北部是山區，這裏峰奇石異，林木繁茂，氣候陰涼，來此盡可體會避暑之情趣。

直到清代最後一座皇家園林頤和園建成為止，差不多整整兩千年的時間裏，上林苑的影子一直籠罩着皇家園林，伴隨着王朝的更替，它不但在園林建築史上，而且在政治、經濟、文化各個方面，都產生了重要影響。

皇家園林的大事建造推動了富商顯貴們對私家庭園的建設。私家園林的出現稍晚於皇家園林，西漢時出現了最早見於記載的私家園林性質的兩個園子。其中一座是大富商袁廣漢的園子。園子東西寬四里，南北長五里，石頭堆起的假山高十多丈，連綿數里，還有高閣長亭、奇花異草、珍禽怪獸點綴其中，與皇家園林相比只有大小之分，內容上沒有什麼明顯的差異。

這一時期，寺院園林也極興盛。

道教自東漢末年形成，道觀由早先的迎神或登高觀望的建築逐步衍化。寺觀建築豐富了園林景物的內容。北朝時代的佛教寺院，在北魏楊衒之寫的《洛陽伽藍記》中，反映得相當充分。當時洛陽城內外

就有寺廟一千三百六十七所，其中不少寺廟有池台花木之勝，有的本來就是由貴族的宅園改作寺廟。

至於南朝寺廟的盛況，可從一首唐詩中窺見一斑：「千里鶯啼綠映紅，水廓山村酒旗風；南朝四百八十寺，多少樓台煙雨中。」這首《江南春》的絕句，概括了南朝佛寺的興盛，也將自然風光經寺廟點綴後的美景，烘托出來。

三國至南北朝時代，中國園林藝術達到了一個小高峰。東吳、東晉、宋、齊、梁、陳六代，割據南方，建都南京，廣造宮殿苑面，使南京呈現空前的繁華，有「六朝金粉」之稱。

同時，由於士大夫為主體的文化思想領域異常活躍，佛教的滲透和清談玄學的盛行，又為隱逸清靜或及時行樂的生活主張提供了理論依據。私家園林作為一個與世暫絕的個人展地，作為一個自由自在的私密場所，逐漸贏得了眾多名士文人的青睞。在此背景下，園林雖然主要還是生活資料的生產基地，但在講究奢華或喜好藝術的文人的治理下，已不乏遊樂觀賞的內容。

魏晉以後，園林不僅成為生活資料的生產基地和閒暇遊樂的場所，也是人們有意構築的私密天地，而且後者漸漸成為造園的主要目的，故宅園形式的園林日益流行。南朝蕭梁人劉慧斐遠遊廬山，為明媚山水和寧靜環境所吸引，遂建園留名為離垢園，這種利用園林隔絕外部世界的生活態度和建園思想，得到了當時和後世文人名士的倣仿。

隋唐宋時期，園林藝術迎來了第二個春天。隋唐時期，宮苑園林有很大的發展。由於南北方的園林得到交流，北方的宮苑也向南方的

自然山水園演變，成為山水建築宮苑。

隋朝於大業元年（605年）在洛陽城西營建了規模宏大的西苑。

西苑周圍達兩百里，苑內為海，海上建方丈、蓬萊、瀛洲三島，高百餘尺，五個湖泊分別分佈在西苑的東南西北中五個方位，並用龍鱗渠迂迴勾通，網絡成一個周流完整的水系。又依着這個水系分佈十六座宮院。西苑分區造景自成宮院的佈局，對後世皇家園林產生了影響，直至清代圓明園的格局，仍然與西苑相似。

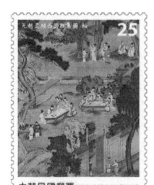

台灣地區發行的《元‧趙孟頫‧西園雅集圖軸》郵票

唐代，都城長安的宮殿建築進一步表現出一種雍容氣度。唐代建有大明宮、太極宮、興慶宮，據歷史記載和考古發掘，都是宮和苑相結合的建築羣。

北宋徽宗時期，1122年，經過六年時間的營構，建成了以杭州鳳凰山為藍本的艮岳，有搜盡「天下之美，古今之勝」的評價。

建艮岳是宋徽宗聽了方士的話，增高東北地方，可以子嗣興旺，萬壽無疆。「艮」是八卦中的東北方位，所以稱為艮岳，又稱作萬歲山、壽山，它開了後來把皇家園林中的山，稱作「萬歲」、「萬壽」的先例。

唐宋時代的私家園林也很興盛。唐代的園林主要集中在長安、洛陽。北宋園林多集中於東京汴梁和西京洛陽兩地。南宋都臨安，西湖及其周圍興建的園林不可勝數，其中皇家苑囿不下十處，其餘則分屬

寺廟園林和朝貴們的私園。

唐宋時期山水詩、山水畫流行，這影響到園林創作，詩情畫意寫入園林，以景入畫，以畫設景，形成「唐宋寫意山水園」的特色。由於建園條件不同，可以分為以自然風景加以規劃佈置的自然風景園和城市建造的城市園林。

西湖在唐朝時期已聞名全國。五代時期的吳越國和南宋王朝先後建都杭州（南宋時稱臨安），西湖面貌的改變尤為迅速。西湖園林建設突出了西湖風景的獨特性，所有新建和擴建的園林都用大體量的喬灌木叢組成大小不同、疏落有致的空間，重視配置藝術，選擇色彩豐富的樹木花草作為園林的主景；亭、台、廊、榭等建築物以及綴山等，只作為景區的點綴。

唐宋寫意山水園開創了中國園林的一代新風，它做法自然、高於自然、寓意於景、情景交融，富有詩情畫意，為明清園林，特別是江南私家園林所繼承發展，成為中國園林的重要特點之一。唐代詩人王維的輞川別墅，就是景點眾多、花木繁盛並可以經營的莊園。這座位於長安郊外的別墅，前身是另一位大詩人宋之問的藍田山莊，經過兩位詩人的營構，再加上他們以這裏景物為題材而詠唱的詩篇，聲名遠播，成為當時和後世造園的一個典型模式。

宋代的私家園林，因為有一本《洛陽名園記》流傳，所以我們了解得比較具體。

元明清時期，新的元素進入了中國園林藝術。

北京當時稱大都，是一座在平地規劃、開闢、建造的城池。它以雄偉、殷實、華麗而著稱於世，西方人稱它為「汗八里」，是大汗之

《蘇州園林——留園》郵票。

城的意思。城的南北軸線偏前方為宮殿，宮殿西側即為元代集中精力營建的園囿。

元代的私家園林，因為有蘇州獅子林遺存一角殘山，尚能窺見當時疊山技藝的一斑。獅子林由於元代幾位著名山水畫大家的參與設計興造，趨於畫境。

元朝的園林在東南得到了長足的發展，湧現出了許多優秀園林。元末崑崇山大戶顧瑛的玉山草堂就是當時頗具名氣的園林。玉山草堂創建於至正八年（1348年），次年建成，園中有軒有室，有齋有館，有碧梧翠竹，有溪流清池，四時花木「常如二三月時，殆不似人間世也」。

此外，玉山草堂中的書畫舫也是較為別致的建築物，它傍水而建，「旁櫺翼然似艦窗」，其形式已經與後世園林中的旱船、畫舫十分接近。畫舫是中國古典園林建築中最富有創意和詩意的建築物，它似屋似船，半在陸地，半凌水上，人坐臥其中能誘發許多美妙的遐想。明代，無論是哪種類型的園林，從文字記載到實物遺存都比較豐富。明末，計成撰著《園冶》，第一次總結了古代園林藝術的系統理論。《園冶》總結的是私家園林，涉及到園林藝術的各個方面，對建築裝修等都附有圖樣，這是第一本，也是古代唯一的一本園林藝術的

專著。

這個時期，私家園林進入了一個新的階段，一方面以池山為主體的園林特徵基本定型，一方面各種造園實踐的基礎上產生的私家園林的程式也在形成，清代著名的圓明園就是在明代的一座私園基礎上發展而來的。

中國古代園林營造的最後一個高潮期，出現在清中葉乾隆時期，由皇家營造的三山五園，已具規模，在北京西北郊的山水之間形成數十里樓台相望、笙歌相聞的景象，而江浙一帶以蘇州、杭州、揚州為代表的私家園林建設也被推向一個高峰。

清代最早出現在北京西北郊的宮苑是暢春園，這座康熙帝御園，是在明代李偉清華園的基礎上縮小範圍建造的。在暢春園西北，有另一座明代的私園，康熙將它賜給了皇四子（後來的雍正皇帝），並題園名為圓明園。

頤和園是中國最後一座皇家園林，由於慈禧太后長期住在園中，不時召見臣僚、處理朝政，因此頤和園兼有宮苑雙重功能，其佈局和風格也就存在着差異。

作為皇家宮苑，頤和園千姿百態的各種建築物尤其引人注目，它們幾乎包括中國古代建築的所有形式，僅粗略的記載，已見殿、台、樓、亭、閣、軒、塔、坊、橋、戲台、月台、迴廊

圓明園方壺勝境殿。

等十餘種形式，其中如排雲殿之宏偉、轉輪藏之奇異、寶雲閣之堅固、眾香界之高聳、十七孔橋之美麗等，都令人讚歎不已。

明清時期，蘇州人傑地靈，其園林藝術也成為中國一絕，出現了四大名園。

其中的拙政園最初是唐代詩人陸龜蒙的住宅，元代時為大宏寺。明代正德年間，御史大臣王獻臣辭職歸鄉後，買下寺產，改建為宅園。拙政園的名稱出自晉代辭賦家潘岳的《閒居賦》，原文為「灌園鬻蔬……此亦拙者之為政也」。意思是，在園裏澆澆水，將種出的蔬菜賣出去，這也是守拙之人從政的一種方式。

郵票收藏十忌

一忌日光暴曬；

二忌受潮；

三忌接近酸；

四忌票面污染；

五忌拿手指摸；

六忌長期閉藏重壓；

七忌鼠咬蟲蝕；

八忌硬撕蠻揭；

九忌胡黏亂貼；

十忌雜亂無章。

　　本文開頭提到的郵票上的遠香堂，就是拙政園的一座主廳，四周景色透過窗子呈現出來，長窗通透，可環鑑園中景色。堂前有假山，略呈起伏。北面則臨水築一月台，池水因土山分隔，形似兩座小島。島上林木蔥翠，有雪香雲蔚亭和待霜亭，供遊客登亭一望，還可略作休憩。郵票上的枇杷園在遠香堂東，入洞門為一個小院落，裏面有玲瓏館。從洞門往南可望到嘉實亭，向北可以望到雪香雲蔚亭，景致也別具一格。

　　清代晚期，中國古典園林也滲入了西方文化的因素，尤其是西洋建築的某些形式開始在沿海一些城鎮園林中出現。其實早在乾隆年間，長春園中就已經建有西洋樓，其中包括六幢歐洲羅可可風格的建築物、若干園林小品等，不過它們是由當時來華的西洋傳教士設計並督造的，而且集中在園北一隅，以示與中國園林迥然有別。

飲食：民以食為天

在港澳台地區的郵票上，美食是一個說不盡的話題。

1999 年澳門發行了《美食與甜品 —— 點心》郵票，豐盛的點心讓人賞心悅目、食指大動。2004 年，香港發行了《香港 2004 郵票博覽會旅遊系列第三號：朵頤之樂》小型張郵票，凸顯了香港各種美食的色香味。

在這裏，「頤」是臉頰，「朵」是動的意思。「朵頤」一詞出於《易經》，指動腮幫進食。

2008 年，澳門和新加坡聯合發行了一套以「地道美食」為主題的郵票，共八枚，內容包括澳門地道飲食「揚州炒飯」、「炸子雞」、「葡式燴豬肉」、「馬介休魚」；新加坡美食「海南雞飯」、「叻沙」、「印度煎餅」、「沙爹」。

這些郵票也從一個側面說明了「民以食為天」的道理，而且大多數美食都很講究色、香、味、形的統一，有的是經過數千年的不斷摸

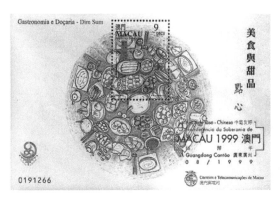

1999 年澳門發行的《美食與甜品 —— 點心》郵票小型張。

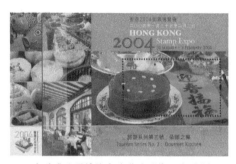

2004 年香港郵票博覽會旅遊系列第三號《朵頤之樂》小型張郵票。

2008 年澳門、新加坡聯合發行的以「地道美食」為主題的小版張。

索改進而形成的，反映了中華民族深厚的飲食文化。

從先秦開始，中國人的飲食就是以穀物為主，肉少糧多，輔以菜蔬，這就是典型的飯菜結構。其中飯是主食，而菜則是為了下飯，即助飯下嚥。這就說明，那時的主食並不可口，必須要有菜的幫助，才能吃下去。這促使中國的烹飪的首要目的是裝點飲食，使不可口的食物變得賞心悅目。

春秋時，烹調技術已達到相當高的水平，宮廷裏已能烹製「八珍」美食，同時，也出現了相對嚴格的飲食禮儀。《禮記》所載「進食之禮」，連座位怎麼排，盤碗怎麼放，吃飯時不許「反魚肉」（即不許把咬嚼過的魚肉放回到共食的食器中），不許「揚飯」（不許用手散其熱氣），不許大口喝湯，不許剔牙齒等細枝末節都作為禮儀加以規定。

孔子倡導的飲食文化，對後世影響深遠。比如他主張「食不厭精，膾不厭細」，就是要求食物原料必須選擇優質的（精食），肉要切得細細的（細膾），做飯菜應該講究選料、刀工和烹調方法，飲食

是不嫌精細的。

吃的時候，還要講究禮儀，比如《論語・鄉黨》中記載「有盛饌，必變色而作」，意思是説，在人家用豐盛的餚饌招待自己時，必須肅然起立，向主人答謝致意。再比如，孔子主張「割不正不食，席不正不坐」，意思是説，宰殺豬、羊時割肉不合常度是失禮的，食物形態被弄壞了就不吃。同時，筵席的四邊應與屋子的四邊保持相應平行，鋪放端正，如果席子擺得歪歪斜斜的，有損於飲食的形制，那就不能入席了。

由於中國文化追求實用性，烹飪中的飲食加工技術在世界上首屈一指，並有如下特徵：其一，烹飪技術發達；其二，食譜廣泛，舉凡能夠食者皆食，毫無禁忌。一般來説，中國古代的烹飪方法主要有四種：煮、烤、蒸、煎。

從陶器發明始，大約距今一萬年以上的新石器時代就有了比較標準意義上的煮。陶釜、鼎等是用來煮的主要器具；另外，還有一些烤的器具。史前的烤算子已經出土了很多，當然主要的還是用來煮的東西。

1973 年內地發行了《文化大革命期間的出土文物》郵票，其中一枚主題為「彩繪紅陶鼎」，畫面上的這件紅陶鼎高 29.1 厘米，口徑 29.8 厘米。此器出土於山東鄒縣城南野店村原始社會晚期遺址，屬於中期大汶口時期的煮器。

原始社會晚期，手工業和農業逐漸分離

內地發行的《文化大革命期間的出土文物》郵票中的彩繪紅陶鼎。

成為獨立的生產部門，這時的製陶業從製作、燒造技術到經營管理都發生了深刻變化。陶製的三足鼎、斝、爵，袋狀足的盉、鬲，圓足的豆等都已成為普遍使用的炊器、食器。

古代最著名的烹飪之器當數鼎。它相當於現在的鍋，用以燉煮和盛放魚肉。許慎在《說文解字》裏說：「鼎，三足兩耳，和五味之寶器也。」有三足圓鼎，也有四足方鼎。最早的鼎是黏土燒製的陶鼎，後來又有了用青銅鑄造的銅鼎。

1982 年內地發行了《西周青銅器——牛首夔龍紋鼎》郵票，鼎口下一周紋飾是由兩條夔龍紋相向組成的饕餮紋。夔為傳說中近似龍的動物，多為一足一角，口張開，尾上捲。夔紋流行於商和西周早期。而饕餮為古代傳說中一種貪食的猛獸，這種象徵意義，也從一個側面反映了其作為炊器的用途。

《西周青銅器——牛首夔龍紋鼎》郵票。

燒烤實際是比煮更古老的一種方法。在沒有釜、灶的時候，人們就是把東西直接放在火上燒烤，這種方法雖然原始，但是燒出的味道確實不錯。烤的證據，就是在新石器時代出現的一些陶做的烤箅，它做成齒狀，可於其上放食物。

蒸的基本器具是甑。甑發明於北方黃河流域的仰韶文化和南方的崧澤文化時期，應該說都有五千年以上的歷史了。特別是在南方的新石器文化裏，出現了甑和下面的釜連

為一體的器具，考古學上叫做甗。它下面盛水，中間有一個箄子，水燒好了以後，通過蒸汽把上面的食物蒸熟。這是非常偉大的發明。

接着，再說和蒸相關的汽鍋。它也是利用蒸汽來加熱食物，有人認為是產自雲南的。這種汽鍋就是一個陶器，中間有一個穿孔，通過從下面往上躥的汽把食物蒸熟。

從現在考古發現的證據來看，汽鍋在商代就有了，在殷墟婦好墓中，就出土了青銅做的汽鍋，它中間有一個汽柱；在漢唐兩代的遺址中，也出土了一些汽鍋，有陶的、瓷的，依據的都是這種原理。

2005 年，台灣發行了《台北 2005 第 18 屆亞洲國際郵展》郵票小全張第七號「美食台灣」，將台灣豐富多樣且具代表性的美食，從傳統米食、麵食以至筵席裏的佳餚都納入郵票主題，以傳統的「粿」和「佛跳牆」作為郵票主圖，代表不同的飲食喜好。

設計上，採用傳統的蒸籠與抽屜結合，將美食餐點一道一道呈現，蒸籠上蓋隱約透出的熱氣，則挑動人們大快朵頤的食慾。

煎的烹飪方法，在鄭州附近的仰韶文化裏就能找到證據，那出土了許多件用來煎的器物，有的叫做鏊，有的叫做鐥，都是烙餅用的。這是個非常重要的發現，因為我們過去認為餅食、麵食起源是比較晚的，這個發現則說明至少已

台灣地區發行的《台北 2005 第 18 屆亞洲國際郵展》郵票小全張第七號「美食台灣」。

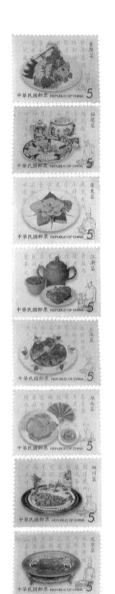

經有五千年左右的歷史了。

幾千年來，最能體現中國烹飪特色的同時也使古人享受最多的，就是用炒法和蒸法做出來的食品。不過，由於氣候、地理、生活習俗的不同，在幅員廣大的中國各地出現了各種風味不同的飲食文化。

漢唐時期，一批有影響的烹飪流派開始形成，主要包括人們常說的中國「八大菜系」：魯、川、粵、閩、蘇、浙、湘、徽。有人把「八大菜系」用擬人化的手法描繪為：蘇、浙菜好比清秀素麗的江南美女；魯、皖菜猶如古拙樸實的北方健漢；粵、閩菜宛如風流典雅的公子；川、湘菜就像內涵豐富充實、才藝滿身的名士。

1999 年，台灣發行了《中華美食》郵票一組八枚，介紹了八種至今仍然在各地享有盛譽的菜系：

（1）台灣菜，郵票圖案以「牡丹龍蝦」為主題。台菜承襲閩菜，湯湯水水是其特色。受荷蘭等西方國家及日本的影響，接受生食，清燙食物；

（2）福建菜，郵票圖案以「佛跳牆」為主題。福建海產豐沛，蒸製海產出類拔萃，口味以輕淡酸甜為主，對清湯的調製，被視為閩菜的精髓；

（3）廣東菜，郵票圖案以「廣式花拼」為主

題。廣東地居國際通商要道，廣泛吸取各地幫菜精華，味型清、鮮、滑、香、甜、爽、嫩；

（4）江浙菜，郵票圖案以「東坡肉」為主題，其菜重原湯原汁，燉、悶、蒸、炒、燒皆講求火候，淡而不薄，酥爛脫骨不失其形，滑嫩爽脆不失其味；

（5）上海菜，是最具國際化的菜系，郵票圖案以「紅燒下巴」為主題。蒸調的菜餚以當地風味為主，濃油赤醬、鹵汁醇厚和色澤紅亮為特色；

（6）湖南菜，郵票圖案以「富貴雞」為主題。味型酸、辣、濃，芡大油重，講究入味，尤其擅長煙熏臘肉，地方色彩濃厚；

（7）四川菜，郵票圖案以深受重味人士喜愛的「鯉躍龍門」為主題。川菜的取料，蔬菜多於魚鮮，調味別具，有麻辣、椒麻、紅油、怪味、宮保、複合等獨特味道；

（8）北京菜，郵票圖案以「北京烤鴨」為主題。北京曾是金、元、明、清等朝都城，人文薈萃，奇珍美味匯聚。菜餚宏麗精雅、雍容華貴，講究色、形、味及營養。

2002 年，澳門發行了《美食與甜品——街邊小食》郵票，以「魚蛋」、「牛肉乾」等為主題圖案，小型張則以「杏仁餅」為主圖。它們和 2006 年澳門發行的郵票上的三種普通的食品——白粥油炸鬼、豆腐花、豬腸粉一樣，都反映了粵菜的典型特點。

漢代的畫像石中，有大量圖畫是反映古代的烹飪活動的，生動而直觀。其中一幅畫的是人們在房子裏烹飪，有街道，有買食物的人，甚至可以看到叫賣的人。在畫像石上，還有一些釀造的場面，比如釀

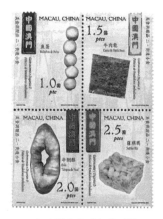

2001 年澳門地區發行的《美食與甜品二 —— 街邊小食》郵票。

酒。有的研究者甚至認為畫面上可能存在做豆腐的場面。

除了畫像石以外，還有一些雕塑表現的也是廚師的形象，在漢代墓葬裏就發現了廚師俑。在長江三峽發掘的三國時的墓葬裏，也發現了一些這樣的廚俑，他們的打扮、他們的動作、他們做了些什麼，都表現得非常具體。

在宋代，廚娘的地位應該說是比較高的了。據史料記載，技術高的廚娘，連一些不得勢的太守都請不起。

南宋羅大經的《鶴林玉露》記載了這樣一個故事。

有一個官宦人家在東京開封買了一個婢女。婢女自稱曾是蔡太師府中包子廚房的人。有一天，主人讓她做包子，她說不會做。主人問她：「你是蔡太師包子廚房的人，怎麼不會做包子呢？」

她回答說：「我只不過是在包子廚房裏縷葱絲的。」

婢女的話，既道出了身居高官的蔡京在飲食上如何精緻與奢靡，也反映了當時廚娘的地位以及分工之細緻。

元代時，廚師已經有了比較標準的裝束了，有圍裙，也有特別的廚師帽子，高高的，類似現在廚師戴的那種帽子。這說明廚師作為一個行業，很早就有了。

馬王堆漢墓出土的一套竹簡上，記載了當時的一些放進墓葬裏頭的食物的名稱，這些名稱非常廣泛，包括肉食、飲料、主食、點心，

還有果品、糧食、酒類等。從肉食製品來講，裏頭包含的羹（即放有肉的肉湯類食品）就有二十四種，原料有牛、羊、豬、狗、雞、魚等；另外，還有烤肉、涮料、火腿、醃肉等，都記得非常詳細。更令人驚奇的是，這些竹簡上記載的調味品就有十九種之多。

一些各具風味的傳統食品，在古代也早已出現。以餃子為例，中國古代有「牢丸」、「扁食」、「餃餌」、「粉角」等等名稱。唐代稱餃子為「湯中牢丸」，元代稱為「時羅角兒」，明末稱為「粉角」，清朝時則又恢復了「扁食」的稱呼。

自隋唐以後，北方人就形成了一種習俗，逢年過節或者迎親待友，要包頓餃子吃。特別是除夕晚上吃餃子，更是少不了的節目。

現有的考古資料表明，餃子早在春秋時候就已經出現了。山東的春秋時代的墓葬裏，在一個銅器裏發現了幾個餃子。剛出土的時候揭開蓋子一看，形狀還比較清楚。在一些雕塑上面也有表現餃子的圖像。

火鍋現在在很多地區都很流行，北方的涮羊肉，也可以說是火鍋。實際上，火鍋早在西周的時候就已經出現了，三國時曹丕代漢稱帝，已經有銅製的火鍋出現，但當時並不流行。

到了南北朝時期，人們使用火鍋煮食逐漸多起來。最初流行於寒冷的北方地區，人們用來涮豬、牛、羊、雞、魚等各種肉食，後來隨着經濟文化日益發達，烹調技術進一步發展，各式火鍋相繼登場。唐代時，白居易的《問劉十九》詩惟妙惟肖地描述了當時食火鍋的情景：「綠蟻新醅酒，紅泥小火爐。晚來天欲雪，能飲一杯無？」

北宋時，汴京開封的酒館，冬天已有火鍋應市。到了清朝，火鍋

涮肉成為宮廷的冬令佳餚。

而興於清代的「滿漢全席」，更是集滿族與漢族菜點之精華的巨型宴席，取材廣泛，用料精細，山珍海味無所不包。烹飪技藝精湛，一方面突出滿族菜點特殊風味，燒烤、火鍋、涮鍋幾乎是不可缺少的菜點；同時又展示了漢族烹調的特色，扒、炸、炒、溜、燒等兼備。上菜一般起碼一百零八種，分三天吃完。

澳門於 1996 年發行了《中國傳統茶樓》郵票，以「田」字形四方連印，四枚郵票構成一幅茶樓內景畫面；小型張圖案上有蒸籠、點心、盤、碗、碟、焗盅、蓋碗、湯匙、佐料小碟、水果、鳥籠，右邊還有個「山水名茶」小牌匾，襯圖是一座三層樓高的「酒樓客棧」，有意思的是，上面還有一副「包辦滿漢筵席」的廣告牌。

澳門地區發行的《中國傳統茶樓》小型張郵票。

從古人的飲食方式來看，漢唐時期是逐漸發生變化的時期。

東漢以後，胡牀從西域傳入中原地區，它作為一種坐具，漸被普及。由於坐胡牀必須兩腳垂地，這就改變了漢族傳統跪坐的姿式。桌椅出現以後，人們圍坐一桌進餐也就是自然之事了，這對中原人席地跪坐的傳統進食方式產生了根本性的衝擊。

敦煌的唐代壁畫中，發現了四足直立的桌子，壁畫形象地刻畫了人們在桌上切割食物。這些新出現的傢具到五代時日趨定型，在《韓熙載夜宴圖》中，可以看到各種桌、椅、屏風和大牀等室內陳設，圖中人物完全擺脱了席地而食的舊俗。

中國古代飲食文化中，餐具是比較有特點的。從世界範圍來看，人類的進食方式可以劃分為三大類：一類是用叉子叉食的，主要分佈在歐洲和北美洲；一類是手抓進食的，主要生活在非洲、中東、印度尼西亞和印度次大陸的許多地區；第三類就是用筷子來吃飯的，主要在東亞大部。

中國人主要是用筷子吃飯的，這個傳統非常古老。

筷子的原始形態應是竹枝和樹枝。人們偶然發現它有夾取食物的功能，於是加以改造和利用，終於成為我們傳統的餐具。剛用筷子的時候，它的質料和形式都很樸素，但發展到後來，其實用價值逐漸被觀賞價值所取代，因此有了形形色色豪華型筷子，銅的、金銀的，甚至還有玉的。

從文獻記載來看，筷子最早應該是在商代發明的，但是考古提供的一些證據不但證明商代就有了筷子，而且證明時間還可以往前提，因為在殷墟的一座大墓裏頭出土了銅製的筷子頭，它只是一個套頭，

上面要接上木桿，才能做成一隻完整的筷子。

到了周朝，《周禮》上記着：「子能食食，教以右手。」就是說孩子到能吃飯的時候，你一定教他用右手拿筷子吃飯。

在《韓熙載夜宴圖》裏頭，餐桌上面，也放有筷子，而且是一個人一雙，畫得很明確。在其他一些材料上也能看到筷子的圖像，這表明古代中國人早已把筷子作為必備的餐具了。

可以說，筷子即是古人生活中不可或缺的飲食器具，也是中國飲食文化的一大象徵。

小知識

客郵郵票

「客郵」，又稱外國在華郵票，是指 19 世紀後半期，英、美、法、德、俄、日等幾個帝國主義國家，侵犯中國主權，在中國開辦郵政機構所發行的郵票。例如，日本在 1876 年 4 月 15 日，首先在上海設置郵政局，它發售的郵票，在原日本郵票的下部，分別用紅黑兩色加印隸書「支那」兩字。

「客郵」一詞始見於 1907 年清海關郵政總署編寫的《大清郵政光緒三十二年事務情形總論》。1921 年，北洋政府外交部正式照會美、英、法、日四國，要求撤銷在華客郵（指外國在華郵政）。同年的華盛頓會議上，中國代表再次提出撤銷「客郵」提案，1922 年 2 月終於通過。但直到中國人民共和國成立後的 1955 年，由印度政府交還英國在西藏所設郵局，客郵在華的非法活動才正式宣告結束。

香港地區發行的《國際美食在香江》郵票。

到了近代，隨着中西方文化的交流，中國菜更成為國際流行菜色之一。香港於 1990 年發行了一套《國際美食在香江》的郵票 6 枚，描繪在香港廣受歡迎的菜色：中式菜、印式菜、泰式菜、日式菜、法式菜等。

服飾：霓裳羽衣

中國號稱「衣履冠帶之邦」，服飾作為傳統文化的重要載體，經過五千年的積累，形成了兼容並包、異彩紛呈而又獨具東方韻味的服飾文化體系。

中國的衣冠服飾歷史可追溯至三皇五帝時代，大約在夏商時期服飾制度初見端倪。在目前考古發現的實物中，殷商時期已有了絲織物，如帶有雷紋的絹等。商代，由麻織物進而發展至養蠶取絲造衣，使服飾的原料進一步豐富起來。

手工業和紡織工業的不斷進步使服飾愈加多樣，始於商代的上衣下裳是中國服裝的基本形式，之後帽、冠、髮式、鞋子也隨之產生。

先秦時期服飾的整體特徵是以「禮教」為中心的，並反映了人們樸素的宇宙觀和道德觀。在當時，天地間各種自然現象得不到解釋時，人們就認為是某種力量主宰著一切，於是產生了對天地祖先的

中國古人視服飾為禮儀的重要組成，不同的階層衣着裝扮不同。唐朝貴婦的裝扮以雍容華貴著稱。

殷商男性的高冠貴冑和貴婦的薑尾鬵純衣。

（本節所選郵票均為中國台灣地區發行的《中華傳統服飾郵票大全》套票）

168

崇拜。

對天地的崇拜觀念反映在服飾上，就形成了上玄下黃的服制：以上衣象徵天，天未明時是玄（黑）色；下裳象徵地，地是黃色。同時，古人祭祀天地、祖先的祭服，比日常服飾更加考究。

戰國貴婦縄帶繞襟衣。

商周時期，服飾形式主要採用上衣下裳制，衣用正色，即青、赤、黃、白、黑等五種原色；裳用間色，即以正色相調配而成的混合色。服裝以小袖為多，衣長通常在膝蓋部位，腰間則用條帶繫束。

據出土殷商文物玉雕、俑等顯示，當時男性貴族有高冠，上衣下裳，縄邊，束帶，垂載，這種裝束在宋、明時期的高階禮服中仍然能夠看到其影響。

此外，「薑尾㠯純衣」是殷商貴婦的標準形象：盤髻在頂，型形如「薑（蠍）尾」，並飾以珠玉；衣服則為繡花縄邊，稱為「㠯純」，束帶，穿翹尖鞋。

春秋戰國時期，出現了一種名為「深衣」的新型連體服飾。

深衣的剪裁很獨特，衣與衫連在一起，長度大致在足踝間。製作時上下分裁，中間有縫連接，下裳必裁十二幅，以應十二個月，符合古人對天時的崇敬，如同冕服的天玄地黃十二章（皇帝冕服，上玄衣，下繡衫，共有飾品十二章）。深衣的用料多為麻布，領、袖、襟等部位鑲彩色邊，作為裝飾。

深衣的用途十分廣泛，不僅用作常服、禮服，且用作祭服，在當

戰國的華服王侯。

時非常流行，不分男女尊卑都可以穿。《禮記》上說：「既可以為文，可以為武；既可以擯相，又可以治軍旅。」所以是一種非常實用的服飾，倍受人們喜愛。

根據長沙楚墓出土的文物顯示，當時楚國一帶貴婦所穿的傳統服飾之一為「綑帶繞襟衣」：方領、右衽；繞襟、束帶、綑邊，有雲文飾。

在鞋履方面，先秦時期主要有履、舄、鞋、靴等形制，其中以舄最為高貴。周代君王之舄有白、黑、赤三種顏色，分別在不同場合穿着。鞋是一種高幫的便履，以皮革製成。

戰國時，當政王侯們的標準像之一是形貌瑰偉，高髻，上衣下裳，繡花綑邊，繡文華麗，束帶。而到了戰國後期，胡服在北方地區的誕生打破了服飾的舊樣式。胡服的短衣、長褲和革靴設計，便於騎射，便於活動，被漢人逐漸接納。

秦朝國祚甚短，卻創立了各種對後世影響很大的制度，這其中也包括衣冠服制。

秦始皇深受陰陽五行學說影響，將陰陽五行思想滲進服色思想中。他相信秦克周是水克火，故秦屬水德，色尚黑，衣飾也以黑色為時尚顏色了。

對於男服，秦始皇規定大禮服是上衣下裳同為黑色祭服，並規定衣色以黑為最上，又規定三品以上的官員着寬袍大袖的綠袍，一般平

民白袍。百姓、勞動者或束髮髻，或戴小帽、巾子，身穿交領長衫，窄袖。至於女服，以華麗為上。

當時袍服是一種有絮棉的夾層內衣，穿着時在袍服的外面要罩一件外衣。男子多以袍服為貴，袍服的樣式以大袖收口為多，一般都有花邊。

這種穿着習慣到漢代產生了變化，很多婦女時興把袍服當外衣穿，令袍服逐步演變為外衣，成為一種十分流行的服飾。上至帝王，下至百官，不分級別、不論男女，皆着袍服，也可作為朝服，取代了深衣，成為最時尚的服飾。

漢代經濟穩定，衣冠服制也日趨華麗，西漢冠服制度大都承襲秦制，直至東漢明帝永平二年，才形成完備的規定。官員職別等級主要是通過冠帽及佩綬來體現的，不同的官職有不同的冠帽，冠制複雜，有十六種之多。

漢朝的衣服主要有袍、直身的單衣——襜褕、短衣——襦和裙。漢代織繡工業很發達，有錢人家可以穿綾羅綢緞做的衣服，一般人家穿的是短衣長褲，貧窮人家穿的是短褐，即粗布做的短衣。漢朝的婦女穿着有衣裙兩件式，也有長袍，裙子的樣式也多了，最有名的是「留仙裙」。

從後漢皇后的服飾可發現當時服制較簡的特點。皇后有兩種主要服飾，一種是祭服，另一種是親蠶和朝會兼用的親蠶服或稱

後漢皇后親蠶服、朝服。

魏晉的簪筆廷臣和北朝的垂
筆官宦。

朝服。

親蠶服的造型是方領右衽、上衣下裳，衣和裳都沒有文飾，分裁而又合縫為一。同時，束帶、佩玉，盤髻並插有「步搖」。「步搖」是在髮笄的底部加飾垂珠，抬步行走時，垂珠搖動生姿，因此得名。

漢代的鞋履也有嚴格的制度：凡祭服穿舄、朝服穿率、出門穿屨。婦女出嫁，應穿木屐，還需在屐上畫上彩畫，繫上五彩的帶子。

魏晉南北朝時期，皇帝左右的大臣都隨附「簪筆」，筆或與笏一同放在紫囊中，入朝時隨身攜帶，稱為簪筆廷臣。到晉代，三台、五省的二品文官都照例簪有「白筆」，簪筆成為高階廷臣身分的表徵。

北魏，簪筆在服制上還演變成了「垂筆」的奇特形狀——在冠上有線狀物自後向前曲下垂穗。

當時，因為政治和經濟動盪，士大夫階層以老莊、佛道思想為時尚，追求「對酒當歌」的生活方式。它反映在人們的衣冠服飾上，就是寬衣博帶成為流行。男子們好衣服披肩，敞胸露臂，輕鬆、自然、隨意。

這一不羈的特點也反映在當時婦女的服飾中，長裙拖地，大袖

翩翩，飾帶層層疊疊。比如當時貴婦所着的「蜚襳垂髾衣」，形制為外加短罩裙，裙內施以多條長形上闊下尖等邊三角形旗狀彩織飾物，鱗次櫛比，飄垂罩裙之下。又在兩側偏後各施一條長長的飄帶。兩者相映，飄飛隨之，至若起步因風，更有御鶴振羽、翻浪飛雲之貌。由於長期戰亂，南北方都出現了多民族雜居的生活狀態，南方漢人也穿着北方民族服飾作為平時的休閒服或禮服。

魏晉貴婦蜚襳垂髾衣。

這一時期的百姓服飾十分豐富，繪畫中的採桑、屯墾、狩獵、畜牧宴飲等場景，留下了大量平民百姓的服飾形態，如女子的裙裳、農民的袍服、獵人的巾帽、牧者的綁腿等。

隋唐時，政治、經濟、文化高度發展，絲織和漂染技術大為提高，為服飾文化的發展提供了基礎。

隋朝恢復秦漢時期的服飾制度，以較樸素的袍衫和胡服為主。自隋煬帝起，服飾日趨華麗。隋朝皇帝的冕服用黃袍及衫，上繡日月、星辰等紋飾，表示「肩挑日月，背負星辰」的意思，成為後世帝王冕服的基本形式。

唐承隋制，高祖李淵以赭黃袍巾代作常服，以後因天子用赤黃袍衫，逐漸禁止臣民服赤黃之色，並以品級定袍衫的顏色，即所謂「品色服」。

當時正七品以上文官所着的朝服為漆紗籠冠曲領具服，很有時代特色。「具服」是「朝服」的另名，表示韍、佩、綬等附飾皆一一具

備的意思。「籠冠」是冠上之冠,「曲領」是附於朝服內襯的單衣領襟的前部。

當時的女子修飾容顏,流行有闊眉、八字眉等眉形,額眉間還用金箔片等材料剪成小花貼在面部,稱為「花鈿」。

花冠披帛紗衫是唐代貴婦的禮服,多坦胸、低領、大袖。「花冠」是當時流行的絹製簪花,「披帛」則是任選狹長彩絲織物,披在肩上作為裝飾。輕紗一襲,有飄然臨風之感。同時又有襦裙、半臂等。

隋唐時官員所着的漆紗籠冠曲領具服——朝服。

五代十國時的服飾基本沿襲唐代,但也有自己的特色。畫家唐寅所繪的《王蜀宮妓圖》反映了五代前蜀後宮中的服飾。畫面四個歌舞宮女正在整妝待君王召喚侍奉。她們頭戴金蓮花冠,身着雲霞彩飾的道衣,端莊中藏嬌媚。

宋朝經濟文化穩步發展,都市商業經濟發達,但因為理學思想影響人們的生活,服飾不過分追求華麗,自然、樸素是主要特徵。

唐寅繪《王蜀宮妓圖》軸。

當時的衣冠服飾大多沿襲唐代,官服多為大袖衫,頭戴直角冠帽,採用不同顏色的服裝來區別官員級別。

襆頭盤領衫袍是唐宋時的一種常見服飾。「襆頭」起源於北周武帝時,是用一般巾幘改造而成,君臣尊卑通用,區別是文官展腳,武官

交腳，此後歷代仿行。「盤領」衣是第一紐扣在右肩位置，右襟直線下降到底，或者在膝部加一個「襴」。

貴族婦女的時髦禮服則是大袖衫。另外，宋代婦女的常裝是一種稱為「背子」(也寫作「褙子」) 的外衣，上至后妃，下至百姓都可以穿着，特點是對襟、直領、兩腋開衩，衣長過膝。

當時很有特點的一種女子服飾半袖衫裙佩紛源於唐代宮廷女官常服，為上衣下裙，外加袖長只到肘彎的短外衣，因此稱為「半袖」。到宋代，這種服飾仍然流行，還可以在肩上加「披帛」，腰間繫末端雙垂的帶，中間飾以「玉器」，更見高貴輕盈。

遼、金、蒙古等是與宋並存的少數民族政權，它們的服飾均帶有本民族的特徵。

契丹著名畫家胡瓌所作的長卷《卓歇圖》描繪了契丹君臣出行狩獵、歸來宿營的一系列場景。從中，我們可以較為完整地看到契丹人的髮型和服飾。

元朝並沒有完整的冠服制度。蒙古人入主中原後仍保持其生活習俗，但受漢族服飾文化的影響，服飾日趨華麗，以長袍為主。官員和士庶的日常服裝多為窄袖長袍。如元代皇室儀

唐宋時的襆頭盤領衫袍。

宋宮女半袖衫裙佩。

元貴婦罟罟冠曳裾袍。

仗衛士所着的瓦楞帽辮線襖，上下連身，下擺寬大而有密襉，腰際橫綴「辮線」，便於騎射馳騁。

另外，在大宴活動中，天子百官要穿統一顏色的服裝，稱為「質孫服」。據記載，天子的質孫服款式繁多，冬服有十一種，夏服有十五種。

這個時期的漢族婦女以襦裙為主，也穿長袍，貴婦流行一種「罟罟冠曳裾袍」，後裾特長，掃地而行。而高高的冠帽，則是源於古代蒙古的習俗。由於蒙古民族的風俗影響，男子流行留辮髮和髡髮，即先用刀剃開兩道直線，腦後頭髮全部剃去，左右兩側留出辮髮或隨意散落披肩。

明太祖朱元璋稱帝後，整頓和恢復傳統的漢族禮儀，制定了以周漢、唐宋為準則的新服飾制度，服飾面貌儀態端莊，氣度宏美，成為中國近世服飾藝術的典範。

當時的男子服裝以袍衫為主，一般都為右衽，恢復了漢族的習俗。文武官員一律穿盤領、袖寬三尺的袍衫，頭戴烏紗帽，身穿圓領衫。在重要禮儀場合，不論職位高低，都戴樑冠，穿赤羅衣裳，以冠上樑數及所佩綬帶分別等差。

他們以「補服」為常服，顏色、質地、式樣、花紋圖案以及尺寸因級別而異，戴烏紗帽或襆頭。所謂「補服」，是指在袍衫前胸和後背綴以一塊方形刺繡圖案裝飾，表示

明代官員所着烏紗帽仙鶴補，為一品文官之服。

明婦女着褙子衫裙。

職別和官階的標誌，圖案是文官用禽、武官用獸，稱為「補子」。如明代一品文官，標準裝束為烏紗帽、仙鶴補。

另外，明代的讀書人一般都穿藍色或黑色袍子，四周鑲有寬邊，也有穿淺色衫子的，衣長一般到腳面，袖子比較寬肥，袖長也一律過手。他們流行戴一種寓意「政治安定」的「四方平定巾」，以黑紗羅製成，可以摺疊，展開時四角呈方形，風格清雅。

明代婦女則主要穿着衫、襖、霞披、裙子等。唐代宮廷女官衫裙的風習，到明代成為一種常態。婦女往往穿長只及膝的風衣，其造形與宋代的褙子相仿，兩側從掖下起不縫合，多罩在其他衣服外面穿着。褙子衫裙，風格也頗為清新。裙子的顏色，開始流行淺淡的色彩，以素白居多，上面的紋飾並不明顯，即使施繡也只是在裙擺處繡以花邊，作為壓腳。裙幅開始採用六幅，遵循「裙拖六幅湘江水」的古訓，後來採用八幅，腰間細褶數十，行動輒如水紋。

清朝是由滿族建立的政權，長期遊牧生活和征戰狀態造成服飾文化的緊身、簡潔、便於騎射的特點，這與漢族的傳統差異較大。但入關以後，在繼承漢族服飾文化的基礎上，發展出歷代最為龐雜和繁縟的服飾系統，對近世的中國服飾影響較大。

清代補服從形式到內容都直接承襲明朝官服，皇室成員用圓形補子，紋樣為五爪金龍或四爪蟒，各級官員用方形補子，圖案紋樣與明代大同小異。當時官員的主要裝束為冬朝冠蟒袍和朝祭時所着的夏

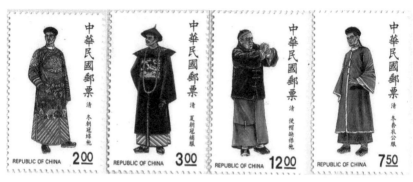

清代官員着冬朝冠蟒袍、夏朝冠補服、便帽缺襟袍、冬套衣公服。

朝冠補服，補服的特點是：圓領，對襟，平袖，袖與肘齊，衣長至膝下。門襟有五顆紐扣，是一種寬鬆肥大的石青色外衣，當時也稱之為「外套」。

除此之外，官員在平時還常穿冬套衣公服或便帽缺襟袍。平民男子一般的裝束是長袍或長衫配馬褂、馬甲，腰束長腰帶。馬褂長至肚臍，左右側縫和後中縫開衩，袖口平直，無馬蹄袖端，有的袖長過手，有的袖長僅至手腕，開襟形式有對襟、大襟、琵琶襟等。

清朝滿族貴婦身穿旗裝。

清初，婦女仍着明代服飾，依舊盤髻在頂，身服華麗端莊的過膝長衫及長裙。隨着時間推移，旗裝和女式馬褂也流行起來。

旗裝原來是滿族人的服飾，款式寬大，腰身為筒式，後來逐漸變得窄小合身。比較標準的裝束是袍上加缺襟「馬甲」，頭飾「大拉翅」，內橫「匾方」，加飾「流蘇」，足登「花盆鞋」。而女式馬褂的款式有挽袖、舒袖兩類。衣身長

郵票雛形

　　郵票的雛形最早出現於 17 世紀中葉。1653 年，法國國王路易十四把在巴黎地區開辦郵政的物權賜給維拉葉。維拉葉在巴黎設立了「小郵局」，還在街道設立了郵政信箱，每天收取、投遞信件。維拉葉採用一種名為郵資付訖證的標籤，出信給用戶。寄信人把郵資付訖證套在或貼在信封上，寫上寄信日期，把信件放入信箱。郵局收取信件以後便把郵資付訖證撕毀，然後把信件投送給收信人。這種郵資付訖證的標籤，可說是郵票的前身。這種標籤隨用隨撕，沒有留傳下來。

短肥瘦的流行變化，與男式馬褂差不多，不過女式馬褂全身施紋彩，並用花邊鑲飾。

　　民國建立後，都市婦女漸多着滿式袍服──「旗袍」。此外，窄腰圓裾短襖配以筒狀長裙，也是相當流行的套裝。

　　五千年的中國傳統服飾文化，是古代文化極其重要的組成部分。無論是秦漢袍服的儒雅，魏晉衫子的飄逸，還是盛唐服飾的華美，宋代褙子的樸素，明代補服的莊重，都直接或

民初都市婦女着窄腰圓裾短襖配以筒狀長裙。

間接地反映了各個時代的政治變革、經濟發展和風俗變遷，它標示不同歷史階段的文化狀態和精神面貌，值得後人細細品味。

圍棋：方寸天地征戰烈

圍棋在古代稱作對弈，又叫手談，相傳已有四千多年歷史。它與書、畫、琴並稱中國古代四大藝術，深受文人的喜愛。

古人創造圍棋，無論是棋盤還是棋子，均蘊含着對世界無窮奧祕的理解。圍棋棋子為圓，棋盤為方，方象徵靜止的大地，圓象徵運動的天穹，符合天圓地方、天動地靜之說。棋盤四角喻東西南北四方。棋盤一分為四，象徵一年四季；棋盤的總路數為三百六十一，合於一年三百六十周天之約數。棋子分黑白，分別象徵日、月，表示陰、陽二氣。棋盤上的九個星點叫做「勢眼」，以每個「星」為中心，把棋盤劃為九個區域，與古人把中國分為九州相對應。另外，圍棋規定棋子一動即不許反悔，即「落子不回」，象徵時間一去不再復返。黑白陰陽對應時不能混入它物，「觀棋不語」由此產生。

相傳，上古時期堯建都平陽，農耕生產和人民生活繁榮興旺，唯獨他的兒子丹朱雖長大成人，卻遊手好閒。堯於是將自己在征戰過程中的心得，用石子表示前進後退來傳授講解給丹朱。西晉張華《博物

1986 年內地發行的《中國古代體育》郵票中，第二枚的主體圖案是弈棋圖。

志》中有「堯造圍棋，以教子丹朱」的記載。

不過，史書中也有「舜以子商均愚，故作圍棋以教之」的説法。

堯和舜是傳説人物，造圍棋之説不可信，但它反映了圍棋起源之早。

春秋戰國時期，圍棋已為常見的文娛活動，孔子在《論語》中曾講過「不有博弈者乎」的話。

《左傳·襄公二十五年》曾記載了這樣一件事，衛國的國君獻公被國大夫寧殖等人驅逐出國。後來，寧殖的兒子又答應把衛獻公迎回來。文子批評道：「寧氏要有災禍了，弈者舉棋不定，不勝其耦，而況置君而弗定乎？」把政治上的優柔寡斷比做「舉棋不定」，説明圍棋活動在當時社會上已經成為習見的事物。

戰國時，還出現了一位下棋的高手弈秋，孟軻稱讚他是「通國之善弈者也」。「通國善弈」説明，弈秋的成名是經過了大範圍比試之後所推選出來的，也説明了圍棋已經流行。

弈秋不但是第一個史上有記載的圍棋專業棋手，也是史上第一個有記載的從事圍棋教育的名人。圍棋界也如孔子有七十二門徒、墨家有學術團體一般，有着自己獨立的圈子，後人將弈秋推為圍棋「鼻祖」。

秦統一六國以後，有關圍棋的活動鮮有記載，但根據前後歷史記載推斷，當時圍棋在民間仍流行。西漢初年，《西京雜記》卷三記述「杜陵杜夫子善弈棋，為天下第一人」，但這類記載寥如星辰，表明當時圍棋的發展仍比較緩慢。

到東漢初年，社會上還是「博行於世而弈獨絕」的狀況。直至

東漢中晚期，圍棋活動才又漸盛行。1952 年，考古工作者於河北望都一號東漢墓中發現了一件石質圍棋盤，此棋局呈正方形，盤下有四足，局面縱橫各十七道，為漢魏時期圍棋盤的形制提供了形象的實物數據。

東漢班固、馬融等人撰寫有《弈旨》、《圍棋賦》等，系統地探討和論述了圍棋藝術的精髓。馬融在《圍棋賦》中將圍棋視為小戰場，把下圍棋當作用兵作戰，「三尺之局兮，為戰鬥場；陳聚士卒兮，兩敵相當」。

與漢魏間幾百年頻繁的戰爭相聯繫，圍棋之戰也成為培養軍人才能的重要工具。當時許多著名軍事家，像三國時的曹操、孫策、陸遜等都是疆場和棋枰大小兩個戰場上的佼佼者。東吳更是下棋成風，出現了許多有關圍棋的著作。

漢魏之際，文人學士中弈風漸盛，如馮翊、岐道、王九真、郭勃等，都是當時名手。「建安七子」之一的王粲，也是一個圍棋專家，對圍棋之盤式、着法等了然於胸，能將觀過的「局壞」之棋，重新擺出而不錯一子。

中國圍棋之制在歷史上曾發生過兩次重要變化，主要是在於局道的增多。魏晉前後是第一次重要變化的發生時期。

1993 年，內地發行《圍棋》郵票一套，其中的第一枚圖案「古人對弈圖」取材於古代壁畫。細心的讀者會發現此圖中棋盤為橫十三道、豎十九道，或者認為與實情相悖。

但事實上，這種畫法並沒有錯。因為在圍棋發展過程中，棋盤的定制也各有不同。1977 年在內蒙古遼代古墓中出土的棋盤，縱橫各

十三道。1971 年發掘湖南湘陰唐墓，棋盤為十五道。1952 年河北望都漢墓中找到的石製棋盤為十七道等等。

魏邯鄲淳的《藝經》上說，魏晉及其以前的「棋局縱橫十七道，合二百八十九道，白、黑棋子各一百五十枚」。這與前面所介紹的河北望都發現的東漢圍棋局的局制完全相同。直到今天，錫金、尼泊爾和西藏地區，仍流行着十七道的圍棋盤。

但是，在甘肅敦煌莫高窟石室發現的南北朝時期的《棋經》卻載明當時的圍棋棋局是「三百六十一道，仿周天之度數」。表明這時已流行十九道的圍棋，初步具備現行圍棋定制。

晉代棋風極盛，無論士農工商、大人小孩，都能來上一手，連晉武帝司馬炎都是一個棋迷。這與兩晉南北朝的文人尚清談、樂遊宴是相關的。

南北朝時期，上層統治者皆雅好弈棋，北魏太武帝耽迷下棋，連奏章都顧不上去看。用圍棋賭博之事也層出不窮，如謝安與謝玄曾弈棋賭別墅，宋文帝曾與「三品」棋手羊玄保弈棋賭郡太守之職。

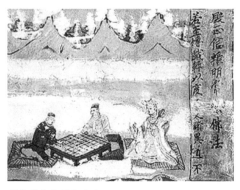

描繪博弈情景的古畫。

　　梁武帝不僅喜歡下棋，而且喜歡研究棋理，著有《棋品》五卷。為品評棋藝高低，他還曾命柳惲品定天下棋手等級，柳倣法曹魏以來的「九品中正制」，將有一定水平的棋手分為九個等級，最高為一品，最低為九品，並評出入品棋手二百七十八人。現在日本圍棋分為「九段」即源於此。

　　上述這些發展促進了圍棋技藝的提高，為後來圍棋的進一步發展和向國外的傳播奠定了基礎。

　　唐宋時期，圍棋發生了第二次重大變化，下棋規則、戰術、戰略同今天已經大致相同。棋藝和弈理都發展到新的階段，通用術語已經有三十餘字，如「立、行、飛、尖、粘、乾……」等，各字之下，並有比較系統的註語。

　　這時的圍棋已不僅在於它的軍事價值，而主要在於愉悅身心和增長智慧。弈棋與彈琴、寫詩、繪畫被人們引為風雅之事，成為男女老少皆宜的遊藝娛樂項目，對弈之風遍及全國，深入到民間市井。

　　隋唐年間流傳下許多關於圍棋的故事，如唐太宗李世民與虯髯客觀圍棋爭天下的故事等。在新疆吐魯番阿斯塔那第 187 號唐墓中出土的《仕女弈棋圖》絹畫，就是當時貴族婦女弈棋情形的形象描繪。

　　唐代不少帝王都喜歡下棋，皇宮裏還專門設置了陪他們下棋的「棋待詔」，是中國專業棋手的發端。他們是從眾多的棋手中經嚴格考核後入選的，具有第一流的棋藝，故稱「國手」。

　　當時著名的棋待詔，有唐玄宗時的王積薪、唐德宗時的王叔文、唐宣宗時的顧師言及唐僖宗時的滑能等。王積薪和顧師言能不用棋盤和棋子，只憑口述下「盲棋」，可見其棋藝之精湛。唐玄宗李隆基避

難奔蜀時，也不忘讓王積薪隨行。

由於棋待詔制度的實行，擴大了圍棋的影響，也提高了棋手的社會地位。這種制度從唐初至南宋延續了五百餘年，對圍棋的發展起了很大的推動作用。

唐代開始，圍棋逐漸越出國門。首先是日本遣唐使團將圍棋帶回，圍棋很快在日本流傳，湧現了許多名手。

唐宣宗大中二年（848 年），來唐入貢的日本國王子提出要和中國第一流棋手下棋。於是，顧師言領命上陣。據傳說，雙方下到第三十三時，顧下出了一着「一子解雙征」，稱為「鎮神頭」之着，日本王子只得認輸。

除了日本，朝鮮半島上的百濟、高麗、新羅也同中國有來往，特別是新羅多次向唐派遣使者，而圍棋的交流更是常事。《新唐書·東夷傳》記載，唐玄宗派使節去朝鮮半島的新羅國祝賀新國王即位，同行的副使楊季鷹是圍棋高手，到新羅後所向無敵，深受新羅人的敬重。2004 年，朝鮮發行了一套流行棋類的郵票，其中就有圍棋。

五代十國和宋代時，圍棋作為「雅戲」，仍然受到人們特別是士大夫和文人的喜愛，並出現了一批圍棋的記載和專著。

五代周文矩所繪《重屏會棋圖》描寫了南唐中主李璟與其弟景遂、景達、景逷會棋的情景。居中觀棋者為李璟，對弈者為景達和景逷。

宋代的《荊公詩註》中，有一段關於宋太宗與待詔賈元對弈的記述。南宋御書院棋待詔李逸民輯著《忘憂清樂錄》，收有北宋張擬《棋經》十三篇以及南宋初著名國手劉仲甫《棋訣》四篇等，為至今僅存

的宋刻本棋著。

明清時期，出現了中國圍棋史上第三個高峰。其表現之一，就是流派紛起。

明代正德、嘉靖年間，出現了三個著名的圍棋流派：一是以鮑一中（永嘉人）為冠，李沖、周源、徐希聖附之的永嘉派；一是以程汝亮（新安人）為冠，汪曙、方子謙附之的新安派；一是以顏倫、李釜（北京人）為冠的京師派。

這三派棋風各異，佈局攻守側重不同，但都是一時名手。在他們的帶動下，長期為士大夫壟斷的圍棋，開始在市民階層中發展起來，並湧現出了一批「里巷小人」棋手。這時，甚至婦女中也不乏弈棋能手，如永樂中，唐理「家有竹素園，楸枰滿座，諸妾臧獲無不能之」。

明代除稱弈棋名手為「國手」、「國工」外，已使用「冠軍」的稱號。一些民間棋藝家編撰的圍棋譜大量湧現，如《適情錄》、《石室仙機》、《三才圖會棋譜》、《仙機武庫》及《弈史》、《弈問》等，都是現存的頗有價值的著述，反映了當時圍棋技藝及理論的高度發展。

《孝欽后弈棋圖》。

清代的圍棋活動進一步發展。清皇族雖然來自關外，但很快被圍棋迷住了。現藏於故宮博物院的《孝欽后弈棋圖》，描繪的就是慈禧太后在蘭卉綻放的皇家園林內下圍棋的情景，表現了一個與以往形象不同的慈禧。

萬國郵政聯盟

　　1875 年 7 月 1 日，萬國郵政聯盟的前身郵政總聯盟在瑞士伯爾尼宣告成立。1878 年 5 月，郵政總聯盟在巴黎舉行第二屆代表大會，並將郵政總聯盟改名為萬國郵政聯盟。萬國郵盟是聯合國關於國際郵政事務的專門機構，它主要研究有關郵政技術及經營管理方面的問題，促進了世界各國郵政業務和技術的發展。

　　清初的一批名手，以過柏齡、盛大有、吳瑞澄諸為最。尤其是過柏齡所著《四子譜》二卷，變化明代舊着法，詳加推闡以盡其意，成為傑作。

　　清康熙末到嘉慶初，棋壇湧現出了梁魏今、程蘭如、范西屏、施襄夏「四大家」。其中，梁魏今之棋風奇巧多變，使其後的施襄夏和范西屏受益良多。他們之間的切磋，有不少流傳千古的精妙之作。

　　內地發行的《圍棋》特種郵票中的第二枚圖案為「中國流佈局」，又稱「橋樑式佈局」，是現代中國棋手對古代圍棋「對角型佈局」和「平行型佈局」的突破。

　　被人們形象地比喻為黑白世界的圍棋，將科學、藝術和競技三者融為一體，靜中蘊動，幾千年來不僅在中國長盛不衰，而且已經逐漸地發展成了一種國際性的文化競技活動。

騎射：從戰鬥技術到體育運動

在中國，雖然「體育」一詞是清朝末年留日學生帶回的，但古人強身健體、練兵習武以及養生娛樂活動等體育活動的歷史卻十分悠久。

在中國古代，「射」始終被作為「六藝」之一，也就是必須學習的六種技能之一，更是一種修身養性培養君子風度的方法，內容包含兩個方面：射箭和彈弓。由於在軍事和狩獵活動中具有非常重要的作用，射箭一直很受重視。

論起歷史之久遠，射箭可謂是中國古代體育項目的鼻祖。

據考古發現，射箭在舊石器時代就已經出現，是人們狩獵謀生和防身自衛的工具。在山西峙峪人文化遺址，發現了一枚距今兩萬八千年的石鏃箭頭，這是用石頭磨製的箭頭，綁在木桿上作為射箭的用具。氏族社會瓦解後，又陸續出現了銅箭頭和鐵箭頭。

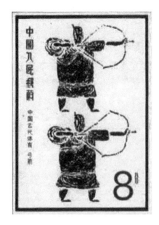

1986 年，內地發行了《中國古代體育》特種郵票一套，其中第一枚以射箭運動為主題。

據應劭《風俗通義》載，遠古人在生活實踐中，看到烏鴉落在柘樹上，起飛時，壓彎的樹枝反彈起來，打得烏鴉「哇哇」叫，從中受到啟發，創造了弓，取名「烏號之弓」。最有名的神射手，非后羿莫屬。

內地發行的《偉大的祖國》郵票中的《敦煌壁畫·狩獵》。

據說，上古時的天空中曾一齊出現十個太陽。他們放出的熱量烤焦了大地，人們在火海裏掙扎生存。這時，年輕英俊的后羿出現了，他箭法超羣，百發百中。他來到東海邊，拉開萬斤力的弓弩，搭上千斤重的利箭，箭無虛發，射掉了九個太陽，使大地恢復了生機。這個故事，曲折地反映了弓箭的使用對於上古社會進步的促進作用。由於弓箭具有強大的殺傷能力，增加了人類征服自然的威力。

據《太平御覽》記載，夏朝已經有了教授射箭的專職教員，同時在夏代的大學「序」中，設有習射課程。《孟子》云：「序者，射也。」可見射箭是當時學校裏的主要課程，甚至成為學校的一個代名詞。上層社會都非常重視射箭，稱其為「男子之事」。貴族如果生了一個男孩子，就要舉行一個儀式，在大門上掛上一張弓，並把六支箭向天地四方各射一支，表示這個男孩子長大了要使用弓箭去征服四方。

商朝沿襲夏朝的習射制度並有所發展，亦有專人從事習射的管理工作。《禮記·王制》記載，男子十五歲開始學習射箭，成年後每年參加不同等級的比賽。

調教馬匹和馭駕馬車在商、周時期已出現。周代首次把掌握軍

政和軍賦的官稱為「司馬」，以突出馬的重要性。前 305 年，趙武靈王為了對付北方的匈奴和西邊的秦國，決心整軍經武，學習胡人穿短裝、習騎射之長，克服中原人寬袍大袖、重甲循兵只善車戰之短。趙武靈王「胡服騎射」，改變了商周時代馬拉戰車的作戰形式。騎兵的出現是一場革命，同時對騎馬技術也提出了更高的要求，隨着騎兵在各國的推廣，騎術成為考核士兵技能的一項重要內容。

春秋戰國時代戰事頻繁，弓箭得到了更大發展。春秋時的第一神箭手名叫養由基，《左傳》、《東周列國志》等書都談到這個人。京、漢劇傳統戲《清河橋比箭》，演的就是他善射的故事。「百步穿楊」等很多關於射箭的成語都源自他的故事。

養由基是楚國名將，自小就很會射箭。魯成公十年（前 581 年），楚、晉兩國在鄢陵交戰，晉國大將魏錡暗箭射中楚共王的眼睛。共王召見養由基，賜給他兩支箭，說：「你是我最信任的心腹人，但願你能用這兩支箭為我報這一箭之仇。」

養由基放馬前去與魏錡會戰，不上幾個回合，一箭射去，正好射中魏錡的頸部，結果了魏錡的性命。養由基把另一支箭帶回來，繳還共王，稟奏說：「大王的深仇大恨已報了！」因為這件事，他得了一個外號叫「養一箭」。

除了戰場上，當時的上層社會在舉行各種大型宴會時，都要舉行射禮，即通過射箭決定勝負，負者飲酒。儀式從天子、諸侯及至大夫和士各有不同，但要求赴宴的人都要參加，不能參加的人必須「辭以疾」，即告病假。

到了春秋末年，貴族統治階級已經不像他們的祖先那樣征戰沙

古畫中所見的古代射箭運動——投壺。

場，許多人根本連弓都拉不開，射禮也就無法再像原來那樣進行。於是人們就想了一個折衷的辦法，把沒有箭頭的箭桿投到酒壺中去，稱為投壺。各國諸侯很歡迎它，於是投壺就代替了射箭禮儀，並慢慢在後世演化為一種純粹的娛樂。

在弓箭製作方面，春秋戰國時期已有了一套完整的方法和經驗。對於弓箭的選材、製作程序和規格都有嚴格的規定，並有專門的弓匠來製作。弓箭的種類與西周時沒有太大的差異，只是製造更加精細。箭鏃同屬中軸製及三棱製的範疇，而形式卻是多種多樣的，真所謂萬變不離其宗。到了漢代，隨着鐵製器械的發展，青銅箭鏃逐漸地向鐵箭鏃發展。

漢朝時，大將李廣祖輩精通箭術，他自幼即練就了過硬的射箭本領。

漢武帝時，他擔任右北平郡太守。一日狩獵回來，已是夜幕降臨時分，月色朦朧。行走間，突然發現草叢中有一個形如猛虎的黑影。李廣拉弓搭箭，只聽「嗖」的一聲正中獵物，隨後策馬離開。第二

以東漢畫像磚《射獵農作圖》為主題的郵票。

天，他帶人回來搜取獵物，卻發現夜間所射並非老虎，而是一塊虎形的巨石。再一看，箭鏃已深沒進石頭裏，可見射出時的力量。

射箭運動除了在實踐上有了很大的發展，在理論上也得到了進一步的總結，僅《漢書藝文志》記載的射法，就包括「李將軍射法」、「魏氏射法」等八種六十九篇之多。

1956 年，內地發行了《東漢畫像磚》系列郵票，其中第三枚的圖案採自同年在四川羊子山出土的《弋射收穫畫像磚》。這幅畫像磚採取分格的辦法表現兩個不同內容的場面。上半部描繪的是池邊弋射情景，兩位獵手引弦搭丸，仰山而射，一羣水梟倉皇飛散於空中。整個畫面充滿動感，也反映了東漢時期人們射箭打獵的真實場景。

從東漢興起的馬球運動對騎術有着相當高的要求，參賽者必須擁有熟的騎馬技術，而且密切配合，才能夠取勝。因此，馬球運動已不單單是一種球類運動，更是考驗騎手技術的一種騎術比賽。

三國時，人們對射箭更為重視，孔明的「草船借箭」，可看出箭枝在戰爭中之重要。據《魏書》記載，魏武帝曹操一日打獵，射獲野雞六十三隻，可謂箭無虛發。呂布則用「轅門射戟」，解了劉備之危。

到了魏晉南北朝時期，射箭出現了專業的比賽，在《魏宗室常山王遵傳》裏記載，當時的北魏孝武帝在洛陽的華林園舉行了一次射箭比賽，他把一個能容兩升的酒杯，懸於百步之外，讓十九個人進行競

內地發行的《草船借箭》、《轅門射戟》郵票。

射，最後誰把酒杯射着了，酒杯就歸誰，這在當時叫「獎盃賽」。在中國體育史上，這可能是最早的一次獎盃賽了。

從魏晉南北朝開始一直到隋唐，射箭活動得到了巨大發展。周處射虎改過自新的故事，從一個側面反映射箭是當時武人的基本技能。

北周有個名將叫長孫晟。他不僅熟悉兵法，而且善於騎射，箭術出神入化。當時突厥人說他拉弓的聲音就和天上打雷一樣，他騎馬的速度就和閃電一樣快。後來，皇帝派長孫晟護送公主到北部的突厥族去成婚。突厥國王攝圖很喜歡他，常常邀他一同去打獵。

有一次，攝圖和長孫晟正在郊外打獵，看到天上有兩隻大雕正在爭奪一塊肉，攝圖給了長孫晟兩支箭，讓他把大雕給射下來。長孫晟等到兩隻大雕為了爭奪肉糾纏到一起的時候，只一箭就把兩隻大雕一起射了下來。

敦煌壁畫中有不少畫面，反映的都是當時人們射獵時的場景。

唐代的重馬之風更甚。

《山堂考察‧論馬》認為：馬是「甲兵之本，國之大用，安寧則以尊卑之序，有變則以濟遠近之行，而兵所以恃以取勝

以敦煌壁畫為主題的一枚郵票《西魏‧狩獵》，可看到當時人們箭射野獸的情景。

也」。唐太宗李世民騎術精湛，多次征戰南北，衝鋒陷陣，極大地鼓舞了士氣。唐代的軍隊馬術訓練非常嚴格，有一種「透劍門伎」，表演者縱馬從利刃林立的門中急馳而過，而不傷分毫，令人驚歎。

從唐代到宋代，射箭在民間更為普及。唐太宗李世民出身行伍，久經征戰，箭法相當高明。玄武門之變，他親手射殺李建成，鞏固了大唐江山。武則天開設武舉，箭法優劣是評定成績的重要標準。武舉有九項選拔和考核人才的標準，其中五項是射箭，包括長蹤、馬射、步射、平射還有筒射等等。

到了宋代，根據有關文獻記載，當時的河北一帶，民間組織的「弓箭社」就有六百多個，參加的人員有三萬多，這可以說是中國歷史上最早的專業運動員組織了。

《中國古典文學名著〈水滸傳〉》郵票第二組中的《花榮梁山射雁》和《秦明夜走瓦礫場》。

除此之外，「水泊梁山」上的好漢百步穿楊者比比皆是。《水滸傳》對此有精彩的描寫。

1989 年，內地發行《中國古典文學名著〈水滸傳〉》郵票第二組，其中第三枚為《花榮梁山射雁》。

花榮是清風寨武知寨，射得一手好箭，有百步穿楊之功，被人譽為「小李廣」。因受到正知寨劉高的陷害，與宋江一道「落

草」。在與宋江等投奔梁山的途中，遇見兩位使方天畫戟的壯士在爭鬥，兩戟上的絨縧相纏，無法分拆。花榮一箭射去，恰將絨縧射斷。他們上到梁山以後，晁蓋不信花榮有此神功，時值空中有一行飛雁，花榮便挽弓取箭，指名要射第三隻雁的腦袋。箭聲響處，飛雁應聲而落，眾人都駭然驚歎，稱花榮為「神臂將軍」。

此外，這套郵票中的第二枚為《秦明夜走瓦礫場》。郵票畫面上，氣急敗壞、舞着狼牙棒的秦明，面對青州城上雨點般射下的箭矢，既無可奈何，又無路可走，反映了弓箭在當時戰爭中的重要作用。

遼、金、元和清幾朝的統治者，本來就是北方精於騎射的少數民族。他們有許多射箭風俗，如「射柳」、「射鵠子」、「射月子」、「射綢」等等。

清朝時期，由於滿族人入主中原，把少數民族的射箭活動也帶入中原，射箭得到了更廣泛的開展。康熙六十一年（1722 年），曾經將「木蘭秋獮」作為定制，把承德作為涉獵的一個重要活動場所，促進了射箭活動的開展。

同時，明清時期，騎術表演除了民間，還作為軍隊訓練的一項重要內容，宮廷畫家郎士寧曾經描繪了一幅反映清軍進行馬術訓練的《馬術圖》，

台灣地區發行的《元世祖出獵圖古畫》郵票小全張。

小知識

改值郵票

　　加蓋改稱郵票，又稱改值郵票，即在原有郵票上加蓋文字以變更面額而產生的新郵票。加蓋改值郵票最早出現在美國，1846 年紐約市專差快遞信局將一枚面值 3 分的市內專差快遞郵票，加蓋改值為 2 分使用，開創了改值郵票的歷史。這種郵票的出現多是因為政權輪替與物價暴漲，讓郵政部門無法跟上變化所致。

表現了清軍在馬術訓練當中的各種動作、各種方式，引人入勝。

　　此後，由於西方的火器在中國進一步普及，射箭原有的狩獵、防身和軍事價值降低，逐漸地從軍事領域退出去了，演變為一種純粹的射箭比賽。

　　但是漢朝的李廣「射石沒羽」、三國呂布的「轅門射戟」、北齊斛律光「射落大雕」、北周長孫晟「一箭雙雕」、唐朝薛仁貴「三箭定天山」等有關弓箭的歷史故事，已經成為中國傳統文化中的重要篇章。

武術：俠義英風著

　　2007 年，香港發行了《中國武術》郵票一套四枚，其中有兩枚以「南拳」和「北腿」為主題。

　　南拳和北腿，是中國武術的代名詞。南拳是中國南方各地拳術的統稱，步穩拳剛，綿密緊湊。郵票右方繪有練功用的木椿，是習武者常用的器械。北腿是中國北方各地拳術的統稱，縱橫跳躍，以腿功見長。郵票左方繪上拳譜，突出譜訣以圖輔文，達致承傳啟迪的目的。

　　武術，兩廣人稱為「功夫」，民國初期稱為「國術」，是幾千年來中國人用來鍛煉身體和自衞防身的一種手段。遠古人類在與獸類搏鬥和部落的戰爭中，形成了最初的攻防格鬥技術，是武術形成的基礎。

　　氏族公社時代，經常發生部落戰爭，戰場上搏鬥的經驗促進了武術的萌芽。甲骨文中可見拳術的象形文字。

2007 年香港地區發行的《中國武術——南拳》和《中國武術——北腿》。

2007 年香港地區發行的《中國武術》郵票首日封。

描述傳說中黃帝與蚩尤之戰的角抵戲，以及舜禹與有苗之戰的干戚舞，已經具有了武術的雛型。《山海經·海外西經》中有「大東之野，夏后氏於此舞九伐」的記載，據研究，「九伐」即現代武術持器械套路中幾個擊刺動作的前身。

先秦時期，是中國武術萌芽的重要時期，以習射為主，兼習各種冷兵器械，從此成為古代軍隊武藝的主要特徵。

青銅兵器在殷商時代出現，周代至戰國之際鐵製兵器也相繼誕生，戰爭方式由車戰轉為步騎戰為主，武器由弓箭的遠射變為戈矛的短兵相接，各國諸侯都很重視培養和訓練將士們的技擊技術。

戰國後期的荀子在《議兵篇》中說：「齊人降技擊，其技也，得一首者則賜錙金」。是說齊國的士兵，以技擊著稱，在戰場上殺死一個敵人，可以得到八兩黃金的賞賜。趙國的惠文王非常喜歡劍術，他蓄養了三千劍客，「日夜相擊於前」。據《漢書·藝文志》記載，秦漢

內地發行的以武術為主題的郵票，分別表現了劍術、槍術、棍術、刀術、拳術。

時角抵、手搏、劍道盛行，宮廷內苑也有劍舞、刀舞、雙戟舞的表演。

荊軻刺秦王畫像石。

《莊子·説劍篇》上還記錄了當時劍法的要領：「示之以虛，開之以利，後之以發，失之以至」，成為後代劍法的基本要訣。

有關戰國時的劍術，有一個十分有名的典故——圖窮匕見。它説的是戰國末年燕太子丹尊衛國人荊軻為上卿，派他去行刺秦王政（即秦始皇）。前 227 年，荊軻帶着秦逃亡將軍樊于期的頭和夾着匕首的督亢（今河北易縣、涿縣、固安一帶）地圖，作為進獻秦王的禮物。在獻圖時，圖窮匕首見，然而刺秦王不中，被殺死。

在河南南陽唐河發現的一塊漢畫像石，內容為荊軻刺秦王圖。畫中三人，分別為荊軻、秦王、秦舞陽。荊軻左手握秦王之袖，右手持匕首刺之。秦王抽身站起，橫劍欲還擊。它説明武術在春秋戰國時期已經有了較大的發展。

在春秋戰國時代，人們追求人的全面修煉，並無重文輕武的思想，當時的士人對「武」的重要性有充分的認識，孔子有一句名言：「有文事者必有武備，有武事者必有文備。」孔子及其弟子冉求、子路，包括後來的墨子都是文武兼備，就連一向倡導與世無爭的老莊學派的學者們對武術也不陌生，在《莊子·説劍》中，對劍術有相當精闢的論述。

除了技藝之外，古代軍人崇尚力量，武者十分看重力氣的大小。

《吳子·料敵第二》中說，能輕鬆舉起青銅重鼎是戰國時武士的一個標準。這種重視技與力的結合，是中國古代武者對武術「在外為拳，在內為氣」的最初認識。

秦漢時期，盛行角力和擊劍，出現了宴樂興舞的習俗。秦末楚漢相爭時期的鴻門宴上，即有項莊舞劍的節目。項莊目的在於乘機刺殺劉邦，所以在形式應該就是一種攻防兼具的劍術套路。

在漢代軍隊中，角抵（角力、摔跤）、手搏（拳技）等武術技巧，也作為軍隊的格鬥技術進行訓練，並舉行比賽，在比賽中表現出眾、技藝高超的會得到提升。

西漢至隋朝之間，由於重文輕武觀念的興起，武術發展步入低谷，但是卻出現了一個有趣的現象——不問世事的僧院道觀成為武術的領軍人物，少林寺開始名聞天下。

到了三國時期，戰亂頻仍，武術又重新受到重視。內地發行的《三國演義》系列郵票的畫面上，有不少描寫刀馬過招情景的圖。

內地發行的《三國演義》系列郵票之《三英戰呂布》。

如《三英戰呂布》郵票，描繪了，劉、關、張三人在虎牢關前挺身而出，齊心協力圍住呂布「轉燈兒般廝殺」，呂布不敵敗北。在這一階段，由於戎馬廝殺的需要，刀馬工夫更受人們重視。到了魏晉南北朝，晉代及南北朝流行相撲、校力等。晉朝祖逖立志為國効力，聽見雞叫就起牀舞劍，苦練武功。台灣地區曾經發行一套民間故事郵票，其中有一枚《聞雞起舞》選用的就是祖逖練劍的

台灣地區發行的民間故事郵票中的《聞雞起舞》。

情景。

然而，由於士族大家世代為儒，講究書香門第，甚至朝廷的大官都以出身將門為恥，流風所至，習武的人越來越少。

隋朝末年，世事動盪不安，天下大亂，有許多土匪打劫僧院，僧眾們武裝自衛，發展出少林武術。它不同於戰場上置敵於死地的軍事格鬥技術，「拳不傷人，械不取命」，最著名的是徒手的拳術和殺傷力遠不及刀槍的棍術，體現了佛家武學的精神內涵。與後來興起的武當一起，成為中國的「武宗」。

1995 年，內地發行了《少林寺建寺一千五百年》紀念郵票，其中第三枚內容為「眾僧徒習武」。

千佛殿是少林寺最後一座殿堂，殿內磚砌地面上，有排列成行、深約 20 厘米的陷坑，這是歷代僧徒長年習武而踩下的腳窩遺跡。

千佛殿東的白衣殿內，有壁畫多幅，左山牆上為徒手心意拳、六合拳對練；右山牆上是僧徒手持各種器械對練。郵票畫面即取自這裏的「寺僧徒手搏鬥圖」，十二對僧徒對練，招式剛勁，形態生動；石階上主持、方丈在督察指導，構圖栩栩如生。

第四枚《十三僧救唐王》郵票，圖案同樣

《少林寺建寺一千五百年》郵票之《眾僧徒習武》、《十三僧救唐王》。

取自白衣殿內的壁畫。

唐朝成立之初，原隋朝大將軍王世充稱帝，國號為「鄭」，繼續與李唐政權抗衡。620 年 7 月，李世民揮師征討，被王世充和竇建德圍困。這時，少林寺以曇宗為首的十三僧下山，生擒了王世充的姪子和部將王仁則，使李世民脫險取勝。戰後，曇宗被封為大將軍，其餘十二人被賜紫羅袈裟，又賜封少林寺大片土地。

少林寺內至今尚存有《秦王告少林寺主教碑》，上面刻着李世民登基後給少林寺僧徒的敕封聖旨，讚揚他們救駕助戰的功績，背面還刻有十三僧的名字和封號。

作為中國歷史上一位宏圖偉略的女皇帝，武則天為中國武術在社會上的興起立下了汗馬功勞。

唐代建校場，興武舉，民間以練武為能，宮廷以武藝取才，極大地促進了練武活動。

武則天于長安二年（702 年）創武科舉，使武士憑武藝能夠進入統治集團，倡導了官方尊重武術的精神理念。

宋、金及明清各代，也依唐制設立武舉，對武術的發展起到了很大的促進作用。

宋代慶曆三年（1043 年），北宋政府開始設立專門培養武備人才的學校，稱之為「武學」，武學的學習內容主要是各種武技和《五經七書》的軍事理論。此後，武學的發展斷斷續續，元、清兩代廢除不辦，而明代是武學發展的高峰，不僅京衛和各衛設武學，各府、州、縣學也設有武學生員。

宋太祖趙匡胤創作了三十二式長拳，他在軍隊中頒佈《教法格鬥

圖像》，對野戰格鬥以及使用器械的技術有
了明確的規範，軍士必須熟記規定的口訣，
宮廷中大肆進行「槍與牌」、「劍與牌」等的
對練。在民間瓦舍中，則有打拳、踢腿、使
槍、弄棒等各項表演。

內地發行的《中國古典文學
名著〈水滸傳〉》郵票中的
《林沖風雪山神廟》。

　　宋代，是民間習武組織發展的黃金時
期。中國自古就有寓兵於民、寓兵於農的傳
統，農民除了種田以外，還承擔從征打仗的重要任務，習武一直是民
間生活的重要內容。即便在上流社會所輕視的草民中也是藏龍臥虎、
人才輩出。

　　內地於 1987 年發行了《中國古典文學名著〈水滸傳〉》郵票第
一組，其中第三枚《林沖風雪山神廟》，描寫了林沖在被高俅必欲置
之死地而後快的情況下，於草料場的風雪之夜，殺死仇敵，走上了反
抗的道路。畫面上描繪了林沖與高俅派來的刺客過招的情景。

　　宋代經濟發展迅速，城市空前繁榮，形成了龐大的市民階層，以
武技為生的江湖藝人隨之大量湧現，並出現了相當規模的擂台賽。武
術組織也應運而生，特別是南宋，武術團體繁榮，如臨安有「川弩弓
箭社」、「相撲社」、「英略社」等。據《西湖老人繁勝錄》記載，每
社「不下百人」，且人人武藝高強。這些武術團體大多以武藝交流為
目的。

　　同時，春秋戰國就興起的傳授武藝的武師，隨着中國武術的發
展，也變得日益重要，在社會上影響越來越大。宋代以後，無論軍中
還是民間，教人習武的武師越來越多，《水滸傳》中就描繪了不少這

樣的人物，稱為教頭。

內地發行的《中國古典文學名著〈水滸傳〉》郵票中的《史進習武》。

《中國古典文學名著〈水滸傳〉》郵票第一組第一枚《史進習武》，選自該書第二回「王教頭私走延安府，九紋龍大鬧史家村」。

史進是《水滸傳》中出現的第一位梁山好漢。他在遭受高俅迫害而逃亡的落難教頭王進指點下，刻苦練武，半年之中精通了十八般武藝。郵票畫面選擇了王進在史家村教授史進習武的場景。

在民間習武組織如火如荼地展開時，朝廷卻隨着程朱理學體系的建立及影響不斷擴大，反其道而行之，重文輕武愈加嚴重。但是，同樣也是因為朱熹——宋代最有影響的哲學家和教育家，使武術所倡導的內功有所發展。朱熹大力主張靜功練養，提出「學者半日靜坐，半日讀書」，內修氣息、靜坐成為一種流行的風尚。

元朝蒙古族的統治遏制了武術的發展。朝廷嚴禁民間執兵器和習武，對於私藏武器的人，按程度給予直至極刑的處置。明清時期，重文輕武的社會風氣達到鼎盛，雍正五年（1727 年）以後，即禁止民間私自習武，「如仍有自號教師及投師學習者即拿究」。

但是，中國武術此時已逐步成熟，非一朝一夕即能消除。明代是道教武當學派登峰造極的時期，其創始人張三丰堪稱歷代頂尖高手。

清代黃宗羲《王征南墓誌銘》記載，張三丰創立著名的內家拳。此後，他又在此基礎上創立太極拳。內家拳、太極拳，乃至某些注重練內功或吸收有道教修煉方法的拳種統統稱為「武當派」武術，武當

與少林齊名。

也是在這一時期，以戚繼光、程宋猷等為代表，把原來主要是口傳身授的武術技藝，用明確的文字和圖形記載下來，作為習練武藝的教材。

清代，民間的武術仍然曲折發展，凡是後來在社會上有較大影響的拳種，都有名師廣泛收徒傳藝，例如形意拳就是山西心意拳大師戴文雄的弟子李飛羽在心意拳的基礎上創立的。

商業性的保鏢雖然很早以前就出現了，但直到清代初期才從個體逐步發展到成立鏢局。同時，由於東南沿海倭寇進犯，各種民間武術組織依然不斷發展。

一般來說，中國武術可分為三個類型：一是拳術類，如華拳瀟灑英武；太極拳柔和、優美、連貫；形意拳則模仿各種動物技能形態，如猴拳、蛇拳等。

二是器械類。按不同器械的特點，又可分為槍、棍、大刀等長器械；劍、刀等短器械；雙刀、雙劍、雙鈎、雙戟、雙鞭等雙器械；流星錘、三節棍、繩、鏢等軟器械。

三是對練類。它是以兩人或多人按套路的動作順序進行的攻防練習。它又可分為徒手

台灣地區發行的中華國術郵票，表現對象是形意拳、太極拳。

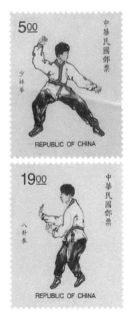

台灣地區發行的中華國術郵票，表現對象是少林拳、八卦掌。

郵票的形狀

小知識

　　矩形郵票是最常見的形狀，但是實際上郵票擁有各種各樣的形狀。1847 年，薩默塞特印刷廠印製的英國 1 先令壓凸郵票，為正八邊形，是世界上第一枚非矩形郵票。世界上第一枚圓形郵票是信德地區（現屬巴基斯坦）在 1852 年 7 月 1 日發行的。世界上最早的三角形郵票是英屬好望角於 1853 年 9 月 1 日發行的，這是一種木版印製的郵票，是非洲第一枚郵票。加拿大在 1851 年 9 月 1 日發行了第一套菱形郵票，這套郵票的面值分別為 3 便士、6 便士和 1 先令。

內地發行的以武術為主題的郵票，表現的是三節棍對雙槍。

對練、器械對練和徒手與器械對練三種。1975 年，內地發行了一套《武術》特種郵票，展現了傳統武術中的六個精彩項目，其中的三節棍對雙槍，即屬於器械對練的一種。

　　在幾千年的歷史上，中國武術或殺氣騰騰地躍馬戰場、保家衞國，或漫捲書簾，步入靜寂肅穆的深山古剎；或隨着賣藝人的鑼鼓聲雲遊四方，在中國社會的每一個羣體裏，綿延不絕……

三

郵票裏的中國

科學與宗教

四大發明：改變世界的發明

2005 年，香港郵政發行了一套四枚《中國古代四大發明》郵票，展示中國為人類文明作出的四大劃時代貢獻——指南針、造紙術、火藥和印刷術。英國哲學家、近代實驗科學的始祖培根曾指出：印刷術、火藥和指南針「改變了世界的面貌」，「沒有一個帝國，沒有一個宗教教派，沒有一個赫赫有名的人物，能比這三種發明在人類的事業中產生更大的力量和影響」。

中國古代並不是僅僅只有「倚天把劍觀滄海，斜插芙蓉醉瑤台」的文學情懷，也不僅僅只有書法、繪畫、瓷器和刺繡，還有着以四大發明為代表的科技。中國的古代科技曾在世界上獨領風騷。

封建帝王認為，天象直接關係着王朝的命運，《易》曰：「天垂象，見吉凶……」王室的興衰是天象在人間的反映，「天人感應」，「君權神授」，所以曆法的準確與否，被看作是王朝是否順應天意的標

香港地區發行的關於四大發明的郵票。

誌。自然經濟條件下的農民，在長期靠天種
地的勞作中積累了豐富的經驗。這就是古代
天文曆法起步早、成就顯著的原因。

　　春秋時期，天文曆法有很大進步。
《春秋》一書對日月食的記錄非常翔實，在
二百四十二年間，記錄日食三十七次，其中
三十五次已證明是可靠的。《春秋》魯文公十四年（前 613 年）秋七
月記「有星孛（貝）入於北斗」，天文學家公認這是有關哈雷彗星的
最早的記錄。

　　戰國時，齊國的甘德和魏國的石申是兩位著名的天文學家，石申
著有《天文》八卷，甘德著有《天文星占》八卷，均已失傳。後人將
一些古書中引錄的這兩部著作的片斷加以輯錄，稱為《甘石星經》。
甘德和石申都記錄了一些恆星的名稱、方位，共得全天二百八十三個
星官（即古代為了觀測方便把所觀察到的恆星分成的小組，和後世
星座的含義不同）、一千四百六十四顆星，並以不同的顏色標在星圖
上，後人依此繪製星圖，製造渾象（一種天文儀器）。星表採用了赤
道坐標系統，也就是以赤經和赤緯兩個坐標表示天球上任一天體位
置。以赤道坐標系統記錄恆星的坐標值，是古代中國天文學的一項重
大貢獻，而西方天文學都是以黃道坐標來標註恆星位置的。

　　交通事業在秦漢時期有了很大的進步。秦始皇陵出土的銅車馬，
代表着當時製車工藝的頂峰。通過對已經修復的兩輛銅車的研究，可
以發現其性能在許多方面明顯地超過了先秦時代的車輛。這兩輛銅車
都注重改進車輪的結構，以提高行駛速度。從車輪的形制看，不僅着

地面窄，有利於在泥途行駛，設計者還巧妙地利用離心力的作用，使車輪在行進時不易帶泥，並且在轂的結構上有所改進，以減少摩擦，而且能夠儲注較多的潤滑油，使得車行比較輕捷。

秦漢時期，隨着車輛製造技術的進步，一些傳統車型得到改進，適應不同運輸需要的新車型也陸續出現並且逐步得到普及。例如四輪車、雙轅車、獨輪車的普遍應用，都對後世車輛形制產生了顯著的影響。特別是雙轅車和獨輪車的推廣，對於促進交通事業的發展意義尤其顯著。

前 214 年，秦朝開鑿的位於桂林興安縣境內的靈渠，距今已有兩千兩百多年歷史。研究中外水利史的專家認為，靈渠是世界歷史上最古老最有科技含量的水利工程之一。秦代史祿經過精確計算，在沒有任何測量儀器和爆破火藥的情況下，在分水潭處築分水鏵嘴，將湘水三七分派，其中三分水向南流入灕江，七分水向北流入湘江，成功解決了引北水南流並實現通航這一難題，成為秦代以來中原與嶺南的交通樞紐。同時，修築了南北兩渠、陡門和泄水天平等系列工程。

要制定精確的曆法，就要準確地測天，就得精於計算，於是數學伴隨天文學發展起來。約公元前 1 世紀成書的《周髀算經》，是中國現存最早的數學著作，《九章算術》是西漢以來許多數學家研究的結晶，它搜集了二百四十六個數學問題的解法。其中記載了當時世界上最先進的分數四則和比例算法。還有各種面積、體積的算法和利用勾股定理進行測量的問題，以及開平方、開立方的方法，特別是在世界數學史上第一次記載負數概念和正負數的加減法運算法則。這部書對中國古代數學的發展產生了很大的影響，而且影響到朝鮮、日本，被

翻譯成多種文字。

　　東漢時期，蔡倫對造紙技術的革命性改造對整個世界文明帶來了巨大的飛躍。中國是世界上最早養蠶織絲的國家。古人以上等蠶繭抽絲織綢，剩下的惡繭、病繭等則用漂絮法製取絲綿。漂絮完畢，篾席上會遺留一些殘絮。當漂絮的次數多了，篾席上的殘絮便積成一層纖維薄片，經晾乾之後剝離下來，可用於書寫。這種漂絮的副產物數量不多，在古書上稱它為赫蹏或方絮。這表明中國造紙術的起源同絲絮有淵源關係。東漢元興元年（105 年）蔡倫改進了造紙術。他用樹皮、麻頭及敝布、魚網等植物原料，經過挫、搗、抄、烘等工藝製造的紙，是現代紙的源頭。自從造紙術發明，紙張便以新的姿態進入社會文化生活之中，並逐步在中國大地傳播開來，以後又傳佈到世界各地。

　　隋唐時期是封建社會的繁榮時代，科技的各個領域也碩果累累。

　　中國是最早發明火藥的國家，黑色火藥在晚唐（9 世紀末）時正式出現。火藥是由古代煉丹家發明的，從戰國至漢初，帝王貴族們沉醉於神仙長生不老的幻想，驅使一些方士道士煉「仙丹」，在煉製過程中逐漸發明了火藥。唐代煉丹家於唐高宗永淳元年（682 年）首創

台灣地區發行的《天工開物》郵票中有關造紙術的部分。

了硫磺伏火法，用硫磺、硝石研成粉末，再加皂角子（含炭素）。唐憲宗元和三年（808 年）又創狀火礦法，用硝石、硫磺及馬兜鈴（含炭素）一起燒煉。這兩種配方，都是把三種藥料混合起來，已經初步具備火藥所含的成分。

除此之外，唐代時在傑出的天文學家僧一行的主持下，中國進行了第一次規模宏大（全國十三個點）的天文大地測量，在子午線長度的實際測定上走在了世界的前列。

雕版印刷術大約發明於隋唐之際，是由印章和拓石發展而成的。紙張的發明，墨的發明，對探索和完善雕版印刷術起到了促進作用。雕版印刷術的方法是：工匠先把漿糊或膠質塗在木版上，然後把寫有文字的半透明稿紙貼在木版上，字就成了反體，刻工把字刻在木版上，讓字凸現出來，版面上塗上墨，覆上紙，用特製的刷子輕輕一刷，文字就印在木版上了。中國最早的雕版印刷品是唐懿宗咸通九年（868 年）的《金剛經》。五代時期，政府的文化機構大規模刻印古代文化典籍，民間刻印也十分流行。

北宋，造紙業發達，雕版印刷業也進入了全盛進代。畢昇創造了活字印刷術，對世界印刷術的發展、文化的傳播有着重要的影響。他的方法主要分三大步驟：一是刻字，把活字先在膠泥上刻出凹型反字，用火燒硬，成為單個的膠泥活字，按韻部分類放在特製的木盤裏備用；二是做版，把活字按照稿本密密排在一塊圍有鐵框的鐵板上，鐵板上預先敷上一層松香、蠟、紙灰混合的蠟脂，拿到火上一烤，蠟脂就融化，活字就印進蠟脂，再用一塊鐵板壓平，把那些活字取下，就得到了一塊蠟脂的正字印刷版；三是印刷，為了提高效率，在用這

塊蠟脂版印刷的同時，另一塊鐵板上的排字就開始了，兩塊版交替使用，印刷速度很快。他的活字木盤裏的字也根據常用字和生僻字分別刻製出不同數量，以備排字做版之用。

對於活字印刷術，我們主要是通過沈括的科學巨著《夢溪筆談》認識的。他在其中簡略可靠地記述了畢昇的具體印刷方法，還興奮地寫道：「若印數十百千本，則極為神速。」

除了印刷術外，中國四大發明中的指南針普遍運用和火藥的運用於軍事也發生在宋代。

指南針的前身是司南，大約出現在戰國時期，用天然磁石製成。其樣子像一把湯勺，圓底，可以放在平滑的「地盤」上並保持平衡，且可以自由旋轉。當它靜止時，勺柄就會指向南方。當時的著作《韓非子》中就有：「先王立司南以端朝夕。」「端朝夕」就是正四方、定方位的意思。《鬼谷子》中則記載了司南的應用，鄭國人採玉時就帶了司南以確保不迷失方向。

到了宋代，勞動人民掌握了製造人工磁體的技術，又製造了指南魚。北宋時期，對外貿易較前代更為繁榮，這時的造船業已相當

1953 年內地發行的《偉大的祖國》郵票中有一枚以「司南」為主題。

發達，海外貿易不斷擴大，由於航海的需要，指南針普遍在海船上應用。12 世紀初，北宋政府曾派出龐大船隊出使朝鮮，記載這次出使經過的《宣和奉使高麗圖經》中有夜晚使用指南浮針的情況。指南針的運用，彌補了僅僅靠觀察天象導

航的不足，開創了全天候導航的新時代。指南針通過「絲綢之路」傳到了阿拉伯，後來又傳入歐洲。

北宋將火藥應用在軍事上，利用火藥燃燒和爆炸的性能開始製造各種各樣的火器，到北宋末年出現了爆炸威力比較大的火器，如用於攻堅或守城的「霹靂炮」、「震天雷」。南宋時出現了管狀火器，1132年陳規發明了火槍。火槍是由長竹竿做成，先把火藥裝在竹竿內，作

郵票之最

世界上最早使用對剖郵票的是英國，1848 年曾將面值兩便士的郵票剪成兩半，每半枚做面值一便士用。世界上第一套對倒票是 1849 年由法國發行的，也是該國發行的第一套郵票。世界上第一枚軍人免資郵票是巴西於 1865 至 1870 年間同巴拉圭作戰時期發行的，郵票上加蓋有「與巴拉圭作戰中的部隊」字樣。世界上最早發行保價郵票的國家是哥倫比亞，時間為 1865 年。而在荷蘭發行的保價郵票上曾印有「漂浮金庫」。世界上第一套戰爭稅郵票，是西班牙於 1874 年發行的，郵票售款用作戰爭經費。墨西哥在 1875 年至於 1879 年發行過代運費郵票，郵票上印有「PORTE DE MAR」字樣，其含義是「海運」，表示寄往歐洲的郵件由法國和英國輪船載運，輪船主為此要收取的代運費。比利時是世界上最早發行包裹郵票的國家，自 1879 年首次發行以來，現已達四百餘種以上。1893 年，巴拿馬發行了一種把廣告印在背面的郵票，這是世界上最早的廣告郵票。

戰時點燃火藥噴向敵軍。1259 年，用粗竹筒做的突火槍出現了，內裝有「子巢」，火藥點燃後產生強大的氣體壓力，把「子巢」射出去。突火槍開創了管狀火器發射彈丸的先聲。火藥兵器在戰場上的出現，預示着軍事史上將發生一系列的變革。從使用冷兵器階段向使用火器階段過渡。

從隋唐開始的科舉制，漸漸「統一」了知識分子的路徑，降至明清時代的八股取士以及極端野蠻的「文字獄」，也使知識分子只能「捨今而求古，捨人事而言性天」，讀書人熱衷於學而優則仕，不然就沉浸於研究訂正古音和文字，離現實生產和科技漸遠。中國科技的發展，因為缺乏相應的經濟基礎以及必要的人才結構，在封建社會末期直至近代，逐漸喪失了生機。

而此時的西方隨着工業革命的進行、資本主義經濟的發展，西方科學家們研究星辰、人體、槓桿、化學物質，逐步超越中國的科學水平，接過了引領世界科技的接力棒。

中醫：調陰陽，致中和

中國是醫藥文化發祥最早的國家之一。

「中醫」這個名詞真正出現是鴉片戰爭前後。東印度公司的西醫為區別中西醫給中國醫學起名中醫。但「中醫」二字最早見於《漢書·藝文志·經方》:「有病不治,常得中醫。」

中醫的「中」字,並不能簡單地理解為中國的「中」字。中國最早認識萬物的思想基礎,源於《易經》,將世界一切事物均納入陰陽的軌道,有「持中守一而醫百病」的說法,意即身體若無陽燥,又不陰虛,一直保持中和之氣,會百病全無。所以「尚中」和「中和」是中醫之「中」的真正含意。中醫治療的目的不僅是協助恢復人體的陰陽平衡,減緩疾病的惡化,還追求幫助人達到《黃帝內經》中所提出的「真人、至人、聖人、賢人」的境界。

中國傳統醫學在遠古時期就已經發源。傳說中的醫藥始祖是神農

1962 年,內地發行了《中國古代科學家》(第二組) 紀念郵票,其中第四圖主題為「醫藥」。

氏和伏羲氏，距今約有五千餘年，傳說神農親自品嚐植物和水泉，以尋求安全的飲食物，並在此過程中認識了某些藥物。這就是通常所說的「神農嚐百草，始有醫藥」和「衣食同源」。

中國傳統醫學的最早文字資料可見於甲骨卜辭。現存的甲骨卜辭可以反映殷代武丁時期的許多醫學知識和醫學活動。據甲骨文中記載，商代的人對人體表面構造的認識已比較具體，並記有疥、瘧、耳病、眼病等二十餘種疾病的名稱，以及關於生育、夢的內容。

而這一時期巫師掌握着奉祭天地鬼神以及為人祈福消災的大權，因而此時的巫和醫一度是相混的。巫用以治療疾病的主要方式是禱祝，但也有巫採用藥物或其他方法治療。《山海經》中就記有十巫採藥的故事。

巫彭、巫咸的名字也見於甲骨文記載，被視為當時的名醫。隨着社會的發展和醫療經驗的積累，人們對自然和疾病有了較多的認識，巫醫的勢力逐漸消褪，人們開始使用砭石、熱熨和灸法治療疾病。在前 581 年，《左傳》中已有進行針灸治療的記載。

酒及湯液在中國醫療史上出現很早，夏商周時期（約前 22 世紀末至前 256 年）就已經出現。到周代，設置了醫師總管醫藥行政，醫生已有食醫（營養衛生）、疾醫（內科）、瘍醫（外科）和獸醫之分，已經使用比較系統的藥物、針灸、手術等治療方法。

春秋戰國的《山海經》中，載有一百多種植物、動物和礦物藥物，並已認識到這些藥物所能治療或預防的疾病有數十種。據《左傳·宣公十二年》載，當時人們已知道麥麴（酵母）可以治療腹疾。至今酵母仍是世界上通用的健胃藥。

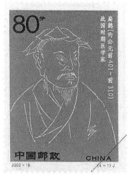

2002 年內地發行的紀念扁鵲的郵票。

春秋末期出現的著名醫學家扁鵲，可以稱為中醫學開宗明義的大師。他行醫足跡遍及中原大地，是婦科、兒科、五官科的奠基者。他首創「望、聞、問、切」四診法，把望氣色、問病症、聽病人發出的不同痛苦聲音及摸脈得出的結果綜合分析，得出正確的診斷。這種全面的診察方法，對後世影響很大。

扁鵲長於用砭石、針灸、按摩、湯液、熨貼、手術、導引等綜合方法治療疾病，史書上記載了不少他起死回生的神奇醫療案例，可見他醫療技術的高超。

後人為了紀念扁鵲，尊他為「醫學師祖」。2002 年，內地發行的《中國古代科學家》（第四組）紀念郵票中，第一枚圖案就是他。

春秋戰國時出現的《黃帝內經》，總結出臟腑經絡學說和病因學說，奠定了中醫學的理論基礎。

《內經》肯定了「陰陽者，天地之道也」的思想，把陰陽視為萬事萬物產生、發展和變化的普遍規律，因此，將陰陽不平衡看作產生疾病的根源。治病的根本意義就是調整陰陽。作為一個總綱，陰陽被廣泛用於歸納邪正、盛虛、臟腑、經絡、脈色、寒熱等眾多不同層次的醫學內容，溝通了解剖、生理、病理、診斷、養生等許多方面。

秦漢時代，秦始皇在政府中設太醫令、太醫丞以掌管醫藥，並組織醫生編纂先秦時期的醫藥書籍。西漢時，侍醫李柱國於公元前二十六年整理醫書，共得醫經七家二百一十六卷，經方十一家

二百七十四卷。漢代成書的《神農本草經》，載有三百六十五種藥物。在長沙馬王堆一號漢墓出土的西漢女屍，說明當時已有先進的防腐技術。三號漢墓還出土了五十多種疾病的二百八十多個醫方和二百四十多種藥品，並有帛畫《導引圖》，是中國現存最早的醫療體育圖解。

東漢末年的名醫華佗創造麻沸散作為麻醉藥，以開展腹腔外科大手術，是世界醫學史上的傑出成就。他還創「五禽戲」，提倡體育療法。

《三國演義》中，還有他為大將關羽「刮骨療毒」的故事。

漢代另一位名醫張仲景，所著《傷寒雜病論》專門論述了多種雜病的辨證診斷、治療原則，為後世的臨牀醫學奠定了發展的基礎。

從魏晉南北朝（220 年—589 年）到隋唐五代（581 年—960 年），脈診取得了突出的成就。早在春秋戰國時期，脈診就達到了相當水平。當時開始出現的重要醫學著作《黃帝內經》和稍晚的《難經》

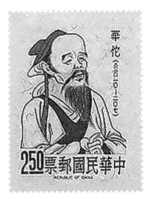

台灣地區發行的《華佗》郵票和《三國演義 —— 刮骨療毒》郵票。

中，已經對脈診有許多詳細論述。

1973 年，長沙馬王堆三號漢墓出土的醫藥文獻帛書——《脈法》、《陰陽脈症候》，也有用脈診判斷疾病的寶貴材料。這些都說明早在兩千多年前，脈學已成為中國古代醫學的重要組成部分了。

魏晉時期的名醫王叔和綜合前代有關脈學的知識和經驗，寫成了《脈經》一書，為中國現存最早的脈學專著。書中把脈分為二十四種，對每種脈象作了說明，並且敍述了各種切脈方法和多種雜病的脈症，把脈診和病症進一步結合起來，使脈學成為更加實用的學問。

256 年左右，晉代皇甫謐編成《針灸甲乙經》，記載了人體全身經穴共六百四十九個，已被譯成多種文字流傳國外。晉代葛洪著的《肘後救卒方》，是一部極有價值的急救手冊。470 年，南朝劉宋時的雷斅編的《炮炙論》，記載了炮、炙、煨、炒等十七種製藥方法，是中國現存最早的藥劑學專著。502 年左右，南朝齊、梁間陶弘景所著《本草經集註》，記載了七百三十種藥物的特性。南齊的龔慶宣所著《劉涓子鬼遺方》，記載了內外治療處方一百四十多個，是中國現存最早的外科專著。南北朝時，中國已發明了金針撥內障技術，至今仍有實用價值。

隋代時，巢元方等於 610 年編著成的《諸病源候總論》，詳記了疾病的病源和症候一千七百二十種，是世界上第一部詳論病源和症狀的著作，其中的腸吻合手術，是外科學上的重要創造。

唐代經濟繁榮，促進了中藥學的發展。唐人王燾編成《外台祕要》，共載醫方、民間驗方六千多個，內容十分豐富。而蘇敬等二十餘人編成的《唐本草》，則是世界上第一部由國家頒佈的藥典。全書

載藥八百五十種，還增加了藥物圖譜，進一步完善了中藥學的規模格局。

所謂本草，實際上是清朝之前對中藥的稱呼。它的來源雖然包括動物、礦物以及部分人工製品，但絕大部分來源於天然植物，因此又稱中草藥。

中國國家郵電部曾先後發行過兩套藥用植物特種郵票。1978 年發行的一套《藥用植物》特種郵票，共五枚，圖案分別是藥用植物人參、曼陀羅、射干、桔梗和滿山紅。

第二套《藥用植物》郵票於 1982 年發行，共六枚，同日還發行一枚小型張，圖案分別是藥用植物萱草、貝母、烏頭、百合、天南星、芍藥和鳶尾。

內地發行的《藥用植物》（第一組）郵票。

內地發行的《藥用植物》（第二組）郵票。

唐代醫學家、中醫醫德規範制定人孫思邈在數十年的臨牀實踐中，深感古代醫方的散亂浩繁和難以檢索，因而博取羣經，勤求古訓，並結合自己的臨牀經驗，編著成《千金要方》和《千金翼方》，反映了唐初醫學的發展水平。

後世尊稱孫思邈為藥王，內地發行的《中國古代科學家》（第二組）郵票，其中的第三枚就是這位藥王的畫像。

1962 年內地發行的紀念孫思邈的郵票。

宋代，982 年—992 年間編成了《太平聖惠方》，共分一千六百七十門，載方一萬六千八百三十四個。此後，在此基礎上編成的《聖濟總錄》兩百卷，收集了兩萬多個藥方。值得一提的是，北宋民間醫生唐慎微於 1082 年編成《經史證類備急本草》，記載藥物一千七百四十六種，附民間驗方三千多個，保存了豐富的方藥學知識。

而 1247 年，南宋宋慈著成《洗冤集錄》，更成為世界上第一部系統的司法驗屍專著，對法醫學影響很大。

2002 年內地發行的紀念蘇頌的郵票。

也是在宋代，出現了一位對醫藥學做出重大貢獻的宰相——蘇頌。他組織當時優秀的醫藥學者校訂《神農本草》、《靈樞》、《素問》、《外台祕要》等醫書，從文理與醫理兩方面增補《唐本草》，使文獻記載與實物標本互相驗證，編著了圖文並茂的藥物百科全書——《本草圖經》。後來，醫藥學家李時珍在寫作《本草綱

目》時，就收錄了此書的很多精闢論斷。

除此之外，用曼陀羅花製成的「蒙汗藥」作為麻醉藥，最遲在南宋已經被人們採用。現今醫學界重新以曼陀羅花做成麻醉藥，成功地用於臨牀。

《水滸傳》中經常提到「蒙汗藥」，說人吃了它以後會昏迷，「加以刀斧亦不知」。《水滸傳》第十八回「楊志押送金銀擔，吳用智取生辰綱」，還反映了這種麻醉藥在當時的使用情形。大名府知府梁中書為給丈人蔡京祝壽，搜刮不義之財，命楊志前往押送，結果在黃泥崗被晁蓋、吳用等人在酒中下了「蒙汗藥」，把生辰綱劫去。

到了元代，忽思慧所著《飲膳正要》，是中國第一部營養學和飲食療法專著。而名醫朱丹溪提出「陽常有餘，陰常不足」的論點，創立丹溪學派，強調保護陰氣的必要性，確立「滋陰降火」的治閫原則。因為對祖國醫學貢獻卓著，後人將他和劉完素、張從正、李東垣一起，譽為「金元四大醫家」。

明代，明成祖朱棣組織編成《普濟方》，載方六萬一千七百三十九個，是中國現存最大的一部醫方書。

前無古人後無來者的中藥學巨著《本草綱目》也在明朝完成。這本書由學者李時珍歷時二十七年完成，全書共五十二卷，載藥物一千八百九十二種，其中載新藥三百七十四種，收集醫方一萬一千多個，其中八千餘是李時珍自己收集和擬定的，書中還繪製了一千多幅精美的插圖。這本藥典，不論從它嚴密的科學分類，或是從它包含藥物的數目之多和流暢生動的文筆來看，都遠遠超過古代任何一部本草著作，是對 16 世紀以前中醫藥學的系統總結，被譽為「東方藥物

紀念李時珍的郵票。

巨典」。

1606 年,《本草綱目》首先傳入日本,1647 年,波蘭人彌格將《本草綱目》譯成拉丁文流傳歐洲,後來又被先後譯成朝、法、德、英、俄等文字。達爾文稱《本草綱目》為「1596 年的百科全書」。

為了紀念這位偉大的學者,內地於 1955 年發行了《中國古代科學家》(第一組)紀念郵票,其中第四枚就是李時珍。明朝末年,醫學家吳有性著成《瘟疫論》,創立了傳染病學說。

到了清朝,名醫輩出,一系列名著相繼發表。王清任寫成《醫林改錯》,強調解剖學知識對醫學的重要性,對中國解剖學的發展作出了貢獻。

除此之外,隨着《急救廣生集》、《理瀹駢文》等中醫藥外治專著

小知識

電子郵票

電子郵票最早是由瑞士蘇黎士一郵局於 1976 年試用的,德國於 1981 年開始應用,目前已擴大到二十餘個國家和地區,香港地區於 1986 年首次發行了電子郵票。這種電子郵票上印有面值、郵政號角、聯邦郵政和三個縮寫字母。

的出現，中藥藥浴療法在清朝進入比較成熟和完善的階段。

宋、金、元、明時期，藥浴的方藥不斷增多，應用範圍逐漸擴大，成為一種常用的治療方法。元代周達觀在《真蠟風土記》中記有「國人尋常有病，多是入水浸浴及頻頻洗頭便自痊可」，可見當時藥浴已成為醫生和百姓常用的一種治病方法。

在今人陳可冀編著的《慈禧光緒醫方選議》中，就收集了慈禧、光緒常用的藥浴處方六十五個。

雖然中醫是以中國古人的醫學實踐為主體的傳統醫學，但其影響早已走出國門。在中醫的基礎上，發展出了日本的漢方醫學、韓國的韓醫學、朝鮮的高麗醫學、越南的東醫學等。

天文學：凝望星星的眼睛

　　1962 年，內地發行了《中國古代科學家》（第二組）郵票，其中第八枚主題為「天文」，郵票畫面為天文學家郭守敬利用簡儀進行天體測量的場景。

　　正是在郭守敬以及無數不知名學者的努力下，中國才成為世界上天文學發展最早和最完備的國家之一，積累了大量寶貴的天文資料，受到各國天文學家的注意。就文獻數量來說，天文學僅次於農學和醫學，可與數學並列，是構成中國古代最發達的四門自然科學之一。

　　中國古代天文學的最主要組成部分是曆法。

　　換句話說，曆法是古代天文學的核心，它不單純是關於日曆制度的安排，它還包括對太陽、月亮和土、木、火、金、水五大行星的運動及位置的計算；恆星位置的測算；每日午中日影長度和晝夜時間長短的推算；日月交食的預報等等廣泛的課題。

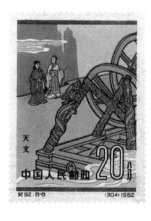

內地發行的《天文》郵票。

當然，古代天文學還包涵更廣泛的內容，如中國古代特有的、精良的天文儀器的設計與製造，關於宇宙理論的探討，以及對一系列天象特別是奇異天象的長期系統的觀測與記錄等。

中國古代曆法從遠古到西周經歷了一個漫長的萌芽時期。

據《尚書·堯典》記載，在傳說中的堯帝時期就出現了專職的天文官，從事觀象授時。《堯典》還說，一年有三百六十六天，分為四季，用閏月來調整月份和季節。這些都是中國曆法（陰陽曆）的基本內容。

這其中，主要是根據黃昏時南方天空所看到的不同恆星來劃分季節的。

流傳下來的《夏小正》反映了夏代的天文曆法，除了沿襲堯典中的曆法外，夏曆增加了對黎明時南方天空恆星的變化，以及北斗星每月所指方向的變化，比《堯典》有了進一步的發展。

通過對殷商出土的甲骨文的研究，人們發現，除了世界上最早的關於日食、月食和新星的記載，其中還有「十三月」的文字，表明商代制定的曆法中已有閏月，月有大小之分，大月三十日，小月二十九日；有連大月，有閏月；閏月置於年終，成為十三月；季節和月份的變化有大體固定的關係。

周代時，中國已用圭表觀測日影來確定季節，並用二十八宿（中國古代把天上某些星的集合體稱為宿）來劃分周天。

從春秋戰國到秦漢之間，中國古代曆法形成了體系。

《春秋》中，記載了中國自前 770 年至前 476 年的三十七次日食，其中三十二次據推算是可靠的，這是世界上最完整的上古時期的

日食記錄。《春秋·魯文公十四年》記載了前 613 年秋 7 月「有星孛入於北斗」，這是關於哈雷彗星的最早記載。中國古代共有關於哈雷彗星的記載三十一次。

《春秋》上還有有世界上關於隕石的最早記載：「春，王正月戊申朔，隕石於宋五。」《左傳·僖公十六年》中更明確地指出落於宋國境內的隕石即隕星：「春，隕石於宋五，隕星也。」

大約前 360 年至前 350 年，楚國甘德的《天文星占》和魏國石申的《星占》，各記載了數百顆恆星的方位，這是世界上最早的星表，比歐洲第一個星表古希臘伊巴谷的星表早約兩百年。

前 6 世紀，中國已採用十九年七閏月的置閏方法制定曆法，比希臘人早一百多年。春秋戰國時，各諸侯國都在自己的王公即位之初改變年號，因此各國紀年不統一，這對各諸侯國的政治、經濟、文化交流十分不便。

戰國時，有人發現木星十二年運行一週（現代實測為 11.86 年），並可以根據木星在天空的位置來紀年，於是設計出一種只同天象聯繫，而與人間社會變遷無關的紀年方法，這就是歲星紀年法。歲星紀年法不斷演變，到漢以後就發展成為干支紀年法。

秦統一天下後，在全國頒行統一的曆法 —— 顓頊曆，以十月為歲首，歲終置閏，以甲寅年正月甲寅旦立春為曆元。

漢承秦曆，長沙馬王堆出土的《五星占》殘篇、臨沂銀雀山出土的元光元年曆譜，都是顓頊曆。但是這種曆法年代久遠，日月差數無法校正，漢武帝命司馬遷等人造曆，於前 104 年頒行了《太初曆》，改這一年為太初元年。《太初曆》是中國第一部有完整文字紀載的曆

法，它把歲首改到了正月，使月份和季節配合得更合理。

《後漢書‧天文志》載：「中平二年（185 年）十月癸亥，客星出南門中，大如半筵，五色喜怒，稍小，至後年六月消。」這是世界上最早的超新星爆發的記錄。

另外，司馬遷在《史記‧天官書》中，記載了五百多顆恆星的位置、顏色以及各種雲狀、雲速、雲距等。而同樣在西漢時成書的《周髀算經》中有「日兆月，月光乃出，故成明月」的記載，表明當時已認識到月光是日光的反射。

東漢末年，劉洪在《太初曆》的基礎上造《乾象曆》，是第一部傳世的載有定朔算法的曆法。賈逵明確提出黃道和赤道有一交角，在中國首先利用黃道座標系測定天體的位置。他還發現月亮的視運動有快慢，並測定了近月點。

中國古代有豐富的極光記錄，為研究太陽活動和地磁變化提供了寶貴資料。《漢書‧天文志》中詳細記載了公元前 32 年 10 月 24 日出現的一次極光，這是世界上較早的精確的極光觀測記錄。《漢書‧五行志》上還有世界上關於太陽黑子的最早記錄：「河平元年（公元前 28 年）三月乙未，日出黃，有黑氣，大如錢，居日中央。」

東漢時，張衡提出了宇宙無限的思想：「宇之表無極，宙之端無窮」。他還寫出了《渾天儀圖註》、《靈憲》等天文學巨著。133 年，他上書要求一律禁絕讖緯說，反映了天文學的

內地發行的紀念張衡的郵票。

進步。

張衡還製作了天文儀器「漏
水轉渾天儀」，簡稱渾天儀。他用
一個直徑四尺多的銅球，球上刻有
二十八宿、中外星官以及黃赤道、
南北極、二十四節氣、恆顯圈、恆
隱圈等，再用一套轉動機械，把渾
象和漏壺結合起來，以漏壺流水控

內地發行的《偉大的祖國》郵票之《渾
儀》。渾儀是依據張衡渾天儀發展而成。

制渾象，使它與天球同步轉動，以顯示星空的周日視運動，如恆星的
出沒和中天等。漏水轉渾天儀對後代的天文儀器影響很大，唐宋後來
就在它的基礎上發展出更複雜更完善的天象表演儀器。

178 至 183 年間，東漢的劉洪發現了白道與黃道約 6°的交角和
日月食的食限，並提出計算合朔（日月相會）、滿月和上、下弦時刻
的方法。他據以制定了《乾象曆》，三國時在吳國頒行。

內地發行的紀念祖沖之
的郵票。

三國時期，人們已經能夠將天文學知識
運用在戰爭中。赤壁之戰就是一個例子。隆冬
十一月的長江赤壁一帶，一般來說是颳西風、
北風，沒有東風、南風，而精通天文地理的諸
葛亮很可能是發現某段時間會出現特殊情況，
即大颳東南風，從而協助周瑜取得了赤壁大戰
的勝利。

南北朝時的祖沖之，首次將東晉虞喜發
現的歲差引用到他編製的《大明曆》中，定一

內地發行的紀念僧一行的郵票。

回歸年為 365.2428 日，一交點月為 27.21223 日（現代數據分別為 365.2422 日和 27.21222 日），這是當時最好的一部曆法。

隋代，劉焯在製訂《皇極曆》時，採用的歲差值較為精確，是七十五年差一度。劉焯製訂的《皇極曆》還考慮了太陽和月亮運行的不均勻性，為推得朔的準確時刻，他創立了等間距的二次差內插法的公式，這一創造，不僅在中國製曆史上有重要意義，在中國數學史上亦佔重要地位。

唐代天文曆法的成就，首推《大衍曆》和《宣明曆》的製訂。

724 年，張遂（法號一行）和梁令瓚主持製造了黃道遊儀，對日、月和五星的運行進行了觀測，比較準確地掌握了太陽運動的規律，又與南宮說等人測得地球子午線一度之長為 166.14 公里（現代實測為 111.2 公里）。

在大規模天體測量的基礎上，一行於 727 年製訂了《大衍曆》，計算方法有很大改進，並以其革新號稱「唐曆之冠」，又以其條理清楚而成為後代曆法的典範。

而徐昂製訂的《宣明曆》頒發實行於長慶二年（822 年），是繼《大衍曆》之後，唐代的又一部優良曆法，以提出日食三差，即時差、氣差、刻差而著稱，大大提高了推算日食的準確度。

此外，在敦煌石窟中發現的 940 年左右的星圖上，繪有 1367 顆星，繪製方法與現代所用的麥卡托圓筒投影法相似，而西方在 1608

年發明望遠鏡以前的星圖最多只有 1022 顆星。

北宋年間，共進行了五次大規模的恆星位置的觀測。元豐年間（1078 年—1085 年）的觀測結果由黃裳繪成星圖，並被鐫成石刻《天文圖》，共有 1440 顆星，現仍保存在江蘇蘇州。

宋代天文曆法最富有革新精神的成就，莫過於北宋時期沈括提出的十二氣曆。

以往歷代，均將十二個月分配於春、夏、秋、冬四季，每季三個月，如遇閏月，所含閏月之季即四個月；而天文學上又以立春、立夏、立秋、立冬四個節令，做為春、夏、秋、冬四季的開始。所以，這兩者之間的矛盾在曆法上難以統一。沈括在《夢溪補筆談》卷二中，提出了徹底改革曆法的主張：按節氣定月，以立春為元旦，大月三十一日，小月三十日，大小相間，不置閏月。這種把二十四節氣和十二個月完全統一起來的曆法很適於農業生產的需要。可惜，由於傳統習慣勢力太大而未能頒發實行。

中國古代天文曆法的研究，至元代郭守敬、王恂等人製訂《授時曆》達到一個高峰。

內地發行的紀念沈括的郵票。

郭守敬、王恂等人研製了大批觀天儀器，進行了全國規模的天文觀測。他們在全國建立了二十七個觀測點，其分佈範圍是空前的，南起北緯 15°，北至北緯 65°；東邊起東經 138°，西至東經 102°。

這些觀測成果為制定《授時曆》奠定了基礎。《授時曆》創新之處頗多，如廢棄了沿用已

久的上元積年；取消了用分數表示天文數據尾數的舊飛；創三次差內插法求取太陽每日在黃道上的視運行速度和月球每日繞地球的運轉速度；用類似於球面三角的弧矢割圓術，由太陽的黃經求其赤經、赤緯，推算白赤交角等。

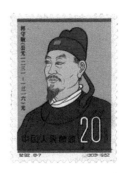

內地發行的紀念郭守敬的郵票。

《授時曆》於至元十七年（1280 年）製成，次年正式頒發實行，一直延用到明亡（1644年），長達三百六十三年，足見其準確和精密。

明代末年，瑪利竇等一批懂天文學的耶穌會傳教士來華傳教，中國學者向他們學習了歐洲天文學的計算方法。

萬曆三十八年（1610 年）和崇禎二年五月乙酉朔（1629 年 6 月 21 日）日食，欽天監預報有錯，而徐光啟按西法預報均得應驗。於是，崇禎皇帝接受禮部建議，授權徐光啟組織曆局，修訂曆法。

利瑪竇。

徐光啟除選用中國製曆家之外，還聘用了耶穌會士鄧玉函、羅雅谷、湯若望等人至曆局工作。歷經五年的努力，他們撰成四十六種一百三十七卷《崇禎曆書》，該曆書引進了歐洲天文學知識、計算方法和度量單位等，例如採用了第谷的宇宙體系和幾何學的計算體系；引入了圓形地球、地理經度和地理緯度的明確概念等。

這不僅是中國古代製曆的一次大改革，也為古代天文學向現代發展，奠定了一定的理論和思想基礎。《崇禎曆書》撰完後，明已近滅

小知識

「人頭」、「龍頭」

　　郵票在中國早期稱作「人頭」、「龍頭」。1840 年，英國最早發行的郵票印有女王的肖像，繼而各國仿傚，紛紛發行郵票，圖大多是君王頭像，流傳到中國後便叫「人頭」。此外，郵票還被稱作「信票」、「信印」、「國印」。

亡，未能用來編曆。

　　清朝入關後，順治帝特別倚重德國耶穌會士湯若望，多次向湯學習天文、曆法、宗教等知識，並任命他為欽天監的負責人，掌管國家天文。

　　在隨後的一百多年，欽天監皆由耶穌會士掌管。湯若望將《崇禎曆書》刪改為一百零三卷，連同他編撰的新曆本一起上呈清政府，清政府遂下令根據湯若望所著的《西洋新法曆書》，制定新曆法並頒行全國，名為時憲曆。1912 年，民國政府啟用西曆，取代傳統使用的夏曆（即陰曆），但直到今天，夏曆依然活躍在中國普通百姓的生活中。

湯若望。

地理學：山川河流的奧祕

1962 年，內地發行的《中國古代科學家》（第二組）郵票，其中第六圖的主題為「地質」，畫面為沈括於深山中進行地質考察的情景。

古代常把「天文」與「地理」並論，曾認為天文加地理是有關自然界的全部知識。這裏的地理，與現代的地理學並不對等，而是包括了地質、地理等學科在內，權且稱之為古代地理學。

中國是世界上地理學發展最早的國家之一，地理學知識萌芽很早。

中國原始社會氏族村落的遺址大多分佈在河谷階地，或依山傍水之處，如距今約六千年的西安半坡遺址座落在渭河支流滻河階地上。半坡遺址的門多向南開，表明已有方向概念，或已了解方向與日照和風寒有關。《尚書·堯典》中也有關於東、南、西、北四個方位的記述。

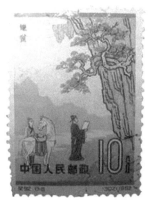

內地發行的《地質》郵票。

235

雲南省發現的畫在紅土上的史前地圖。

雲南省畫在紅土上的史前地圖，茅屋已有柱子，並且有幾個特別大的茅屋，且根據地形已有村落邊界出現，表達出空間關係。

夏商至春秋戰國時期，文字基本成熟，地形、地貌有了文字的記述和圖形的表示，地理知識得到迅速增長和積累。

相傳早於夏代，中國已有表示山川等內容的原始地圖。《尚書》記載，周公在選址建洛陽城時繪有地圖獻給成王。

《周禮》中，更記有掌握各種地圖的職官、專用地圖名稱以及某些地圖的內容。如由「大司徒」掌管的「天下土地之圖」，可知「九州島之地域廣輪之數」，即可辨認九州島範圍的大小和山林、川澤、丘陵、墳衍的分佈情形。西周時代地圖的應用已漸增多。

至春秋戰國時代，中國已在許多方面取得了傑出的成就。春秋戰國時代成書的《山海經・五藏山經》，是中國最早的地質、地理著作，記載了中國各地主要的山脈、河流、礦產等。戰國時成書的《管

兩圖都是《山海經》中的山海圖（局部）。

子》一書總結了中國古代地理學上許多重要的成就，其中的《地員》篇將丘陵分為十五種類型，山地分為五種類型，《度地》篇科學地論述了河流的侵蝕作用及河曲的形成過程等。

關於地震的知識是古代地理知識的重要部分。

地震又稱地動、地振動，指由於地殼釋放能量而形成地震波。早在公元前 19 世紀，中國古人就開始了對地震的記載。《竹書紀年》中載有夏代帝發七年（約前 1590 年）的「泰山震」，這是世界上最早的地震紀錄。

先秦時期，古代學者和科學家開始嘗試用樸素的唯物觀點解釋產生地震的原因。

周幽王二年（前 780 年）西周地震，史官伯陽父分析地震的原因時說：「大自然各有自己的客觀規律，大自然的規律和秩序被打亂，主要是人們活動引起的，陽氣沉伏不能出來，陰氣壓迫着它使它不能上升，所以就會有地震。」

春秋時，地震頻發。齊國的宰相晏嬰提出：地震與行星運動有關，當水星運行到心宿、房宿之間時，便將有地震發生（《晏子春秋·外篇》）。雖然晏子的這種解釋還不盡科學，但從現代科學關於地震的成因的認識來看，晏子認為地震與天文、日月星辰的運行有關，的確一語中的。

漢代是一個自然災害的羣發期，有的學者將其稱之為「兩漢宇宙期」。其重要表徵就是地震頻率明顯增多。特別是東漢時期，更加頻繁，區域以長江以北為主。正是在東漢地震頻發的背景下，中國古代科學家有了能夠預測地震，救民於水火的迫切願望。著名的天文學家

張衡於 132 年製造出了一架地動儀。

地動儀發明後，朝臣們大都不相信它會測出地震，數年不被人接受。但是到了 138 年 3 月 1 日，張衡用地動儀測知洛陽以西的某地發生了地震，並報奏朝廷。幾天以後，信使報告：隴西發生地震。這時人們才相信了它的效能。洛陽距這次地震的震中約 700 公里，地動儀竟能感應到，説明地動儀的靈敏度很高。

這次實測的成功，是人類史上用儀器測出的第一次地震。

唐代時，更有了有關地震前許多動物出現異常反應的記載，如《開元占經・地鏡》中説道：「鼠聚朝廷市衢中而鳴，地方屠裂。」在地震地裂之前出現了老鼠成羣鳴叫的現象。此後，除此之外關於震前出現水文氣象異常情況，如高溫酷熱、雷雨驟烈、颶風大作、陰霾昏晦、乾旱水澇等，在史書中屢見不鮮。

東漢以前，中國已有兩部區域地理名著問世——《尚書・禹貢》和《山海經》。《山海經》中的《山經》部分，對黃河和長江流域及其以外廣大地區的自然條件以山為綱進行了綜合性記述。

東漢班固的《漢書》中有「地理志」，它由三部分組成，第一和第三部基本上是轉錄前人的著作；最重要的是第二部分，以疆域政區為主體，記述一百零三郡（國）和郡所轄的一千五百八十七縣（道、邑、侯國）的建置沿革為主。它是中國第一部疆域地理志，以後這類著作不斷湧現。

《漢書・地理志》的出現標誌中國傳統地理學開始形成。這個時期，中國地理學在疆域地理志、地圖、水系、域外地理和方志等方面取得了較大成就。

　　約三國時期，出現了中國第一部專記水道的著作——《水經》。北魏酈道元為了彌補前人的不足，把實地考察所得和前人著作中的大量有關記載彙集起來為《水經》作註，完成了名著四十卷《水經註》。它以《水經》為綱，記述的河流水道共計一千二百五十二條，對每條河流的源流、脈絡和所流經地區的地理情況及其歷史遺跡、人物掌故、神話傳說等都作了儘量詳細的敘述，是中國古代最全面、最系統的綜合性地理著作。

　　在中國古代地理學中，地圖學分支是建立在平面製圖的基礎上的。

　　春秋戰國時期地圖已按比例縮尺繪製地圖，表示山、川、陵、谷、平原、沼澤以及林木、葦草、城邑的所在。今天出土的戰國時期的地圖有出自河北省平山縣戰國中山王墓的《兆域圖》、出自甘肅天水放馬灘秦墓的繪在木板上的戰國末期地圖和出自長沙馬王堆三號漢墓的西漢地形圖、駐軍圖等。

　　馬王堆出土的西漢地形圖上，已有山脈、道路、河流、聚落四大

馬王堆出土之西漢地形圖和駐軍圖，在右側的駐軍圖中已有方向的標示。

地圖基本要素。從中可知,當時已知利用閉合曲線表示地形;水系已有粗細之分,且河流交匯處呈銳角相交;道路也有虛實兩種符號之區別。從圖上,我們看到深水(今瀟水)及其支流的水道大部分已接近於現在的地圖。

駐軍圖中,已有方向的標示,南方位在上;並利用方圓兩種符號來表示不同規模的城市;且是最早的彩色地圖。註記呈向心方向表示。

西晉裴秀根據前人的實踐總結出繪製地圖的六項原則,即「製圖六體」:「分率」(比例尺)、準望(方向)、「道里」(人行路徑)、「高下」(高取下)、「方邪」(方取邪)和「迂直」。這六項原則是中國最早的製圖理論,直到清初都為中國製圖學者所遵循。

在隋、唐、宋、元、明和清初,中國傳統地理學在實地考察、地圖、方志方面得到了進一步發展。

唐代顏真卿任地方官時,在今天江西省南城縣的麻姑山頂上發現螺蚌殼化石,認為這就是滄桑變化的遺跡。北宋沈括在 1074 年進行察訪時,見到太行山麓有「螺蚌殼及石子如鳥卵者」,於是斷定此處是「昔之海濱」。他還進一步指出太行山以東的大陸是由來自黃土高原的河流攜帶的泥沙沉積而成,最早對華北平原的形成作出科學的解釋。

關於黃河源的正確認識,是由唐代和元代的實地考察者奠定的。據《新唐書‧吐谷渾傳》記載:唐貞觀九年(635 年)侯君集和李道宗曾經到過「星宿川」「觀覽河流」。元代統一中國後,忽必烈委派女真族人都實考察了河源地區,這次考察的情況在潘昂霄的《河源志》有記載,指出黃河源於星宿海一帶。

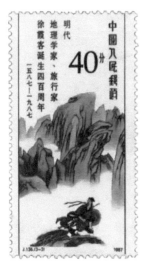

內地發行的紀念徐霞客的郵票。

隋、唐時期圖經替代了地記成為志書的主要形式。已知保存下來的最早的圖經是唐代的《沙洲都督府》和《西州圖經》。與此同時，地圖的繪製也取得了突出的成就。唐代地圖學家賈耽的《海內華夷圖》，「廣三丈，縱三丈三尺」，該圖在中國地圖史上開創了以朱、墨兩色分註古今地名的先例，此法一直為後人沿用。

宋代沈括繪有《天下州郡圖》，南宋黃裳繪有《地理圖》，還有劉豫於 1136 年在石板上所刻的不同方向的《華夷圖》和《禹跡圖》。《禹跡圖》上有畫方，「每方折地百里」。元代朱思本繪的《輿地圖》長寬各七尺，亦有畫方。此法在明、清兩代繪製的輿圖上也常見。畫方遂為中古傳統地圖特色。

明末，徐霞客於 1607 至 1640 年旅行中國許多地區，寫成《徐霞

客遊記》，其中對石灰岩溶蝕地貌的詳細考察達到了相當高的水平，是世界上最早的描述石灰岩地貌的著作。他對雲南騰沖附近火山爆發以後以及溫泉、硫磺礦等的記載是珍貴的資料，還對許多地區的地形、水文、氣候和植物等作了有價值的記述。

明末清初，顧炎武編著《肇域志》和《天下郡國利病書》（均未完成），是中國古代地理和經濟地理的重要著作，記述了中國各地沿革、山川、地理形勢、水利、物產等許多資料，很有參考價值。

從明代 1582 年到清乾隆朝 1795 年約兩百年間，不少傳教士來到中國，將先進的地理知識傳到中國。影響較大的有意大利人利瑪竇將西方的地圓說、地圖投影和測量經緯度的方法以及關於五大洲的知識傳入中國；愛儒略在 1623 年著《職方外紀》，書中附有世界總圖和各大洲分圖，對世界各地的介紹較為詳細，它是最早用中文描述世界地理的著作。同年，龍華民和陽瑪諾合製成保存下來的最早的中國製作的地球儀，其上附註中文說明，彩繪陸地和島嶼的形狀都較好。此地球儀收藏在倫敦的英國圖書館。

1708 年至 1718 年，康熙皇帝任命白晉、雷孝思、杜德美等人率領中國測繪人員在全國進行了空前規模的大地測量，繪製了著名的《皇輿全覽圖》。在測量中已發現緯度越高的地點，子午線每一度的距離越長的事實，在實際上第一次用測量方法證明了地球為扁橢球形，對解決當時世界上關於地球形狀的爭論產生重大影響。同時，也第一次記載了世界最高峰珠穆朗瑪峰。

在古代地理學中，比較有爭議的一個分支是「風水」學。

風水本來產生於古代人居環境選擇與營造的需要，其理論依據散

澳門地區發行的《風水》郵票小型張。

盲文郵票

　　世界上最早的盲文郵票是巴西於 1979 年發行的，是一枚印有盲文的小型張，上有兩種點字，一種是彩色點，它是讓懂得盲文的人看的；另一種是盲文凸點，可讓盲人通過手指觸摸來辨認。在世界各國發行的郵票中，郵票上印有盲文的不多見，中國郵政部門於 1985 年 3 月 15 日發行的《中國殘疾人》郵票主圖即為平面的盲文，用手指是觸摸不出來的。2008 年 9 月 6 日，內地發行了《北京 2008 年殘奧會》一套二枚紀念郵票，票圖為「會徽」和「吉祥物」。該套郵票係中國郵政部門發行的首套在郵票票面上能用手指觸摸到盲文的郵票。

見於各種典籍。比如《詩經》、《尚書》中記載有周人祖先選擇住所環境的記載，他們的方法包含了後來風水的辨方位、測山崗、察陰陽、觀流水等主要內容。《易傳·繫辭傳上》也說：「上古穴居而野處，後世聖人易之以宮室，上棟下宇，以待風雨。」

這一分支雖然理論建樹不大，但在人們的生活實踐中卻影響深遠，比如，歷朝都很重視都城的選址、營造，古都長安、洛陽、南京、北京等，在選址和營造中都運用了「風水學」的概念。

1997 年 10 月，澳門發行了「風水」題材郵票五張，圖案以中國陰陽八卦、天干地支的圖表為背景，用桔黃色代表金，墨綠色代表木，海藍代表水，朱紅色代表火，黃褐色代表土，傳統文化意味十分濃厚。

宗教：出世與入世

一、古代的道教：仙風飄逸的出世

道教是中國古代以老子的《道德經》等為主要經典，追求修煉成為神仙的一種傳統宗教，產生至今已有一千八百餘年歷史。它的教義與中華本土文化緊密相連，具有鮮明的中國特色，並對中華文化的各個層面產生了深遠影響。

道教的名稱來源，一則起於古代之神道；二則起於《老子》的道論，首見於《老子想爾註》。道家的最早起源可追溯到老莊，故奉老子為教主。

道教以「道」為最高信仰，認為「道」是化生宇宙萬物的本原和主宰，無所不在，無所不包，萬物都是從「道」演化而來的。道教重生惡死，追求長生不老，認為人的生命可以自己做主，而不用聽命於天。認為人只要善於修道養生，就可以長生不老，得道成仙，這些人

內地發行的《大足石刻》郵票中的《寶頂山·千手觀音》。

245

台灣地區發行的《女媧煉石補天》郵票。

稱為後天神仙，最高修為者可以達到天尊，修道成仙是道教徒的基本信仰。道教的思想淵源可以追溯到遙遠的遠古時期。在道教的起源和發展過程中，它受到了巫術以及陰陽家、儒家、中醫養生家、佛教以及上古方仙道的影響。

戰國時，齊國的鄒衍把古代的「五行」和「陰陽」兩種思想結合起來，創造了一種五行陰陽學。戰國末年，方士和巫師採取鄒衍的五行陰陽學說與神術、仙術相結合，有術又有學說，形成了神仙道，宣傳說服力更加強大，中國獨有的神仙信仰沿襲而下。這時，出現了許多神仙的傳說，如盤古開天、女媧造人、后羿射日、嫦娥奔月、夸父逐日和精衛填海等。

漢武帝後，方仙道逐漸與黃老學結合向黃老道演變。黃老學說同尊傳說中的黃帝和老子為道家創始人。西漢末年，方士改稱道士。

但是，道教的正式成立是在東漢時期。這是因為，先秦諸子百家中許多人都以「道」來稱呼自己的理論和方法。比如儒家最早使用「道教」一詞，將先王之道和孔子的理論稱為「道教」。儒家、墨家、道家、陰陽家甚至佛教都曾經由於各種原因自稱或被認為是「道教」。

道教的第一部正式經典是《太平經》，完成於東漢，它和《周易參同契》、《老子想爾註》，成為道教信仰和理論形成的標誌。道教創立之初，主要流行於民間，往往形成一些祕密的宗教組織，在有些農民和平民的鬥爭中成了發動和組織羣眾的旗幟與紐帶。

內地發行的《中國歷代名樓——蓬萊閣》郵票。蓬萊是神話中的仙境。

東漢順帝時期（126 年—144 年），張陵在四川鶴鳴山（今四川大邑縣境內），奉老子為教主，以《道德經》為主要經典，創立了五斗米道，自稱「道教」，取「以善道教化」之意。自此，其他各家為了以示區別，不再以「道教」自稱，而成為五斗米道（天師道）的專稱。它的信仰核心是「道」，相信人經過修煉能得道，可以長生不死，成為神仙。後世道教徒尊張陵為天師，故五斗米道又稱天師道。

漢靈帝時，張角以西漢以來形成的黃老道為主要教義，創立太平道，以《太平經》為主要經典，自稱大賢良師，以跪拜首過、符水咒語為人治病；教徒數十萬，在 184 年起事反叛朝廷。因為起事者皆頭戴黃巾為標誌，故人稱「黃巾」。它和五斗米道相呼應，成為當時農民軍的旗幟。起事失敗後，太平道受到壓制，逐漸衰微。然而，五斗米道卻由張陵的孫子張魯割據漢中二十年繼續傳播，後來歸降曹操，被拜將封侯，五斗米道遂得合法傳播，影響日增。

隋唐時期，尤其是唐代，是中國道教繁榮時期之一。在李唐皇朝近三百年的統治中，道教始終得到扶植和崇奉，居三教之首。

這一時期，魏晉以來不大受道教重視的老莊著作，列入道藏太玄部首經，成為流傳最廣、影響最大的道經。道教在唐代建立

《八仙過海》郵票圖稿。

台灣地區發行的鍾馗古畫圖郵票。

起了相當系統化的哲學體系。唐代前期，道教中的博學之士以中華文化中的道家老莊之學為本位，吸取佛教中的義理精華，加以融會貫通，形成新的道教義理之學。

唐玄宗是中國歷史上有名的崇奉道教的皇帝。在民間，至今流傳他和鍾馗的故事。鍾馗是中國著名的民間神，後來被道教納入神仙體系，主管捉鬼。唐玄宗在一次外出巡遊後得了重病，用了許多辦法都沒治好。一天夜裏，他夢見鍾馗捉住並吃掉了偷他的珍寶的紅衣小鬼，驚醒之後，病就好了，於是命令畫家吳道子把夢中鍾馗的形象畫下來。

唐宋時期，道士人數大增，宮觀規模日大，經書數量也劇增，並彙編成「藏」，正式刊印。這時，出現了大批研究道經的著名道士和學者，如王遠知、孫思邈等。唐代以後，道教曾流傳到朝鮮、日本、越南和東南亞一帶，道教經籍，也遠播歐美。

南宋偏安一隅，在與金、元南北朝對峙的形勢下，道教內部宗派紛起，新起的宗派力圖革新教理，大多主張道、儒、釋三教結合，全真道因時而立，在元太祖時更是盛極一時。

全真道由王重陽創導，後來其弟子丘處機為蒙古成吉思汗講道，頗受信賴，被元朝統治者授予主管天下道教的權力。而同時，為應對全真道的迅速崛起，原龍虎山天師道、茅山上清派、閣皂山靈寶派合

併為正一道，尊張天師為正一教主，從而正式形成了道教北有全真、南有正一兩大派別的格局。

明朝初年，永樂帝朱棣自詡為真武大帝的化身，而對祭祀真武的張三丰及其武當派大力扶持。張三丰以修人道為煉仙道的基礎，強調只要素行陰德，仁慈悲憫，忠孝信誠，全於人道，離仙道也就不遠了。他認為，道的功用是「修身利人」，儒家「行道濟時」，佛家「悟道覺世」，道家「藏道度人」。

明代中葉之後，道教由興盛逐漸轉衰。清代重佛抑道，停止道教的朝覲，道教因此在官方的地位日趨衰落，而民間通俗形式的道教仍然活躍，雖然官方對道教建築的資助銳減，民間集資興修者仍然很多，江西龍虎山上清宮、湖北武當山和四川青城山的道教建築羣都是明清時期擴建和新建的。

這一時期，隨着一些話本小說的流傳，道教人物空前地為普通百姓所熟知。如四大古典文學名著之一的《西遊記》，雖然講述佛教徒唐僧四人去西天取經，但書中構築了一個以玉皇大帝為核心的道教神祇、神官系統，還出現了很多道教人物和魔怪。

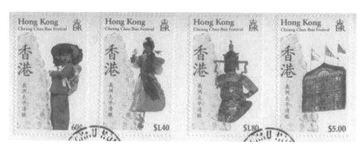

香港地區發行的有關道教打醮活動的郵票。

而《封神演義》則完全以道教為核心，以商周戰爭為背景，實質上是講述了道教的兩個派別闡教和截教的鬥爭。書中出現的各色仙神和寶物等，無一例外屬於道教系統。

道教是中國漢民族的土生教，它是一個十分龐雜的文化綜合體，對中國的歷史、文化、醫學等的發展有過重大的影響。道教主張以生為真實，追求延年養生、肉體成仙。道教認為，人的生命由元氣構成，肉體是精神的住宅，要長生不死，必須形神並養，即有「內修」、「外養」的工夫。

道教修煉以性命雙修、成仙悟道為最高理想，道教既為中國古代文人的心靈構築了一個飄逸出塵、自由自在的神聖的彼岸世界，又為其在現實生活的操持中提供了可以借鑑的養生理論與方法，不僅在士人中倡導了一種高邁脫俗的理想人格，也倡導了一種神清氣朗、健康無疾、自然恬淡的生活情趣，在生理與心理的兼修並煉中構築起中國古代文人樂遊、達觀、淡泊、超脫的生命觀。

二、古代的佛教

2006 年，內地發行《雲岡石窟》特種郵票，全套四枚，小型張

內地發行的《雲崗石窟》郵票。

一枚。圖案依次為「釋迦牟尼像」（頭部）、「供養
菩薩」、「供養菩薩」、「脅侍菩薩」和「釋迦牟尼
像」（上身）。

　　除了這套郵票以外，內地還發行了《龍門石
窟》和《麥積山石窟》兩套特種郵票。在這些郵
票畫面上的人物，全部都是佛教人物。其中的釋
迦牟尼，更是佛教的創立人，被稱為佛陀。

　　佛教是公元前 6 世紀以前建立，與基督教和
伊斯蘭教並列的世界三大宗教之一。佛教認為一
切有情眾生都在天道、人道、阿修羅、畜生、餓
鬼和地獄這六道裏生死流轉，無有止境。只有從
佛法裏看透痛苦和「自我」的真相，才能最終超
越生死和苦，斷盡一切煩惱。

內地發行的《麥積山
石窟》郵票。

　　大約在公曆紀元前後，佛教從印度傳入中國。一般認為，佛教經
由兩條路徑傳入中國，一支由古印度經西域傳入蒙古和中原地區，後
傳入朝鮮半島、日本等處，故又稱北傳佛教。另一支則由南印度經海
路傳至中國南方，包括台灣等地。

　　公曆紀元前後恰值中國的東漢末年。據《三國志》記載：公元前
2 年，在京城太學裏學習的學生景盧從大月氏使者那裏得到了《浮屠
經》，因為尚未得到官府許可，所以一些佛教徒只是悄悄活動。

　　公元 64 年正月十五元宵之夜，漢明帝劉莊夢見一個金人從西方
而來，頭頂白光，飛繞庭殿。大臣傅毅認為這是西方的佛，漢明帝於
是派遣蔡愔、秦景、王遵等十餘人赴天竺（古代印度）求佛法。

蔡愔一行在西域的大月氏（今阿富汗一帶）遇到了來自天竺的僧人攝摩騰和竺法蘭，並看到了佛經和佛像。於是，他們一齊東行，以白馬馱經回到洛陽。為了讓兩位高僧居住和譯經，漢明帝下令在洛陽城西的雍門外按天竺的式樣，建築了一處庭院，以古代禮賓用的「鴻臚寺」的「寺」字稱之，並為銘記白馬馱經之功，命名為白馬寺。

中國、印度聯合發行的《白馬寺》郵票。

這就是傳說中的「金人入夢，白馬馱經」的故事。從此，在洛河之濱便有了中國最早的佛寺，它是佛教在中華大地上賴以發榮滋長的第一座菩提道場，歷來被佛教界尊稱為「釋源、祖庭」。攝摩騰和竺法蘭在此開始翻譯佛經，相傳就是現存的《四十二章經》。漢明帝遣使求佛，標誌着佛教的傳入得到官方的認可。因此，在中國佛教史上，多以公元 64 年作為佛教傳入之年。

佛教在中國經長期傳播發展，形成了具有中國特色的佛教。由於

1997 年泰國發行的《佛教建築》郵票。

傳入的時間、途徑不同和民族文化、社會歷史背影不同，中國佛教有三大系，即漢傳佛教、藏傳佛教和雲南傣族等地區的南傳佛教（上座部佛教或小乘佛教）。

藏傳佛教又稱為喇嘛教，在藏王松贊干布統治時期，他娶的尼泊爾尺尊公主和唐朝文成公主都帶去了佛像、佛經。松贊干布在兩位公主影響下皈依佛教，建大昭寺和小昭寺。

隨着佛教在西藏的發展，上層喇嘛逐步掌握地方政權，最後形成了獨特的、政教合一的藏傳佛教。到十三世紀中開始流傳於蒙古地區和四川、青海、甘肅等地，並形成了各具特色的教派。

南傳佛教又稱作上座部佛教、巴利文佛教，或稱小乘佛教。公元一世紀開始由印度向東方傳入中國，中國開始有大量由梵文譯作中文的佛經，當中安世高譯出大量南傳佛經。這些佛經對魏晉南北朝佛教在中國的傳播起了重要的影響。但其後南傳佛教在中國的地位被大乘佛教蓋過。

無論是佛教的哪一個支系，在中國最初的傳播，都是與譯經相聯繫的，最先的一批譯經者是西域來華僧人。

大致在漢桓帝（147 年─167 年）前後，西域安息國（今伊朗）的王太子安世高遊歷到中國，父王死後，安世高繼承王位，但一年之後就把王位讓給了叔叔，出家為僧並前往中國。與他同時，支婁迦讖（簡稱支讖）也從大月氏經「絲綢之路」來到洛陽。兩名高僧來到中國之後不久就通曉漢語。安世高所譯的佛經是小乘佛經，而支婁迦讖所譯的是對中國後世影響最大的大乘佛經。

曹魏時，佛教的僧人都未受比丘戒。原因是當時佛教傳來不久，

日本郵票上的觀音形象。

漢代又不准俗人出家。至魏時雖然有了僧人，但只是剃除鬚髮，表示不同於俗人而已。曇柯迦羅來華之後，譯出了《僧祗戒心》作為僧人受戒人朝夕誦習之用。其他在華的印度僧人開始為華人授戒。從此，中國開始有受戒比丘，流傳在印度的各部律典相繼傳入中國。

南朝宋、齊、梁、陳各代帝王大都崇信佛教。梁武帝篤信佛教，自稱「三寶奴」，四次捨身入寺，皆由國家出錢贖回。北朝雖然在北魏世祖太武帝和北周武帝時發生過禁佛事件，但總的說來，歷代帝王都扶植佛教。北魏文成帝在大同開鑿了雲岡石窟；孝文帝遷都洛陽後，為紀念母后開始營造龍門石窟。據有關資料，北魏末年，有寺院約三萬餘座，僧尼約兩百餘萬人。

唐朝是中國佛教發展的鼎盛時期。漢傳佛教史上最偉大的譯經師，同時也是佛教法相唯識宗創始人出現了，他就是玄奘。《西遊記》的中心人物唐僧，就是以他為原型塑造的。

玄奘俗姓陳，名褘，出生於河南洛陽洛州緱氏縣（今河南省偃師市南境），十三歲時在洛陽出家為僧。627 年，玄奘毅然由長安出發，冒險偷渡前往天竺。他沿着西域過帕米爾高原，克服重重險阻，終於到達天竺。

台灣地區發行的《玄奘》郵票。

在天竺十多年間，玄奘跟隨、請教過許多高僧，他在曲女城無遮辯論法會上講法，十八

天無人敢出來辯難，威震全天竺，被當時大乘行者譽為「大乘天」，被小乘教徒譽為「解脫天」。

643 年，玄奘帶着六百五十七部佛經啟程回國。在唐太宗支持下，玄奘在今西安北部約 150 公里的銅川市玉華宮設立國立翻譯院，參與譯經的學員來自全國以及東亞諸國。他們花了十幾年時間將約一千三百三十卷經文譯成漢語，為佛教在中國的發展做出了巨大貢獻。

玄奘出去尋找，金喬覺渡海而來。唐代開元年間，新羅國（今朝鮮）僧人金喬覺渡海來到中國，在九華山苦修數十載，其肉身置石函中三年不腐，骨節有聲，佛教徒認定他是地藏菩薩再世，建肉身塔供奉。從此，九華山闢為地藏應化道場，香火日盛，明清時「香火之盛甲天下」，有「蓮花佛國」之稱。

但是，唐朝也給佛教帶來厄運。845 年，時逢唐內部發生動亂，又有一些佛寺被查出藏有大量兵器，唐武宗大怒，下令大規模毀佛，

內地發行的以佛教聖地普陀山為主題的《普陀秀色》郵票。

共毀寺院四千六百餘所，勒令還俗僧尼達二十六萬人，史稱「會昌毀佛」或「會昌法難」。五代十國時，後周世宗柴榮於 955 年下令廢天下佛寺，以佛寺銅材鑄行「周元通寶」，錢質與鑄量均居五代之冠。他的毀佛行為，與北魏太武帝、北周武

帝和唐武宗合在一起稱為「三武一宗」。

北宋朝廷對佛教採取保護政策，中國和印度的僧人間傳法交往絡繹不絕。天禧五年（1021 年），北宋佛教發展到頂峰，全國僧尼近四十六萬人，寺院近四萬座。四大佛教名山之一的五台山寺廟建築出現了第一個高峰，建有寺廟兩百餘座。

元朝時，蒙古族崇尚藏傳佛教，藏傳佛教的地位獲得提升，但對漢地佛教也採取保護政策。明朝開國皇帝朱元璋出身僧侶，即位後自封「大慶法王」，親自講佛法，度僧道，利用佛教幫助他鞏固初建立的明朝政權。滿人入關後，清朝皇室崇奉藏傳佛教，漢語系佛教仍在民間流行。不過《大清律例》規定，不許私建或增置寺院，不許私度僧尼。

到清朝末年，中國出現了一批著名的佛學研究學者，如楊文會、歐陽竟無等，把佛學思想研究發展到一個新的水平。

佛教傳來中國之後，在某種程度上並沒有保留住對世俗社會的超越，其自我定位也並沒有設定在出世性上。「不依國主則法事難立」，這條與世俗社會相處的原則寫盡了佛教在中國的情非得以。既然要依國主，必然對自身的定位就不能僅僅限制在離慾、修行、解脫這樣簡單的目標上，而必須對國主以及國主所統治的家國社會有所交代。於是除了修行與法事活動之外，我們看到更多的是為皇族及國家進行的祈福消災、鎮國安邦的活動，以及對風調雨順、國泰民安的祈願。

歷史上，佛教一直與政治走得很近，查看高僧傳記，也鮮少有人不與政府關聯而能成為名僧、高僧。佛教便只能是入世的，而修行就也只能在這樣的環境中進行，所謂煩惱即菩提。由於自身僧團規模的

小知識

「中華民國臨時中立」郵票

　　郵政權本是國家主權象徵，但從 1860 年第二次鴉片戰爭後，列強就開始把持中國郵政權。「中華民國臨時中立」郵票就深深地抹上了舊中國半殖民地半封建社會的色彩。1912 年初，孫中山在南京建立臨時政府，創立中華民國。為了紀念這個偉大時刻，孫中山以臨時大總統的身份要求當時的郵政部門發行郵票。而當時郵政發行權是法國人帛黎把持着，為了保持列強立場，帛黎居然採取在清代蟠龍郵票上加蓋「臨時中立」字樣，以此表明郵政權的中立。這套郵票剛發行就受到南京臨時政府的強烈抵制，孫中山要求：「必須加蓋『中華民國』字樣。」帛黎卻推說「：郵票發行成本太高，只能在原有版面上修改。」第二版便出現了「中華民國臨時中立」字樣，更怪模怪樣，令國人憤慨。由於全國上下一致抵制，帛黎不得不撤銷前兩版，在第三版郵票上正式加蓋「中華民國」字樣。

不斷擴大與寺院經濟的膨脹，佛教越來越難以離開社會而保持其獨立的地位，亦只能仰統治者之鼻息，而皇權亦需要佛教的維護。

　　在中國古代社會中，皇權是至高無上的，雖然不能稱古代中國為政教合一的國家，但皇帝確實壟斷了與天地交通的權力，自稱「天子」。所有的宗教都不能違背皇權這一獨一無二的神聖性，佛教即使有心要出世與超越也是不可能的。

責任編輯　蕭　健

裝幀設計　邢雪瑩

排　　版　陳先英

印　　務　劉漢舉

7０年郵票看中國

編著

安東

出版

開明書店

香港北角英皇道 499 號北角工業大廈 1 樓 B

電話：（852）2137 2338

傳真：（852）2713 8202

電子郵件：info@chunghwabook.com.hk

網址：http://www.chunghwabook.com.hk

發行

香港聯合書刊物流有限公司

香港新界荃灣德士古道 220 - 248 號

荃灣工業中心 16 樓

電話：（852）2150 2100

傳真：（852）2407 3062

電子郵件：info@suplogistics.com.hk

版次

2023 年 8 月初版

©2023 開明書店

規格

大 32 開（210mm x 140mm）

ISBN

978-962-459-326-6